概念系列

通琴達理
和聲與樂理
HARMONY & THEORY

作者 / Keith Wyatt & Carl Schroeder
翻譯 / 劉永康、蕭良悌

7777 W. BLUEMOUND RD. P.O. BOX 13819 MILWAUKEE, WI 53213

典絃音樂文化國際事業有限公司

目　　錄

The Theory
of
Love

Wendell Novotny

前言

前一頁的譜包含了一個完整的故事，但它是用特殊的語言寫成的：音樂的語言。裡頭的訊息可以讓兩個來自世界上不同地方、不能用言語彼此交談的音樂家用手上的樂器彈奏同一首樂曲。對於了解這些語言的音樂家來說，這些圖形就是用音樂對話的開始；而對不了解的人來說，這些東西只不過是沒有意義的數字和符號。如果你對這份樂譜不能一目了然，反而是看不懂的地方比較多，那麼這本書就是為你而寫的。

『通琴達理』這本書經過了多年在Musicians Institute的和聲與樂理課程中的教學及修改授課內容而成的。MI是一所實用性的「音樂表演學校」，它著重實際在舞台上的表演而非課堂上。因此在這本書之中，學習和聲與理論的理由同樣也是為了實際的應用。本課程的目標就是要讓每個彈奏不同樂器、不同音樂型態的人拿到一份樂譜時能彈得出來，同時也能了解樂譜中符號和數字的意義。你必須充分了解這個語言，讓你不至於彈到一半必須停下來想接下來要做什麼，而能把這個語言當成一個工具，讓你的思考更加充滿音樂性，也能因此彈得更快更好。這本書本身並不能取代好的彈奏技巧、經驗、一對精確的耳朵或者對某種音樂型態的感受力，但卻能提供你一個把上述不可或缺的能力緊緊結合的基礎，使你成為一位完備的樂手。

大部分和聲理論的書籍總是採用古典音樂或是作曲取向的觀點來講述，但這本書卻是為了那些熱愛流行音樂的人所寫的 － 不管是搖滾、Funk、藍調、流行樂、鄉村、爵士等等。也許不是絕大多數，但很多流行樂手開始學習彈奏的時候總是用耳朵和感覺來模仿其他樂手的演奏，甚至也不了解為什麼這些音符會是這樣被使用。運用「耳朵」和「感覺」的樂手通常都不確定學習理論的好處，他們陷在兩難的處境之中 － 對音樂上無知的挫折感，又擔心過多的樂理知識會妨礙靈感的激發。然而，真正全面性的樂手會用他們的智慧，專注在強化創造力之上，就像畫家雖然學習人類身體的內在，卻只是為了能將人體畫的更好一樣。這本書將會帶給你對於我們每天聽見的音樂一個內在架構的了解，也因此你可以不必再排斥那些印在紙上的符號，讓我們回到音樂的本身。

身為老師和作者，我們做了很多的選擇來決定什麼東西應該放進這本書，什麼應該省略。許多新的觀念，藉著顯現出如何以及為什麼它們對於了解和演奏流行音樂的實際面向有關而不斷的被引進。有些情況下，當有許多有效的方法能解釋某個特定觀念的時候，我們會選擇使用能花最少功夫解釋，最實際的方法來減低疑惑。這並不表示其他的方法是錯誤的，只不過有太多可能的方法很早就存在了，對你的能力來說，過多的方法沒辦法讓你清楚了解音樂的基礎。本書並不試著教你即興、編曲或作曲等方法的細節。雖然這些主題不時的會在書中提及，但是我們在本書所要強調的是對於音樂基本原則的了解，以致於讓你能開始讀譜、學習並聆聽，成為一個真正受過訓練的音樂家。

既然這本書是由樂手寫給樂手的，我們認為你能彈奏書中所看到的每一個音符是很重要的。只有當你抽離書頁上的觀念，拿到你的樂器中（建議是鍵盤類樂器或者吉他，這樣你才能彈出和弦），並讓一切進入你的耳朵之中，如此你才能得到完整的實際幫助。你不需要擁有良好的技巧，你只需要花時間理解這些音符，讓你能夠聽出文字所描述的內容。許多時候，一個複雜的觀念只要當你聽見一段熟悉的聲音並將之連結起來，你就能很快的了解它的意義。

當你完成了整本書的學習之後，再回頭來看看旁邊那頁的譜，你會看到那一頁上所有符號透露出來的故事。你將會開始學著了解這樣的一個語言 － 它所傳達的事物是其他任何語言都沒辦法辦到的，而身為一個有知識的樂手，你也將會成為音樂對話的一部分。

Carl Schroeder
Keith Wyatt

第一部：工具
音符 、節奏和音階

不論類型或複雜與否，簡單的來說，音樂就是被系統化、組織化的聲音，而學習和聲與理論就是要了解這些聲音是如何被系統化的歸類。這個學習過程的第一步就是要了解音樂家之間用來溝通的音樂語言。我們現在所使用的記譜系統已經發展了數百年之久，就像其他的語言一樣，它也不斷的在進化。這些廣泛流通的符號以及它本身微妙的元素，能在今天讓一個中國音樂家演奏一段早在三百年前某位德國作曲家就寫好的曲子，或者一首一個吉他手下午才寫好的歌，他的樂團在當天晚上就能演奏。

明確的寫出不同的音符和休止符對你來說很重要，培養這個能力可以讓其他的音樂人了解你想用音樂表達的東西。這意味著你必須不斷的重複這些動作一一再的畫出音符直到像寫自已的名字一樣順手。在這個過程中你會更加明白這些符號的意義，因此你會更加的專注在音樂本身，而不是花時間去分辨這些符號代表的意義。同時這個練習也能加強你在自己習慣的樂器上視譜的能力。藉著不斷的練習，你將能夠更快的略過讀譜的部分，而專注在音樂本身。就像所有的語言一樣，只有在不斷使用的情況下才能變得更加熟練。

1 Pitch 音高

音樂是由聲音所構成的,可以被歸納成三個要素:**旋律,節奏,和聲**。這些元素以記譜的方式被一個個的音樂家流傳下來,其中使用一組同時代表著音符的音高(高低的相對關係)和節奏(出現的時間點)的符號,讓讀譜的人能精確的找出並且再現譜上的音樂。我們先來看看代表著音高的符號。

我們給每一個音符訂定一個不同的名稱,用這個系統來表示音高。這些音符的名稱就和英文的前七個字母一樣(A, B, C, D, E, F, G),通稱為**音名**。不管可以用樂器彈出多少個音符,我們只需要記住七個音符的名字,因為第八個音符,我們稱之為**八度音**,和第一個音符的聲音是一樣的,只是音高較高而已,因此我們也用和第一個音符同樣的音名來稱呼它。第八個音同時是第一組音符的的結尾,也是下一組的開始。不同的樂器能發出不同高低的八度音,有的可以彈出很多個八度音,有的卻有限,但所有這些音高我們都用相同的七個字母來命名。

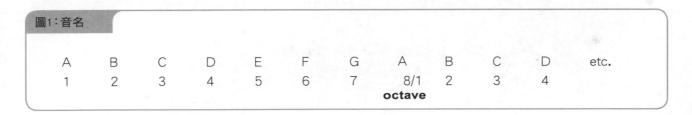

圖1:音名

| A | B | C | D | E | F | G | A | B | C | D | etc. |
| 1 | 2 | 3 | 4 | 5 | 6 | 7 | 8/1 | 2 | 3 | 4 | |

octave

我們把音符放在有五條線分出四個空間的格子上,我們稱之為**五線譜**。把這些線和空間由低到高編號有助於表示出音符的特定位置。音高越高的,音符在五線譜上的位置就越高。

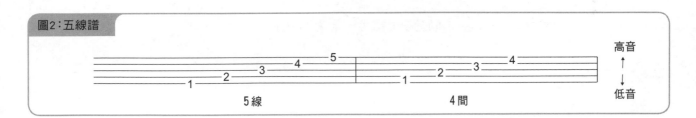

圖2:五線譜

因為不同的樂器能發出不同高低的音,五線譜也可以用**譜號**來表示不同範圍的音高。最常見的兩種包括用來標記較高音的**高音譜記號**(如:吉他,鍵盤的右手部分),還有用來標記較低音的**低音譜記號**(如:Bass,鍵盤左手的部分)。這些符號因為它們的形狀而能輕易的被辨識,也因為出現在五線譜上固定的位置而讓人能注意到特定的音符。

高音譜記號(也被稱為**G譜號**)從G這個音符所在的位置附近呈螺旋狀。

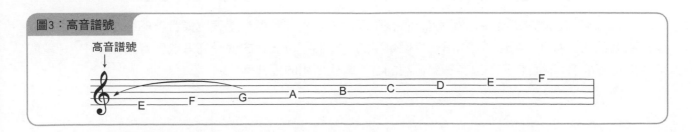

圖3:高音譜號

我們將高音譜記號分成兩個部分，由上到下畫出，如下圖。試著畫出高音譜記號，注意，螺旋的部分要停在第二線，並且保持形狀的簡潔。

練習 1：畫出高音譜記號

低音譜記號（又稱為F譜號）在F這個音的線上兩邊各有一個點。

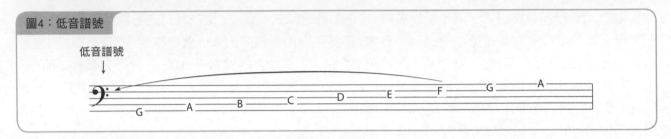

圖4：低音譜號

低音譜號的畫法如下圖，螺旋狀的中心點停在第四線，旁邊還有兩個獨立的小點。畫畫看。

練習 2：畫出低音譜記號

由於鍵盤樂器同時會用到高音譜和低音譜記號，我們將這兩者結合成**大譜表**。如此一來，我們便能同時看見並彈奏出最高和最低的音。位在這兩個譜號中央的音符我們稱之為**中央C（middle C）**，它同時屬於兩個譜號的範疇之中，我們在這個音符上畫上一條專門表示它的短線。

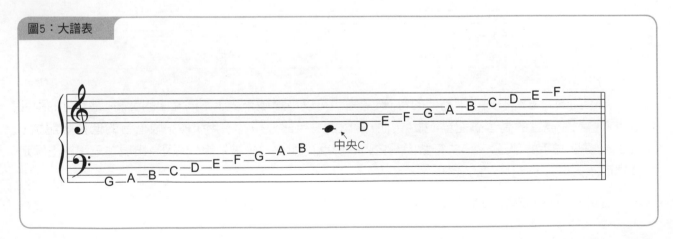

圖5：大譜表

近代以來，記譜方式發展逐漸完備，各種不同的方法都能幫助初學者記憶音符的名稱。其中最傳統也最有效的方法如下：記住一個句子，每個單字的第一個字母表示的就是高音或低音譜記號中，線或間開始向上算的音。下面有一些以英語為母語的音樂學生所用的經典例句。

高音譜記號 － 線（依序由低至高）： E G B D F
記誦句： Every Good Boy Does Fine

高音譜記號 － 間（依序由低至高）： F A C E
因為這些音名拼起來剛好代表著單字「FACE（臉）」，本身就是很好記的方式了。

低音譜記號 － 線： G B D F A
記誦句： Good Boys Do Fine Always

低音譜記號 － 間： A C E G
記誦句： All Cows Eat Grass

學音樂的學生會習慣性的用上一些他們學過的東西來創造出像上述幫助記憶的句子。讓句子的畫面越有趣、就越印象深刻，更加能讓你輕鬆的記憶。試著隨性的創造出自己的記誦句吧。

練習 3：寫下五線譜上的音名

在下面的空格寫出每一個五線譜上音符代表的音名。

練習 4：在五線譜上畫出音符

在五線譜上畫出下列音名每個八度的位置。（參考第一個範例）

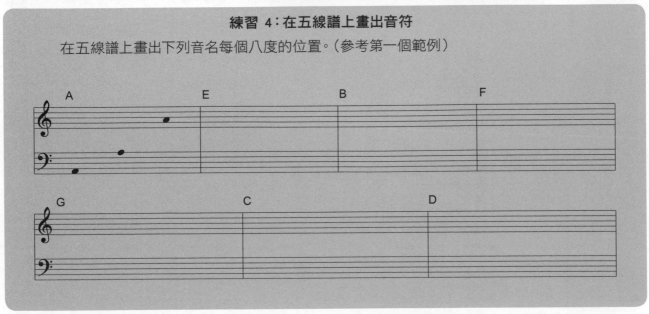

如果有一個音超出了高音、低音譜記號的範圍，我們暫時用一條短線來表示這個向外延伸的音（就像之前用過的中央C），這條畫過音符的線我們稱為**外加線**。外加線的功能就像五線譜一樣，也可以像五線譜的「間」一樣能把音符擺在加線之間。再一次的，我們又要用背的；依序向上或向下列出外加線各音的音名，包括線與間，然後反覆的背下來。

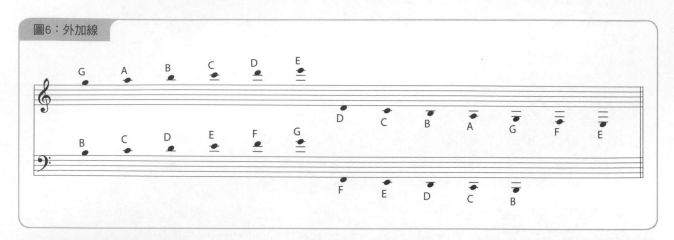

圖6：外加線

練習 5：寫出外加線上音符的音名

寫下超出五線譜外加線上的音名。

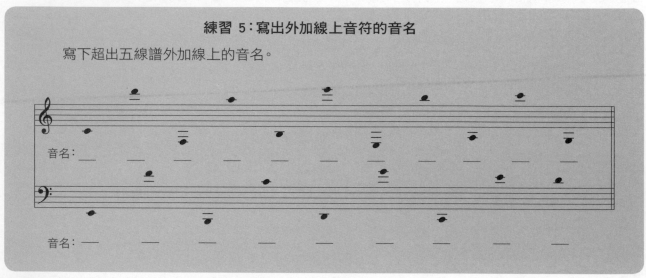

練習 6：畫出外加線上的音符

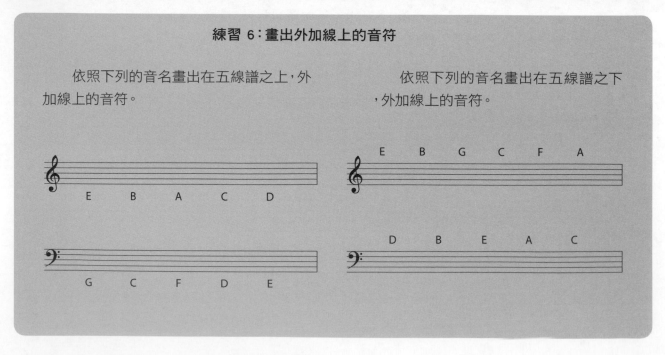

依照下列的音名畫出在五線譜之上，外加線上的音符。

依照下列的音名畫出在五線譜之下，外加線上的音符。

既然有一套系統來編排五線譜上的音,我們就來看看這些音是如何被歸類、分組。流行音樂和世界上絕大多數的音樂都有**調性**,亦即音樂本身的旋律及和聲圍繞著單一的音—我們稱之為**主音**。一組以主音為中心依序排列的音我們稱之為**音階**,而構成大部分旋律之基礎的音階是**大調音階**。大調音階又稱為**自然音階**,表示它包含了所有七個音名的音符(也叫做音級),以特定的方式排列在主音之上。大調音階的組成方式,或者說公式,是由連續向上的**全音**(等同於吉他或者Bass上兩個琴格的距離,或者鍵盤樂器上的兩鍵)或**半音**(一個琴格或一個琴鍵的距離)所構成。不管主音是什麼,這樣的組成方式都不會變。

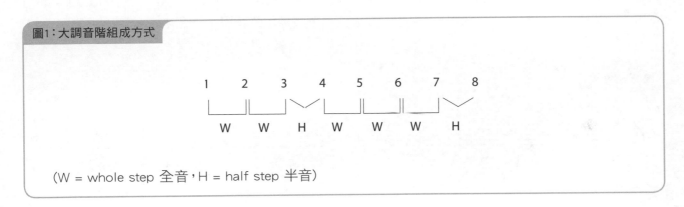

圖1:大調音階組成方式

(W = whole step 全音,H = half step 半音)

我們可以發現,半音出現在第三級音和第四級音之間,以及第七級和第八級音之間。同樣的,這個組成方式不論主音是什麼,是在什麼調,或音階從哪裡開始都不會改變,因此把音階移動到任何的調上,或稱為**移調**,我們還是會聽到同樣的音階。

把這個公式套用到C調上,我們會得到如下圖的音階:

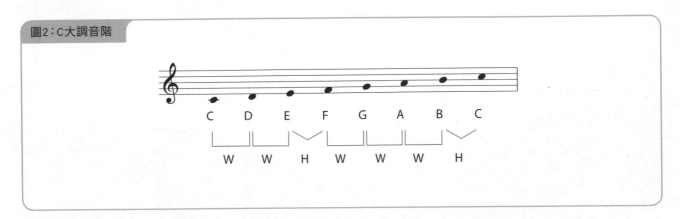

圖2:C大調音階

在C大調之中,半音出現在E-F和B-C這些音之間。我們說它們是自然的半音,因為這些音的距離本來就是半音,同時其他的音之間則是自然的全音。你很容易就可以發現在鍵盤樂器上這兩組音(E-F、B-C)之間沒有黑鍵。我們只要用白鍵就能在鍵盤樂器上彈奏C大調的音階,在鍵盤類樂器上這是最容易辨識和彈奏的調。

如果有一個大調音階是由C以外的主音開始的,大調音階公式會讓七個音的音名有所改變,我們來看看為什麼會這樣,用G為主音開始一個大調音階,根據公式(W-W-H-W-W-W-H)一步步建立起這個音階。

練習 1

在下面的五線譜寫出一個G大調音階。

大調音階的公式規定了在第六級音與第七級音之間必定是一個全音,而第七級音和八度音之間則是一個半音,但是在E和F這兩個音之間的自然半音程在這個音階中是不正確的。解決的方法就是將第七級音F升高一個半音,藉此增加F到E這兩個音的距離,並縮短了F到高八度G的距離。我們在F這個音的前面加上升記號()來解決這個問題。升記號的效果便是讓被標示的音提升一個半音。

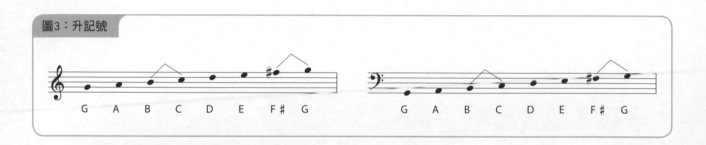

圖3:升記號

當F升為F♯的時候,G調音階便能符合大調音階的公式了。這表示G大調音階永遠會包含F♯這個音。

筆記:讀的時候,升記號會唸在音名之後,就像"F sharp"*。同樣的,寫的時候要將升記號寫在音名之後,如:F♯然而當我們要畫在五線譜上的時候,才會把升記號畫在音符的前面,並準確的將升記號畫在音符所在的線或間的中央。(*這裡是指英文的讀法,中文習慣唸成「升F」)

練習 2

為下列每個音符畫上升記號。將升記號畫在音符的左邊,中央對準該音符的線或間,而升記號的橫線角度要有一點上揚,如下圖:

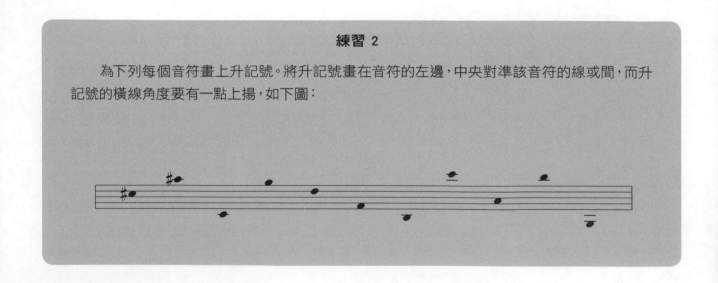

練習 3

下面每一個大調音階都會用到升記號。根據公式畫出下列的音階，並在需要的地方加上升記號。

D大調

A大調

E大調

B大調

F#大調

C#大調

因為上述的每一個音階總是會用到一個或多個升記號，為了方便起見，這些升記號會集中放在開頭譜號的旁邊。我們稱之為**調號**。將調號擺在一開始表示了這些升記號會在整首曲子每一個八度上都有效。（如此一來便能省下時間，否則又要在每一個音符上畫一次升記號。）在五線譜之中，畫在調號的升記號有一定的位置和順序，這是絕不會改變的：F#，C#，G#，D#，A#，E#，B#。

圖4：調號中的升記號順序

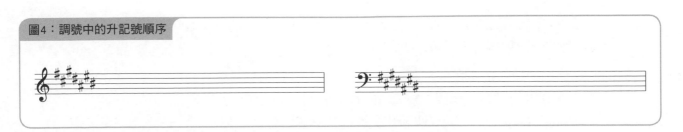

C#大調的調號包括了全部的七個升記號。其他的調用到的升記號較少。由F#開始，按照順序向右畫出會用到的每一個升記號。

練習 4

在下列用到升記號的譜號旁畫出調號。

快速的為每一個大調找出它的調號是很重要的,包括了要用到幾個升記號,以及它們的順序。下列的方式可以幫助你記憶這些升記號調號。

1.由左向右,並由右向左依序記下這些字母

B E A D - G C F

2.從升記號找出調名的方法,由右至左算起,直到找出該調主音的前一個音。這些就是你在該調會用到的升記號數目和順序。例如:

問題:E大調的調號是什麼?

答案:D是E的前一個音,按照上述公式由右至左算起,D是第四個字母。

因此E大調的調號包含了四個升記號,依序為F#,C#,G#以及D#。

練習 5

完成下列練習，找出每個調有幾個升記號和升記號的名稱：

Key 調	有幾個升記號	升記號名稱(按照順序)
D大調	_____	_____
A大調	_____	_____
E大調	_____	_____
B大調	_____	_____
F#大調	_____	_____
C#大調	_____	_____

能夠一看到調號就知道這首曲子是什麼調也很重要。當你在五線譜上看到調號的時候，這首曲子的主音就是調號中最右邊的升記號升半音的音。

我們來看看下面的調號，最右邊的升記號是A♯，這個音升半音便是B，因此這是B大調的調號。

圖5：辨識使用升記號的調號

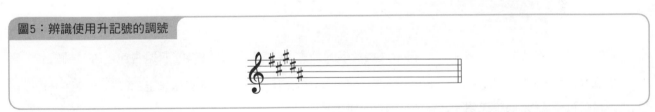

練習 6

用下列的升記號找出是什麼調：

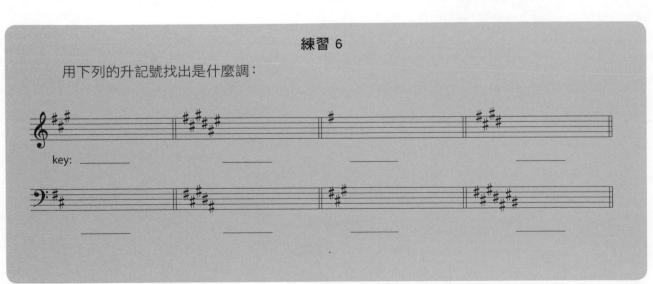

key: _____ _____ _____ _____

3 Flat Keys and Accidentals
含降記號的調和臨時記號

就像前面看到的,某些特定調的大調音階必需用升記號來調整,使音階符合大調音階的公式。同樣的也有一些調會用到其他的修正方式來符合大調音階公式。我們來看看為什麼,以主音F開始一個大調音階,根據公式一步步建立(要加上譜號):

練習 1:F大調音階

在下列的五線譜建立一個F大調音階

根據公式,第三級音和第四級音之間必定存在一個半音,而第四級和第五級音之間則是一個全音,但自然半音是在B和C兩個音之間,這樣的結果不符合公式。解決的方法就是將第四級音B降半音,如此一來便能縮短B到A的距離,同時增加B到C的距離。我們在B這個音之前加上一個**降記號(♭)**來解決這個問題,降記號的效果便是讓被標示的音降低一個半音。

圖1:降記號

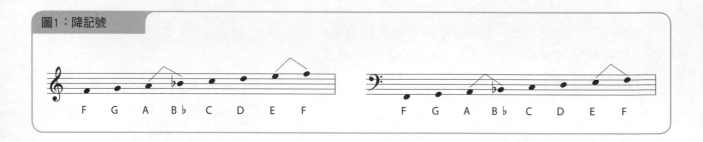

當B降為B♭ 的時候,F調音階便能符合大調音階的公式了。這表示F大調音階永遠會包含B♭ 這個音。

筆記:就像升記號,降記號唸在音名之後(英文念法,中文相反),只有畫在五線譜上的時候才會將升記號畫在音符之前,將中央對準音符所在的線或間上。

練習 2

為下列每個音符畫上降記號。將降記號畫在音符的左邊,降記號的圓圈和音符本身對準一樣的線或間,如下圖:

練習 3

下面每一個大調音階都會用到降記號。根據公式畫出下列的音階，並在需要的地方加上降記號。譜號可能會包括升記號或者降記號，但不會兩者共存。

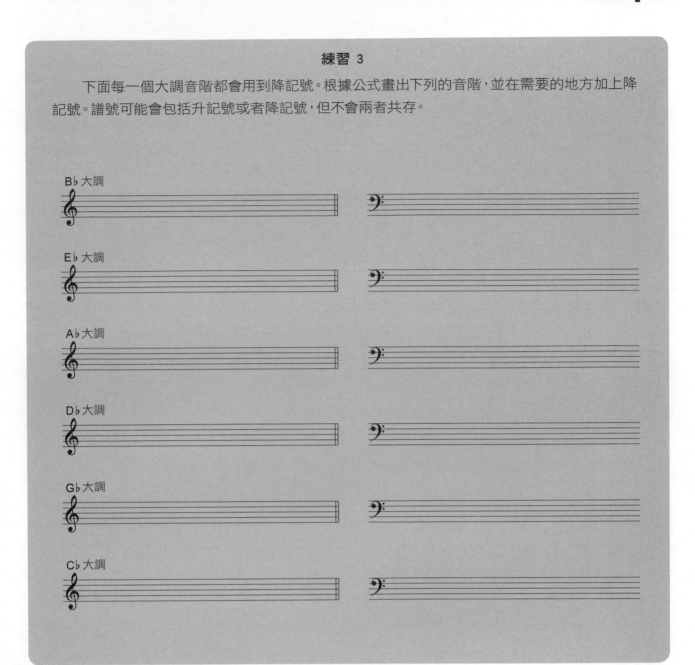

Bb大調

Eb大調

Ab大調

Db大調

Gb大調

Cb大調

像升記號一樣，降記號集中在樂譜任意段落開頭的譜號旁邊，並且降記號的排列有特定的順序和八度位置，絕不會改變。

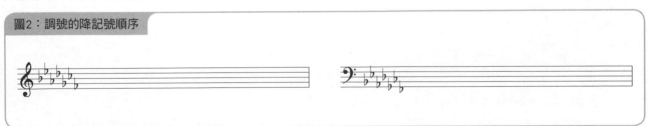

圖2：調號的降記號順序

如果譜號用到的降記號少於七個，從Bb開始向右依序畫出會用到的降記號。

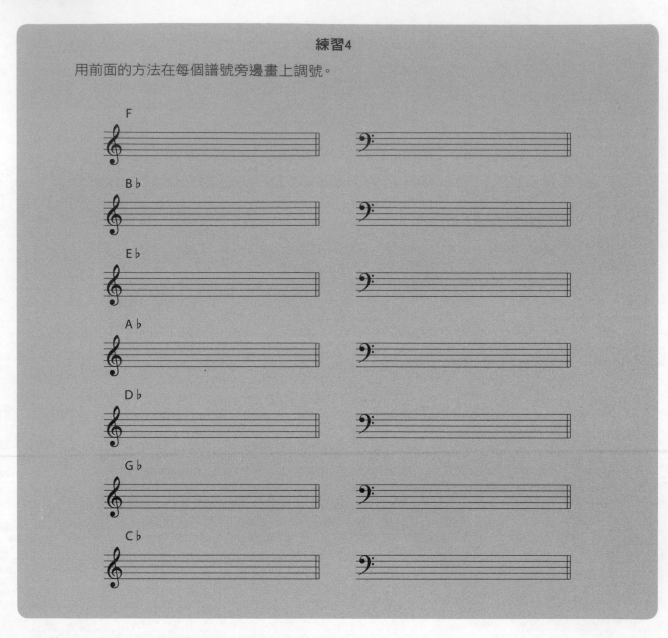

練習4

用前面的方法在每個譜號旁邊畫上調號。

快速找出每一個使用降記號的調號是很重要的,包括了要用到幾個降記號,以及它們的順序。下列的方式可以幫助你記憶這些使用降記號的調之調號。

1.和用升記號的調號時的方法一樣:

 B E A D - G C F

2.找出使用降記號之調號的方法,由左至右算起,找到該調主音的音名,然後在往右一個音。這
　些就是你在該調會用到的降記號數目和順序。例如:

問題:A♭ 大調的調號是什麼?

答案:由左至右算起,A是第三個音,右邊一個則是D。因此A♭ 調包含了四個降記號。依序為
　　　B♭,E♭,A♭ 以及D♭。

　　能夠一看到調號就知道這首曲子是什麼調也很重要。當你在五線譜上看到調號的時候,該調的主音就是右邊數來第二個降記號的音。舉個例子來說,下面的調號由右至左第二個是D♭,因此這是D♭ 調。

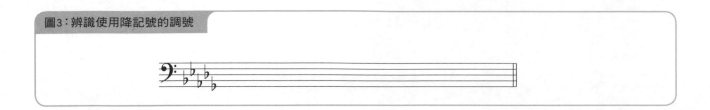

圖3:辨識使用降記號的調號

　　筆記:當我們聽到有人說什麼調名的時候,要馬上知道那是使用升記號的調或者使用降記號的調的方法,就是記下所有使用降記號調號的名稱,除了F調以外,每個使用降記號的調號都會在名稱後面加上"flat"(降),例如:B-flat,E-flat,A-flat等等。(＊flat 及表示「降/降記號」之意。這個部分與中文用法有差異,中文習慣直接說降B調,降E調…等)

■ 同音異名和臨時記號

　　如果你將使用降記號之調號的數目(七個)加上使用升記號之調號的數目(八個)加上C調,你會發現總共有15個調,但是一個八度之中卻只有12個半音。很明顯的,這個矛盾的原因就是一同樣的音會有兩個名字 – 特別是D♭ 和C#,G♭ 和F#,C♭ 和B。當一個音有兩個名字的時候,它們的關係被稱為**同音異名**(enharmonic)。同音異名的音聽起來一樣,寫起來卻不同。根據樂器的本質(如小號是B♭調樂器)和旋律或和聲的前後關係,我們會在特定的情況下選用其中一個名稱。

練習 5

在五線譜上寫出C# 大調和D♭ 大調音階,比較每一個音符。是否是同音異名的音階?

C#大調　　　　　　　　　　　　　　D♭ 大調

練習 6

畫出和下列音符同音異名的音。記住自然半音這個狀況，它會改變你的答案。（注意譜號！）

為了暫時改變音符的音高來符合特定的旋律或者和聲，升記號和降記號也會被用在譜號之外。當這種情況出現的時候，我們將升降記號稱為**臨時記號**。第三種可以取消之前出現的升記號或者降記號的臨時記號，我們稱為**還原記號**。還原記號就像升降記號一樣，畫在音符的左邊並對準音符本身。

圖4：還原記號

練習 7

為下列五線譜上的每一音加上還原記號。將還原記號畫在音符的左邊，中空的部分對準音符所在的線或間中央，符號的橫向平行線要有一點上揚，如下圖。

4 Intervals
音程

音階 是由一組以主音為中心的音所組成的。在這些組成音之中又可分為許多較小的組合,這些組合就是構成旋律及和聲的主要架構。透過對這些小組合間關係的認識,我們可以更加了解整個音階的結構,並學會操控這些能勾起聽眾情緒的方法。

■ 音程的大小

兩個音之間的距離稱為**音程**。如果我們彈奏一段旋律中兩個不同的音,這兩個音便構成**旋律性音程**。這兩個音的音程名稱取決於它們包含了幾個音。舉例來説,C到D包含了兩個音階音,這兩個音就是C和D,因此我們稱為**二度音**。C到E包含了三個音階音 C-D-E,因此這是**三度音**。不論從較低的音或者較高的音開始算,音程都是一樣的;比如説E向下算到C的音程,包括了三個音階音 E-D-C,同樣也是三度音。

一個音程包含幾個音階音我們稱為**音程的大小**,不管在什麼調中音程的大小計算方式都一樣。比如説從B♭向上算到E♭,音程的大小包括了四個音階音,B♭-C-D-E♭,稱為四度音;降記號並不會改變音程的大小。同樣的,C♯到G♯的距離為五度音,因為這兩個音包含了五個音階音,C♯-D♯-E♯-F♯-G♯,升記號也不會影響音程的大小。如果音程包含了八個音階音,我們稱之為**八度音**,而兩個相同的音(只包含一個音階音)的距離稱做**重音(unison)**。

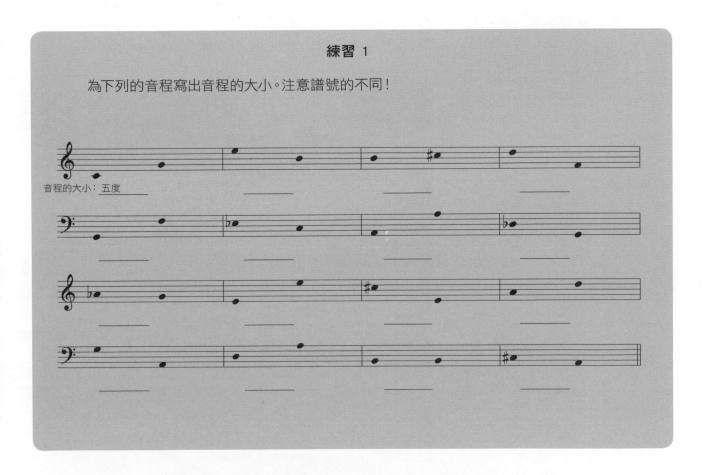

練習 1

為下列的音程寫出音程的大小。注意譜號的不同!

音程的大小: 五度

4

音程的性質

有些音程之間包含的音階數量一樣，但是看起來和聽起來都不同。

圖1:

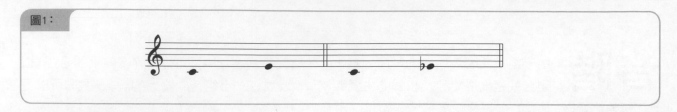

儘管上面的音程之間都包括了三個音階音，但是C到E和C到E♭之間的距離是不一樣的。音程的大小讓提供了一個籠統的方法來計算計算音程的距離。精確的計算方式則依賴**音程的性質**，取決於音程包含了幾個半音。我們用大調音階來看看音程的性質是如何決定的。

找出音程的性質

1.先算出音階音的數目決定音程的大小。

2.如果這組音程較高的音屬於較低音的大調音階，命名方式如下：

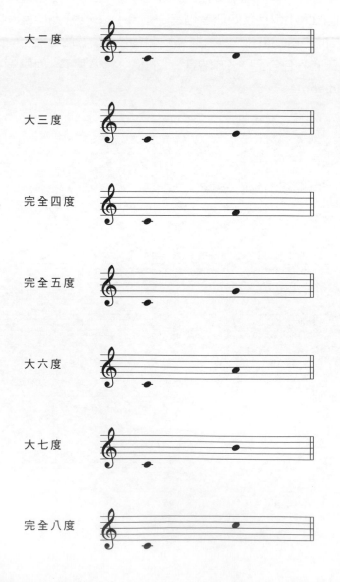

3.如果較高音不屬於較低音的大調音階,命名方式如下:

· 如果比大音程小一個半音,稱為小音程
· 如果比完全音程或小音程小一個半音,稱為減音程
· 如果比完全音程或大音程大一個半音,稱為增音程

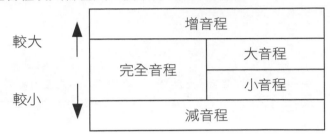

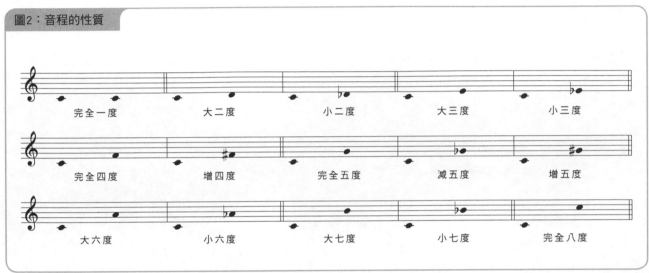

圖2:音程的性質

練習 2

為下列每個音程命名。注意譜號的不同!

音程: 完全五度

■ 建立音程

我們向上發展出一個旋律性的音程,將已有的音當成「1」,依指定的音程大小,算出是在大調音階上的哪個音。如果要找的音程是完全音程或是大音程,那麼這個步驟便完成了。如果不是,利用升或降記號來修正以符合我們想要達到的音程性質。

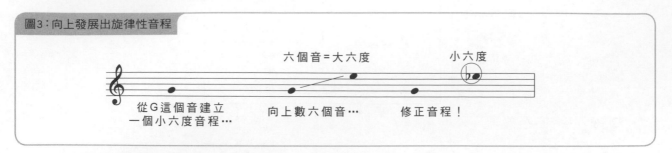

圖3:向上發展出旋律性音程

六個音＝大六度　　小六度

從G這個音建立　　向上數六個音…　　修正音程！
一個小六度音程…

筆記:在升高或降低一個音的時候不表示一定要用到升降記號。看看較低的音是什麼調,該調的調號本身就會決定我們要不要使用臨時記號。

練習 3

在下面的音符之上畫出規定的音程。音程的質縮寫如下:

M表示大音程　　　　P表示完全音程 d表示減音程
m表示小音程　　　　A表示增音程

ex: P5　M3　A4　m2　P8　P1　m3　M3　m7

d5　m7　d5　P4　m3　M2　M6　m2　P5

P8　M3　A2　P1　M7　A5　M2　P5　m2

P4　d4　A3　m3　P8　m6　M7　m7　M3

向下發展旋律音程的時候，底部的音必須要升或降，如此一來才能符合我們想要的音程。從已有的音開始，用音程的大小向下算有幾個音。接著從較低的音算回較高的音。如果較高的音屬於較低音的大調音階，那麼這便是個完全音程或是大音程，這個步驟便算完成。如果不是，修正較低音的升或降以符合正確的音程。

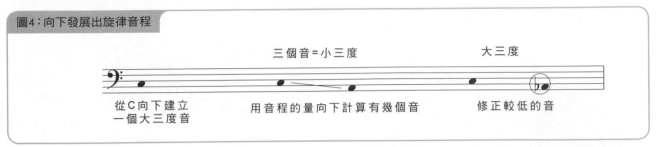

圖4：向下發展出旋律音程

練習 4

在下面的音符之下畫出規定的音程。

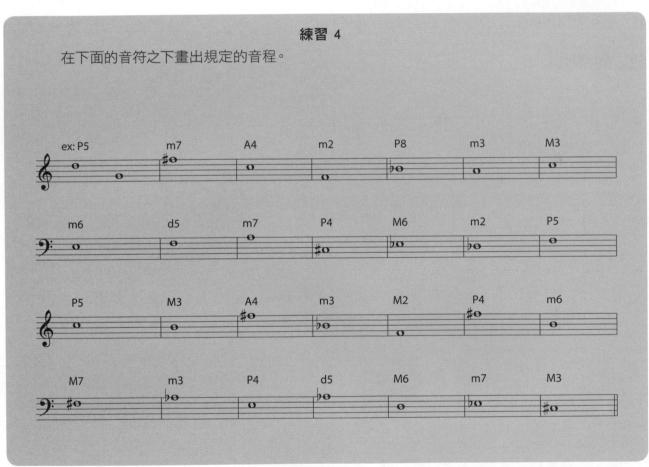

如果同時彈奏兩個音，便構成了**和聲音程**。和聲音程的大小與性質的計算方式和旋律音程完全一樣。

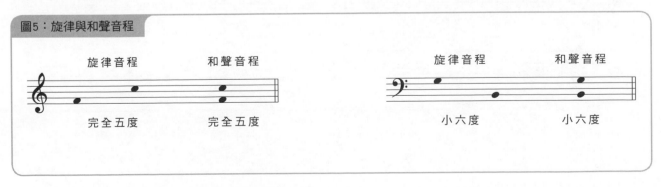

圖5：旋律與和聲音程

當增音程或減音程在特定的調性中出現的時候,調號中已經存在的升或降記號加上五度音的升降,會使得原本的音必須升或降兩次。我們用稱為**重升或重降**的臨時記號來表示。在音符的前面畫上「x」來表示重升記號。

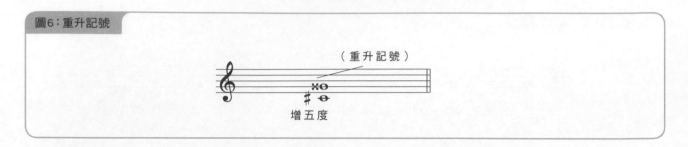

圖6:重升記號

（重升記號）

增五度

在音符前面接連畫上兩個降記號來表示重降記號。

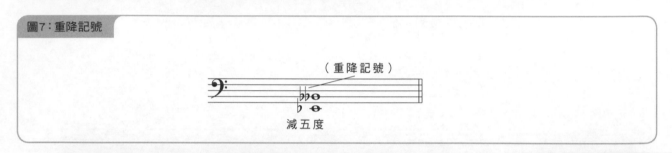

圖7:重降記號

（重降記號）

減五度

練習 5

在下面的音符之下畫出規定的音程。

M表示大音程　　P表示完全音程　d表示減音程
m表示小音程　　A表示增音程

5 Triads
三和弦

旋律性音程 － 由兩個音組成，一前一後相連 － 是旋律中最小的單位。同樣的，一次同時彈奏兩個音則稱為和聲音程，是和聲中最小的單位。我們將兩個或更多個同時彈奏的音組成一個**和弦**。大部分基本的和弦是由三個音按照特定的排列組成的，這樣的和弦稱為三和弦。我們先要了解如何建立並辨別四種三和弦的型態，才能了解更複雜的和弦，以及當這些和弦排列在一起的時候所構成的和弦進行。

決定三和弦名稱的第一個音，稱之為**根音**。根音和三和弦的關係就像主音和音階的關係一樣是架構的基礎。除了根音之外，三和弦還包括了根音的三度音程，稱為**第三音**，以及根音的五度音程，稱為**第五音**。

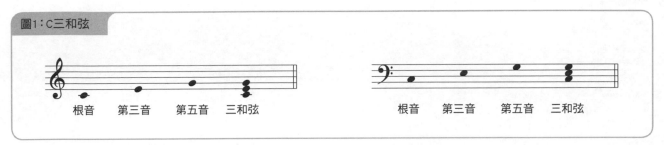

圖1：C三和弦

根音　　第三音　　第五音　　三和弦　　　　　　　　根音　　第三音　　第五音　　三和弦

最常見的兩種三和弦分別是**大三和弦**以及**小三和弦**。因為這兩個和弦都是很和諧的和弦，因此最常被使用。這代表著它們聽起來的感覺是舒服的，穩定且柔和的。儘管這兩種三和弦都有根音、根音的三度音和五度音，但它們彼此之間還是有不同的差異讓這兩個和弦聽起來有所區別。大三和弦的根音和三音是**大三度**，而小三和弦的根音和三音則是**小三度**。這兩個和弦的根音和五音都是完全五度。寫這些和弦的時候，我們在音名之後加上一個表示大三和弦的符號，比如說，C和弦則用「C major」或單獨一個「C」表示，而小三和弦則在音名之後加上「m」表示，如「Cm」。就像音程有性質的不同一樣，三和弦之間的不同即是**三和弦的性質差異**。

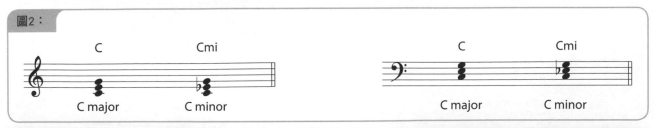

圖2：

C　　　　　　　　Cmi　　　　　　　　　　　　C　　　　　　　　Cmi

C major　　　　　C minor　　　　　　　　　　C major　　　　　C minor

練習 1

寫出下列三和弦的性質 － 是大三和弦或是小三和弦。寫出根音的音名，並用major和m表示大三或小三和弦。

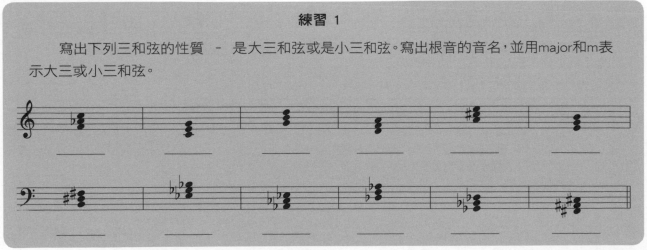

練習 2

用下列的根音發展出大三和弦。

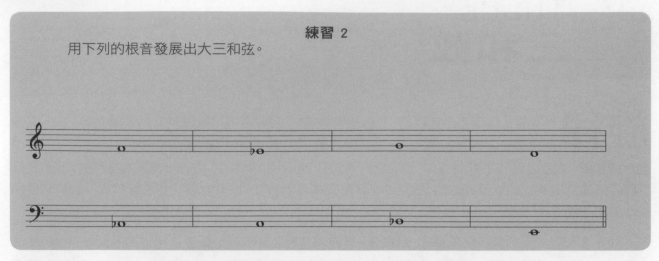

練習 3

用下面的根音發展出小三和弦。

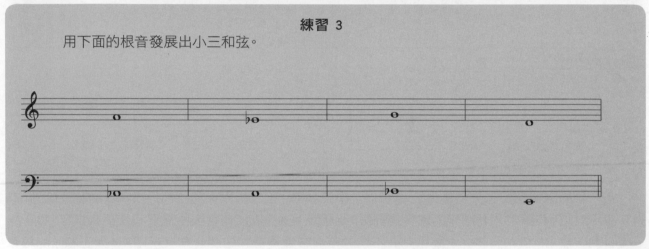

　　除了大三和弦及小三和弦之外,還有兩種不同類型的三和弦。其中一個包括了根音、根音的大三度音和增五度音,稱之為**增和弦**。我們用「+」來表示增和弦,如「C+」。另一個和弦則包括了根音、根音的小三度音和減五度音,稱之為**減和弦**。我們用「 」來表示減和弦,如「C 」。增和弦及減和弦被認為是不和諧的,甚至是不悦耳的。這些和弦運用在和弦進行的方法會在本書稍後提到。

圖3:C增和弦和C減和弦

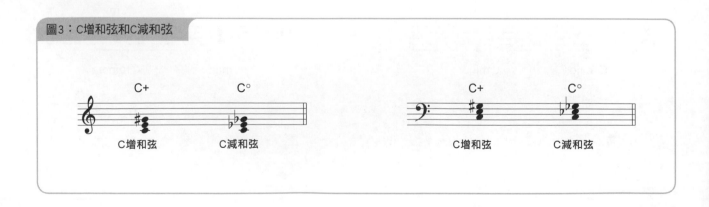

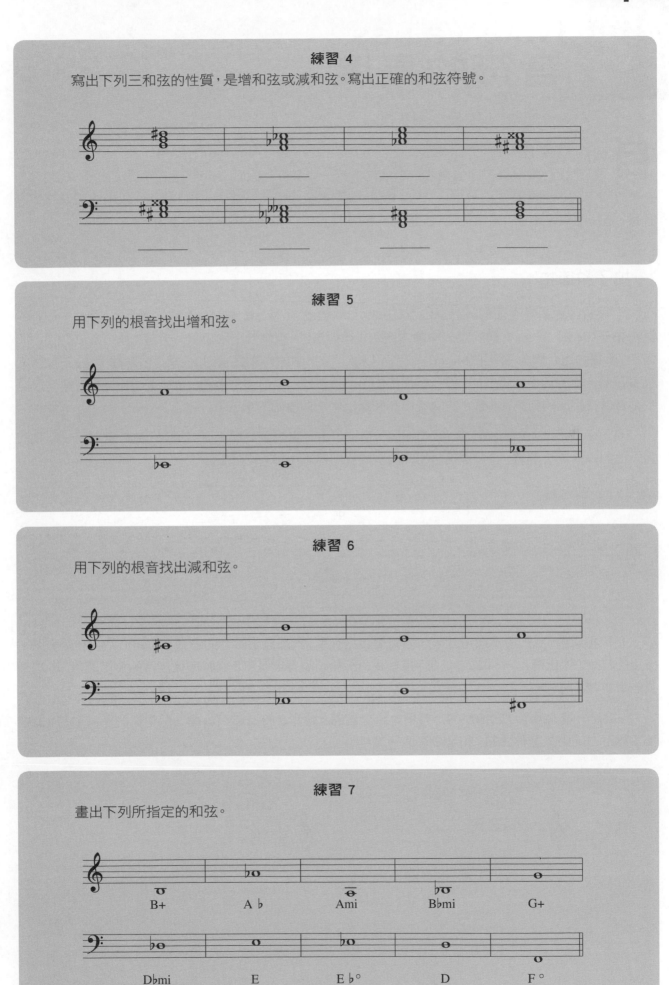

練習 4

寫出下列三和弦的性質，是增和弦或減和弦。寫出正確的和弦符號。

練習 5

用下列的根音找出增和弦。

練習 6

用下列的根音找出減和弦。

練習 7

畫出下列所指定的和弦。

B+　　　　　A♭　　　　　Ami　　　　　B♭mi　　　　　G+

D♭mi　　　　　E　　　　　E♭°　　　　　D　　　　　F°

6 Note Values 音符的長度

目前為止我們已經研究了音樂的兩個部分：旋律與和聲。在這兩個部分之中，我們為了構成音階以及和弦，必須根據不同的模式或公式來排列一些音符。然而，為了要把音樂彈奏出來，我們還需要將這些音符的時間長短區分出來；也就是說，我們需要知道何時該彈奏這些音符，以及這些音符要彈多長。這些問題便產生了這個主題 – **節奏**，或者可以說 – 每個音符的時間長短。

拍子和節拍

一般的時鐘都有不同的計時單位，其中最小的單位就是秒。音樂也有不同的量時單位，其中最小的便是**拍子(Beat)** – 在音樂的段落中基本而有規律的單位。就像六十秒組成一分鐘一樣，強（重拍）弱（弱拍）反覆的組合構成了**節拍(Meter)**，或者可以說是音樂中的節奏感。節拍通常是由兩個一組，三個一組或者四個一組的拍子所構成的，每一個節拍的第一拍都是節奏最強的重拍，通常這些節拍在音樂的段落中都會保持相同的節奏，這樣才能為旋律和和聲提供一個穩固的襯底。

為了在五線譜上標示出節奏，我們把每一組拍子用一條垂直的線來區分開來，這條畫在每一組拍子第一拍的線稱為**小節線**。小節線區分出來的空間我們稱為**小節**。

圖1：小節線和小節

在節拍之中，我們用兩種符號來代表每個音的長度：代表發出聲音的符號（**音符**），以及代表安靜、停止的符號（**休止符**）。一小節有四拍，這個我們所熟知的規定表示了音符和休止符的長度關係，應該是我們最容易了解的。

佔用了一整個小節，四拍長的音符稱之為**全音符**。這個音符看起來就像一個中空的橢圓形。而畫在第四線下方的則是**全休止符**，和全音符的長度相等。

圖2：全音符和全休止符

練習 1

練習畫出全音符和全休止符。

佔了半個小節長度，或者說兩拍的音符，我們稱之為**二分音符**。二分音符看起來很像全音符，但是在音符旁邊多了一條**符幹**。如果音符位在五線譜正中央的線或者更高的位置上，符幹要畫在音符的左邊並朝下。如果音符的位置低於中央線，那就要畫在音符的右邊並且朝上。長度相同的休止符稱為二分休止符，畫在五線譜第三線的上方。

圖3：二分音符和二分休止符

二分音符 二分休止符

練習 2

練習畫出二分音符和二分休止符。

只持續了一個小節的四分之一，或者說一拍的音符，稱之為**四分音符**。四分音符看起來就像中心被填滿的二分音符。等量的休止符稱為**四分休止符**，如下圖。

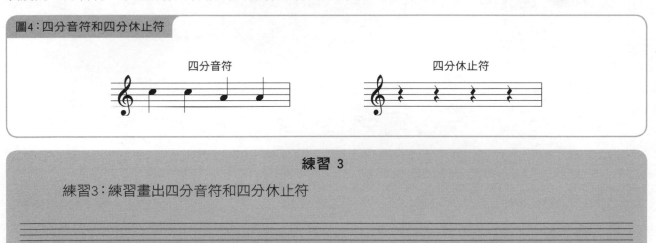

圖4：四分音符和四分休止符

四分音符 四分休止符

練習 3

練習3：練習畫出四分音符和四分休止符

■ 拍子的分割

就像在計時賽跑的比賽中，我們會把秒細分成更小的單位一樣；為了能更準確的表達出節奏，我們也將拍子分為比四分音符更小的單位。

只有半拍長的音符，我們稱為**八分音符**。（它也只有一小節的八分之一長。）八分音符長得和四分音符一樣，只不過在線的末端多了一個**符尾**，不管八分音符的符幹朝上或向下，符尾一定朝向右邊。通常當兩個，三個或者四個八分音符接連使用的時候，為了避免過多的符尾讓五線譜看起來很雜亂，我們會用較短的符尾把每個八分音符連接在一起。長度相等的休止符就是**八分休止符**，同樣的也有單獨的符尾，如下圖，八分休止符畫在第三間。（八分休止符不必用符尾來連接，通常我們會用更長的休止符來取代多個小休止符。）

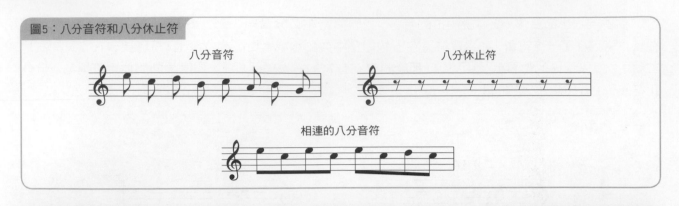

圖5：八分音符和八分休止符

八分音符　　　　　　　　　　　　　　八分休止符

相連的八分音符

練習 4

練習畫出單獨的八分音符，加上相連的八分音符以及休止符。

一般來說，長度最小的音符是**十六分音符**，它的長度只有一拍的四分之一。十六分音符比八分音符多一個符尾。當兩個以上的十六分音符出現在一拍以內的時候，我們用符尾將它們串連起來。長度相等的休止符稱為**十六分休止符**，一樣也有兩個畫在五線譜第二間和第三間的符尾。

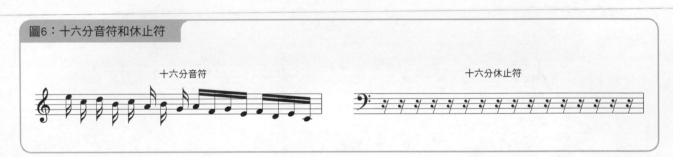

圖6：十六分音符和休止符

十六分音符　　　　　　　　　　　　　　十六分休止符

練習 5

練習畫出單獨的十六分音符，相連的十六分音符以及休止符。

有時候我們會用**不同長短的符尾**把八分音符和十六分音符連接起來。較短的符尾方向絕對不會向外，只會朝著裡面。

圖7：不同長短的符尾

練習 6

將下列等號左邊的音符用不同長短的符尾連結起來重寫一次。

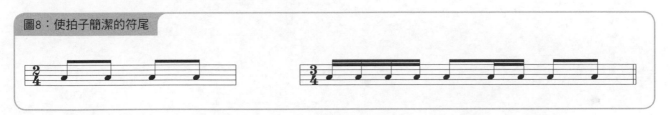

符尾的其中一種功能就是將音符連結起來,讓每個拍子看起來一目了然。當我們用到十六分音符的時候,每一拍都要利用符尾來和其他的拍子區隔。

圖8:使拍子簡潔的符尾

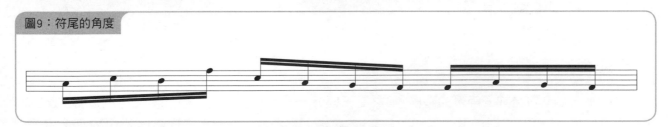

當一組音符的旋律有上下起伏的時候,符尾的角度也要跟著音符的位置而上下調整。

圖9:符尾的角度

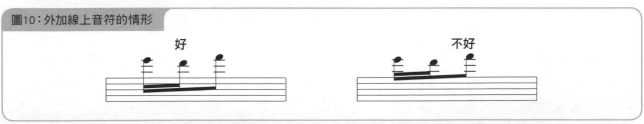

當我們用符尾連結外加線上的音時,符幹的長度要足以讓符尾保持在五線譜內。

圖10:外加線上音符的情形

練習 7

等號左邊的音符或休止符等於幾個右邊的音?

練習 8

下面的音符加起來的長度是多少？用一個音符表示。

三連音

我們把一個音符分成三等份的時候，稱之為**三連音**。一組三連音的長度，和兩個組成這個三連音的音符原本的長度一樣。我們標示一個「3」在這組音符之上來表示這是一組三連音，如果用在四分音符、二分音符或者其他組合的三連音的時候，我們在上面加上一個框框來標記。

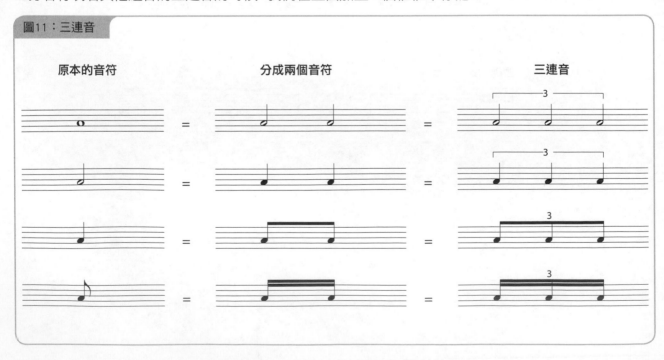

圖11：三連音

長度相等的音符和休止符可以用來組成不同的三連音。

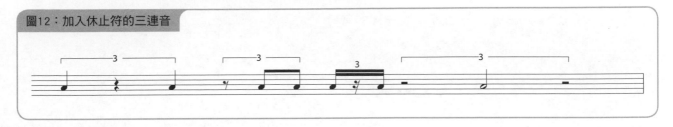

圖12：加入休止符的三連音

附點音符

我們在音符或者休止符的旁邊加上一個點來增加拍子的長度，增加的長度則是原來拍長的一半。這樣一來就可以增加原本音符的變化，而不用再發明新的音符了。

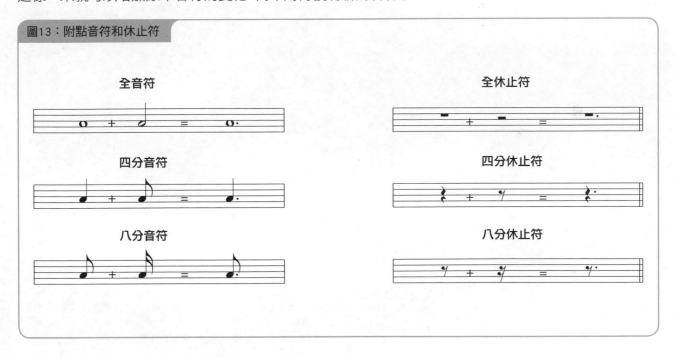

圖13：附點音符和休止符

筆記：理論上來說附點全休止符和附點全音符是等量的，但實際上一個全休止符通常就表示一整個小節的長度了，不管這一小節有幾拍。

練習 9

用附點音符或休止符來表示等號左邊的音符。

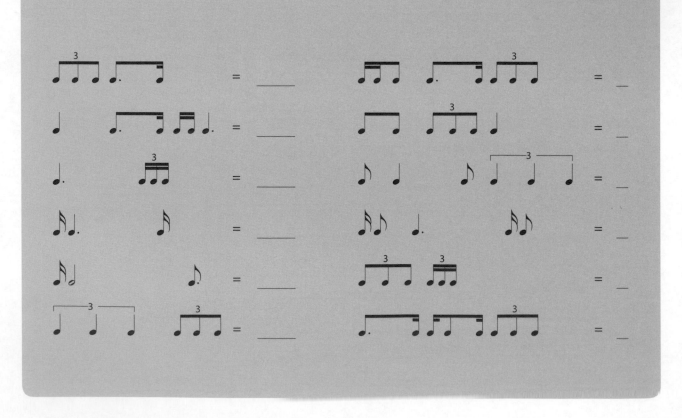

練習 10

用一個音符來表示下列音符加起來的長度。

音符間距與清晰度

　　我們在寫譜的時候，最重要的就是讓人能一目了然，這樣才能讓讀譜的人了解這份樂譜想表達的東西。將樂譜寫的清楚明白是我們要建立起的常識，也就是說，樂譜應該要看起來和聽到的一樣。

　　比較看看所有音符的拍長，我們可以發現每一個音符可以分成兩個較小的音符，因此兩個二分音符或休止符的長度等於一個全音符或休止符，兩個四分音符或休止符的長度等於一個二分音符或休止符，諸如此類。我們在寫五線譜的時候也會用到同樣的關係，比如一個二分音符會用到兩個四分音符的空間等等。如此可以讓樂譜上的音符看起來和聽到的節拍保持一定的步調，也能讓讀譜的人很容易的在第一眼就能演奏出來。

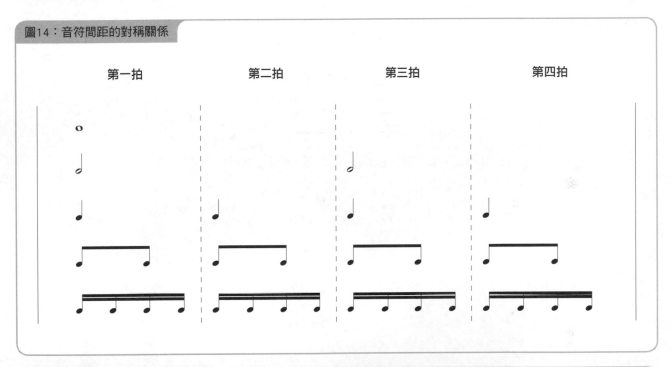

圖14：音符間距的對稱關係

第一拍　　　第二拍　　　第三拍　　　第四拍

練習 11

下列的音符用了錯誤的間距、符幹和符尾。請在下面空白的五線譜上畫出正確的音符。

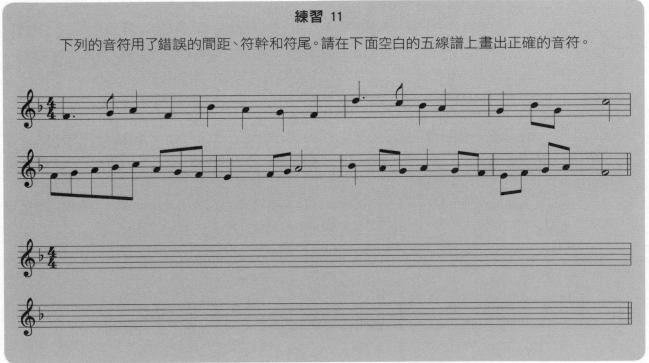

Time Signatures and Ties
7 拍號和連結線

在第六章我們已經介紹過，我們將一組組的拍子組成句子，並藉著重複這些句子來構成節拍。這些句子通常是由兩拍、三拍或四拍所構成的。就技術上來說，這段描述看起來似乎很枯燥，不過就是在計算一些數字而已，然而這些文字卻是紀錄那些風行一時的舞曲節奏，或者其他不同類型音樂節奏的重要方式。舉例來說，下列有一些典型舞曲的節奏。下面的文字則標示了拍子的強弱。

圖1：節奏型態
兩拍組合：進行曲、波爾卡舞曲（Polka）、森巴舞、鄉村音樂

重拍模式

AP	-	ple	**AP**	-	ple
強	-	弱	強	-	弱

三拍組合：華爾茲（維也納華爾茲、爵士華爾茲、鄉村華爾茲）

重拍模式

BLUE	-	ber	-	ry	BLUE	-	ber	-	ry
強	-	弱	-	弱	強	-	弱	-	弱

四拍組合：大多數的流行音樂類型，包括搖滾樂、Funk、爵士、藍調、舞曲等等

重拍模式

HOT	-	po	-	ta	-	to	HOT	-	po	-	ta	-	to
強	-	弱	-	弱*	-	弱	強	-	弱	-	弱	-	弱

（*四拍組合中的第三拍通常都會加重。變成「強 - 弱 - 次強 - 弱」）

拍號

我們在某一段音樂的一開始標示這首曲子的節拍，畫在譜號的右邊，稱之為**拍號**。拍號是由上下兩個數字組成。上面的數字表示了每一個小節有幾拍，通常是四拍，用4來表示。下面的數字則表示要用哪一種音符代表一拍，最常用的便是四分音符，用4來表示。因此最常見的拍號便是4/4拍，這也是搖滾樂、Funk、藍調甚至是大多數的爵士或融合爵士常用的節拍。3/4拍通常用在華爾茲這類樂曲，而2/4則會出現在一些鄉村音樂之中，或者某些類型的拉丁音樂、進行曲和波爾卡舞曲。

圖2：拍號

按照樂理來說，任何一個數字例如7，都可以用在拍號上來表示每一小節有幾拍，而任何表示音符長度的數字，例如8（表示八分音符），也都可以拿來表示每一拍的長度。這一類的拍號有時候會出現在一些比較複雜的音樂類型之中，而比較不會在上述的音樂類型中看到。通常4/4拍是我們最常見的，在五線譜上原本拍號的位置用「C」這個符號來表示。

圖3：常見的4/4拍

我們將4/4拍減半可以得到另一個相關的拍號，稱為cut time 。在「C」這個符號上加上一條垂直線來表示。

圖4：Cut Time

不管我們用的是什麼拍號，每一個小節的拍子都必須要被音符或休止符填滿，。每一小節的音符和休止符的總長度絕對不能多於或少於拍號上指定的數字。

練習 1

配合拍號，在下面的例子加上小節線。

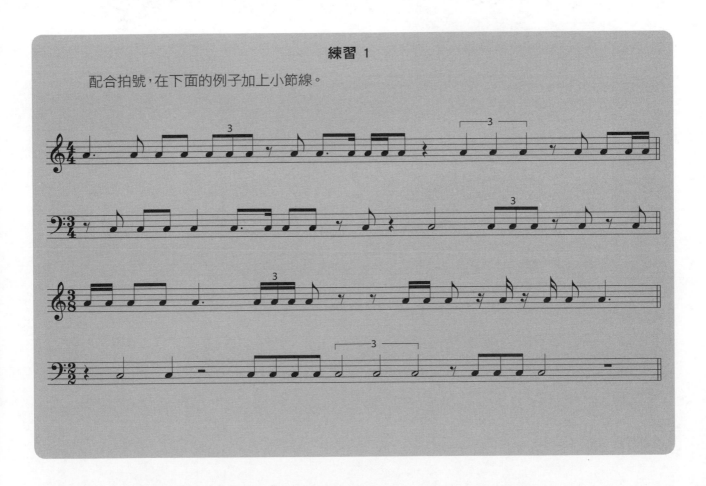

練習 2

下例每小節都不足拍，請加上一個音符來使各小節完整。

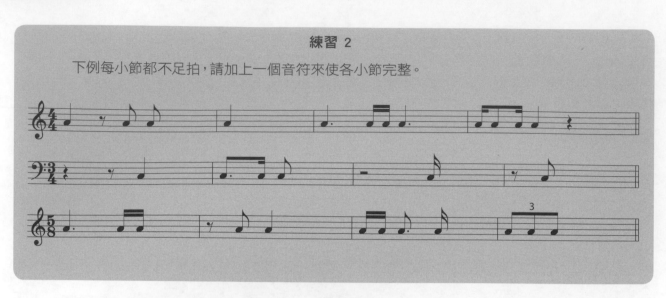

練習 3

為每一個小節劃出一個休止符來符合拍號。

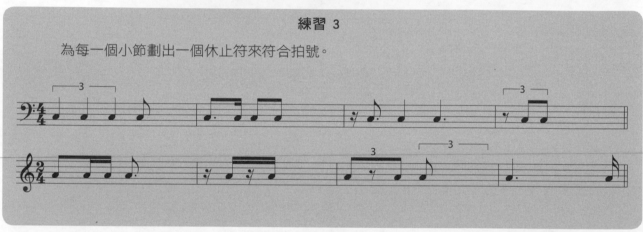

練習 4

以新的拍號重寫下列的例子，記得要正確地修改各音符/休止符的長度。

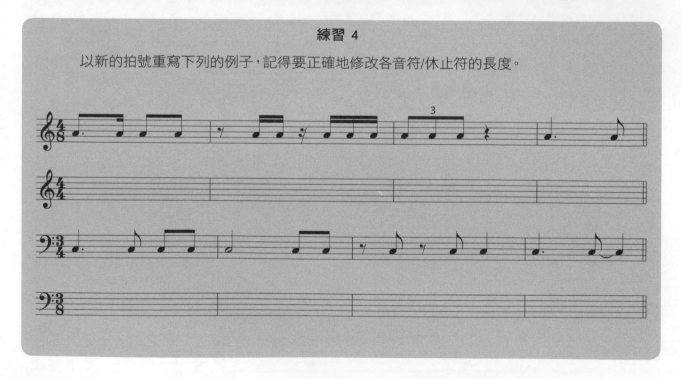

連結線

　　連結線是一條弧狀的線,用來連結兩個相同音高的音符,並將這兩個音符的長度結合起來。標記了連結線的音符可以視為一個單一的音符,而第二個音符則被當作前一個音的延長。在畫連結線的時候,儘可能的將線的兩端靠近音符,並避開符幹的位置。

　　連結線有下列三種使用情況:

1.穿過小節線

　　當一個音符的長度橫跨兩個小節的時候,連結線要用來維持每一小節規定的拍數。

2.在小節內穿過奇數拍時,用連結線分成兩段

　　當我們在寫譜的時候,讓小節內的音符看起來有條理是很重要的。我們把連結線擺在小節的中間來延伸音符的長度,而不要放單獨一個拍子較長的音符,這樣一來我們可以清楚的看見小節的分段,在讀譜上也更加容易。

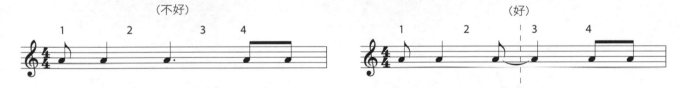

3.在小節內拍長穿過一拍的十六分音符或休止符(或者更小的音符)

　　如2相同的原因,為了減少讀譜的困難,當小單位的音符出現的時候,我們用連結線來讓每一拍都能清楚的表現出來。

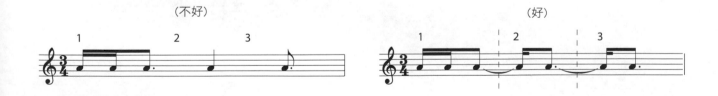

　　連結線和**圓滑線**第一眼看起來似乎長得一樣,不過請別搞混,圓滑線用來表示平順的彈奏兩個以上不同音高的音符。

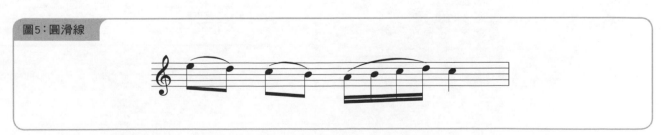

圖5:圓滑線

練習 5

修改下列的範例，根據前面的規則在適當的地方加上連結線，並在應該是同一拍的八分音符或十六分音符上加上符尾。

8 Minor Scales
小調音階

最簡單的來說，音樂有兩種主要的情緒：大調和小調。如同我們聽到的大調音階，大調的特質一般被視為是「明亮的」或「快樂的」，並在各種不同的音樂類型中用來建立基本的旋律。而小調的特質通常給人「灰暗」或「哀傷」的感覺，我們可以在小調音階聽到這類感受。小調音階又有許多不同的類型，但是大調和小調本質上決定性的差異取決於一個音：音階的第三級音。大調音階的第三級音和主音是大三度，而小調音階則是小三度。光是音程上的小差異就能造成情緒上的影響，這是音樂最有力的特點之一。

自然小調音階

如同大調音階，自然小調音階是由全音程和半音程的特定排列所組成。自然小調音階的音程組成公式如下：

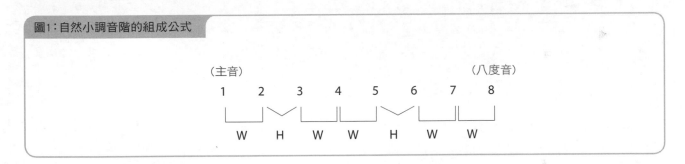

圖1：自然小調音階的組成公式

你應該注意到這個公式之中的半音程位在第二級音和第三級音之間，以及第五級音和第六級音之間。將這個公式套用到主音A之上，音階看起來是這樣：

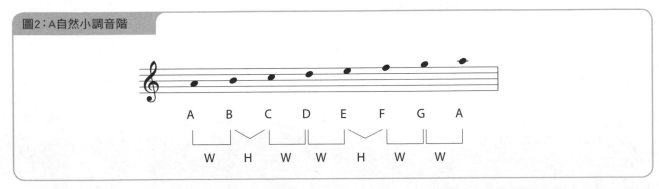

圖2：A自然小調音階

在B-C以及E-F之間自然的半音剛好位在這個公式的正確位置，這表示A調自然小音階本身用不到升降記號。

因為自然小音階是自然音階中具有小調特性的音階，我們把它定義為**小調音階**，就像大調一樣，它也有自己的調號。A小調的調號我們就不必使用升降記號了。

建立不同調的小調音階，其規則就和大調音階一樣：從主音開始，按照音程的公式依序加上其他的音，然後視需要加上升降記號來做修正。

練習 1

在下列的五線譜畫出E調自然小音階。

根據自然小音階的公式，主音和第二級音之間必須要有一個全音，而第二級音和第三級音之間則是一個半音，但是上面的練習1之中，我們可以發現E和F之間的自然半音不符合這個公式。解決的方法就是將第二級音F用升記號升高一個半音，如此一來就能增加F到E的距離，並縮短F到G的距離。如果你沒發現這個問題，現在把上面練習1之中的F音加上一個升記號吧。當這一組音階符合了公式之後，你會發現E調自然小音階一定會包含一個F#音。在五線譜上譜號的旁邊加上一個F#，這便是E小調的調號。

現在我們根據公式，試試看以D為主音建立自然小調音階：

練習 2

在下列的五線譜畫出D調自然小調音階。

根據公式，在第五級音和第六級音之間應該是一個半音，第七級音和八度音之間則是一個全音，但同樣的我們發現在B和C之間的自然半音不符合規定。我們用降記號把第六級音B降低一個半音，這樣便可以縮短B到A之間的距離，同時也增加了B到C的距離。同樣的，沒發現的話趕緊把上列練習中的B加上一個降記號。當這組音階符合了公式之後，你會發現D調自然小調音階一定會包含一個Bb音。在五線譜上譜號的旁邊加上一個Bb，這便是D小調的調號。

練習 3

用下列規定的調找出自然小音階。在需要的地方畫出臨時記號，下列的音階只會用到升記號。

B 小調

F#小調

C#小調

練習 3（接續上頁）

G♯小調

D♯小調

A♯小調

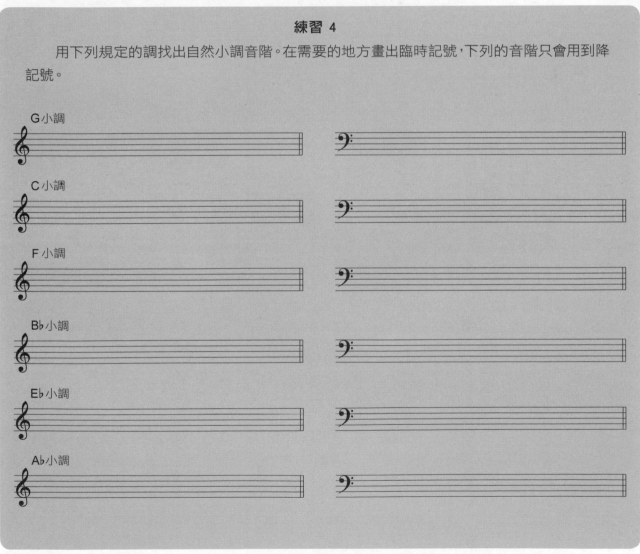

練習 4

用下列規定的調找出自然小調音階。在需要的地方畫出臨時記號，下列的音階只會用到降記號。

G小調

C小調

F小調

B♭小調

E♭小調

A♭小調

關係小調

從前面我們試著找出小調音階和調號的過程中，你應該發現到升降記號的使用和調號的關係很像之前我們所用過的。比如說，A小調的調號完全用不到升降記號，這看起來很像C大調的調號，E小調只有一個升記號，看起來很像G大調，而D小調只用了一個降記號，是不是看起來很像F大調？大調和小調音階雖然建構在不同的主音之上，可是卻有一樣的調號，我們將這樣的關係稱之為**關係調**。每一個大調都會有一個**關係小調**，而每一個小調同樣的會有一個**關係大調**。關係調的調號看起來是一樣的。而小調在五線譜上的調號和大調規則是一樣的，升降記號的八度位置和順序都一樣，絕對不會改變。我們只能分析旋律並找出主音的位置來判斷這個譜號表示的是大調或者是小調。

一個大調的主音和其關係小調的主音永遠只相差一個小三度，如C和A，G和E以及F和D。為了幫助記憶，我們可以把小調想像成位在大調的「下面」，我們將大調音階的主音向下數三個音就可以找到關係小調的主音。你應該也注意到關係小調的主音就是其關係大調的第六級音。運用這樣的關係，我們可以輕易的找出小調的調號，而不用真的將每一個音階都畫出來。

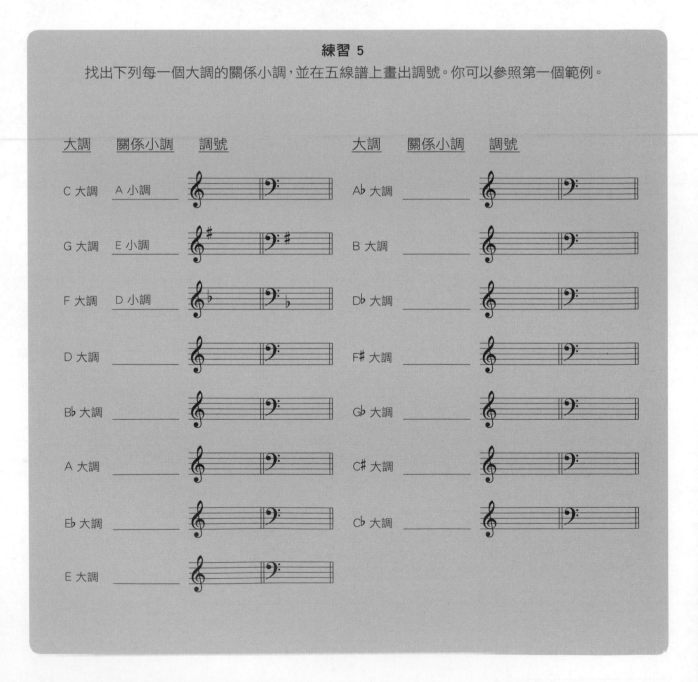

練習 5

找出下列每一個大調的關係小調，並在五線譜上畫出調號。你可以參照第一個範例。

另一個快速找到小調調號的方法，就是將小調的主音向上數一個小三度音來找到出關係大調的主音，如A到C，E到G，D到F。我們將大調想像成位在小調的「上面」，然後小調的主音向上數三個音階。你會發現關係大調的主音就是其關係小調的第三級音階。一但你找出了關係大調的主音，你就可以知道大調和其關係小調的調號是什麼了。

練習 6

寫出下列每一個小調的關係大調。

G 小調 _____	B 小調 _____	E♭小調 _____
F♯小調 _____	C 小調 _____	E 小調 _____
F 小調 _____	C♯小調 _____	D 小調 _____
G♯小調 _____	B♭小調 _____	A 小調 _____

■ 平行小調

大調和小調還有另一個關係在比較音階結構和調號的時候很有用。這個關係稱為**平行大調**和**平行小調**。平行調使用相同的主音，可是調號卻不同，比如說C大調和C小調。平行調的關係可以用來逐一比較這兩種音階的關係。

練習 7

在第一個五線譜畫出C大調音階。在第二個五線譜畫出C調自然小調音階。記得在需要的地方加上臨時記號。

C 大調

C 小調

我們來比較看看這兩個音階看起來有什麼不同，很明顯的C小調音階和C大調音階有三個音是不一樣的。用數字來表示音階級數的話，看起來會是這樣：

C大調：	1	2	3	4	5	6	7	8
C小調：	1	2	♭3	4	5	♭6	♭7	8

從上面比較的結果我們可以得知，把C大調音階的第三級音、第六級音以及第七級音降一個半音就可以得到C小調音階，而我們得到的調號會和根據自然小調音階公式一步步找出的一樣。

現在我們來比較看看A大調和其平行小調：

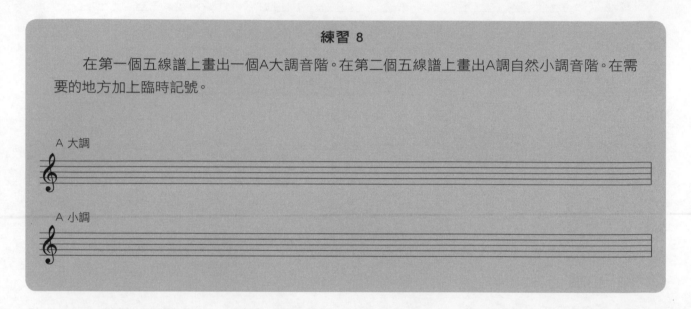

練習 8

在第一個五線譜上畫出一個A大調音階。在第二個五線譜上畫出A調自然小調音階。在需要的地方加上臨時記號。

A 大調

A 小調

從比較的結果可以發現，A小調和拿掉升記號的A大調看起來一樣，這也就是說A小調的第三級音、第六級音和第七級音比A大調降了半音，就像我們比較C大調和C小調的結果一樣，只是這次我們拿掉升記號來比較，而不是加上降記號。我們比較出來得到的A小調調號（沒有升降記號），和我們根據公式以主音來建立音階所得到的結果相同。

上述比較任何調的平行大小調音階都會得到一個簡單的方式來找出自然小調音階：將大調音階的第三級音、第六級音和第七級音降半音。這個方法可以讓我們快速並正確的比較這些音階。但是請記住一件事，這個比較的過程僅僅是理論上的分析而已。自然小音階結構上產生的情緒效果和大調音階是絕對不同的，對聽音樂的人來說，他們絕對不會把小調音階想像成「只是改了幾個音的大調音階」。身為一個創作者或者即興演奏家、音樂家必須學會聽出不同音階的差異，並活用這些音階來創造出帶有不同微妙情緒的旋律，這些音樂上的表情就是本身最獨特的力量。

筆記：當我們在比較A大調和A小調的音階結構的時候，會將降半音的第三級音、第六級音和第七級音稱為「降三音」、「降六音」以及「降七音」，這在理論上是不正確的。然而在日常生活中的用語我們已經習慣用「降」和「升」來表示「降低」和「升高」。這個用法現在已經積非成是了，不過根據調號，我們降低一個音的時候並不表示一定會用到降記號，同樣的升高一個音的時候也不一定會用到升記號，我們可以用還原記號來完成。（就像練習8一樣。）

9 Pentatonic Scales 五聲音階

五聲音階可能是我們最常運用在音樂上的音階。我們幾乎可以在所有的古老文化中發現這類音階的蹤跡,但在今天我們把它們用在藍調音樂、搖滾樂、爵士樂甚至是古典音樂上。「五聲音階」表示了這個音階有五個音,英文稱為「Pentatonic scales」,「penta」表示五的意思,「tonic」則表示音。因此,五聲音階和包含了全部七個音名的自然音階相比少了幾個音,但二種五聲音依然反應出大調和小調的特性。

■ 大調五聲音階

我們可以將大調五聲音階視為拿掉第四級音和第七級音的大調音階,只留下1,2,3,5和6這些音。

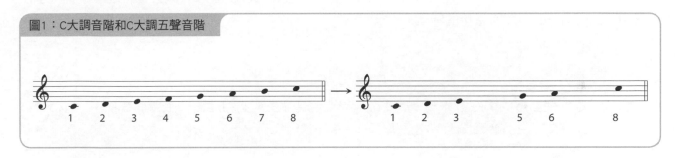

圖1:C大調音階和C大調五聲音階

大調五聲音階具有較整齊、單純的和聲結構,並解決了因為樂手經驗不足而在即興時使用大調音階後會造成的問題。大調音階分別在第四級音和第三級音,以及第七級音和八度音之間是一個半音,這樣的結構會驅使音階走向安定的終點。如果這些音沒有一個明確的走向而留下一個不安定的感覺,就像剛開始試著即興演奏的樂手發生的情況,會讓這些音聽起來不穩定、不完整。拿掉了這些音階中包含半音程的音,建構旋律會變得簡單,而大調調性的感覺也會保留下來。透過五聲音階的使用,旋律的運用會變得更加容易。

練習 1

根據下列提供的調在五線譜上寫出五聲音階。記得在需要的地方加上臨時記號。自然大調音階的調號在用大調五聲音階編寫旋律的時候也會用到。

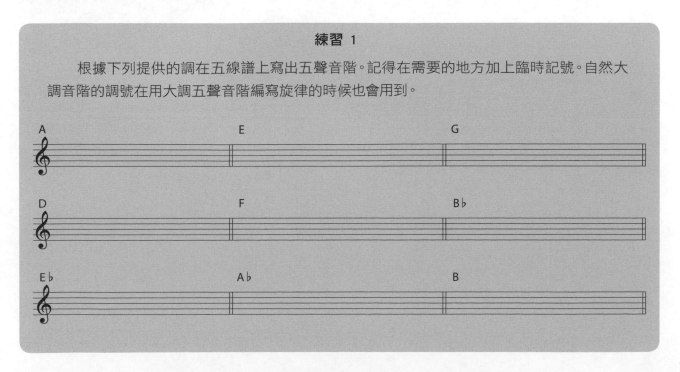

小調五聲音階

小調五聲音階可以視為拿掉第二級音和第六級音的自然小音階，只留下1，♭3，4，5和♭7這些音。

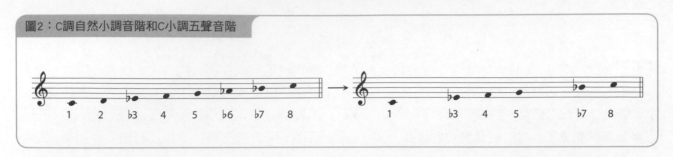

圖2：C調自然小調音階和C小調五聲音階

在自然小調音階之中，第四級音和第三級音，以及第七級音和八度音之間都是一個全音程，因此這個情況不像大調音階一樣有一個需要走向安定的音。然而音階中的第二級音（比小三度音少一個半音）和第六級音（比完全五度多一個半音）如果不小心處理的話還是會在小調音階中造成一樣的問題。小調五聲音階拿掉了這些會碰到半音程的音，但同樣的保留了小調的調性，也和大調五聲音階一樣提供了在即興和作曲時另一個簡單而直接的音階。

練習 2

根據下列指定的調在五線譜上找出五聲音階。記得在需要的地方加上臨時記號。自然小音階的調號實際用小調五聲音階編寫旋律的時候也會用到。

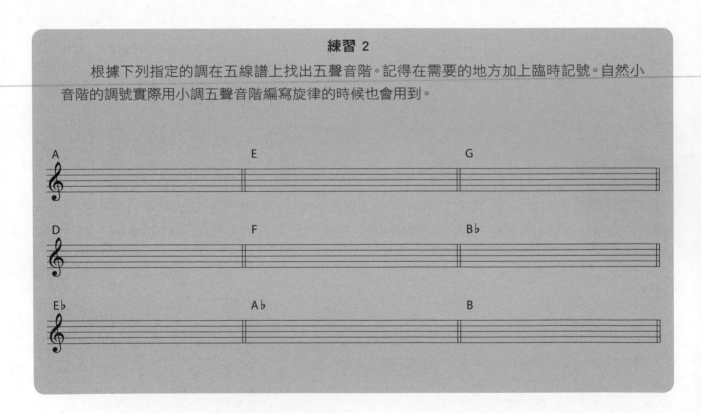

第二部：結構
和 弦 與 和 弦 進 行

　　當我們把一個個的和弦組成和弦進行的時候，和聲的學習才正要開始。在前面的章節我們學到，旋律通常是構成一首歌曲不可或缺的元素，而在今天，和弦進行和相關的節奏型態則提供了大多數流行音樂的基礎架構。

　　流行音樂在和聲的使用上是相當保守的。調性和弦的系統幾乎已經被古典和前衛爵士的音樂家摒棄多年了，然而在流行音樂的各種類型中，調性和弦系統仍然是最主要的基礎。藍調音樂加入了許多元素來改變調性和弦系統的規則，但是調性和弦對於了解和弦的排列關係仍是最重要的部分。

　　其他不同類型的音樂同樣的也發展出新的和弦系統架構，它們在不脫離調性和弦的前提之下加入了不同的音或改變音程的性質，讓音樂聽起來更加的充滿張力，同時也具有延展性。不管你是個樂手，或是個創作人，學習這個系統就等於是找到打開流行音樂的鑰匙。

10 Harmonizing the Major Scale
大調音階的調性和弦

五聲音階儘管很常見也很實用,但自然大調音階還是最主要的基礎,能讓我們了解大調調性中旋律的結構以及它們是如何構成的。同樣的,大調音階也是幫助我們建立並了解大調和弦進行的主要工具。當我們將大調音階以三度音程來堆疊建立和聲的同時,我們得到系統化的和弦,就是和聲化的大調音階,也稱之為**調性和聲**(diatonic harmony或稱為「順階和聲」)。我們可以在大多數的流行音樂中的和弦進行找到這個系統,了解調性和弦的系統就是學習各類音樂和聲的基礎。

任何一個大調音階都可以用下列的方式找出和聲關係:

第一步:寫出音階中的每一個音。
我們用C大調為例子來看看。

第二步:在每一個音階之上,寫出高一個三度音的音。
意思是說,在C上寫出E,D上寫出F,以此類推至每一個音階音。如此一來這個音階便是以「三度和聲」的方式呈現,而其上所有的音都在C大調音階裡。這些音的音程關係並不是完全一樣的,三度音在音程的性質上有所不同,有的是大三度,有的則是小三度。在這些音下面寫出三度音音程的性質。

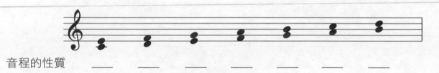

音程的性質 ___ ___ ___ ___ ___ ___ ___

第三步:在每一個三度音上,加上一個最底部音的五度音。
意思是說,在C和E之上寫上一個G,D和B之上寫上一個A,以此類推。這便是用三和弦來找出調性和弦的方式。完成每一個三和弦之後,找出它們和弦的性質,並寫在五線譜下面。

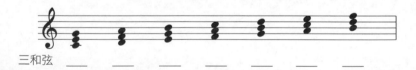

三和弦 ___ ___ ___ ___ ___ ___ ___

練習 1

在下面的五線譜上寫出B♭大調音階的調性三和弦,在五線譜下面寫出它們的和弦名稱。別忘記加上調號!

三和弦: _____

B♭、E♭ 和 F這組三和弦的性質是什麼? _____
C、D 和 G這組三和弦的性質是什麼? _____
A三和弦的性質是什麼? _____

和弦的級數

很明顯的,每一個調的調性和弦依性質排列的順序都一樣;只有根音不一樣而已。因為我們將同樣的方法套用在每一個大調音階上,不同性質的和弦出現的順序在每一個調裡都是一樣的。如此一來我們便得到一個表示這些和弦的順序的公式,而不必每次都要再一一列出這些調性和弦了。

我們在前面已經用過一次以數字來表示音階中單一個音或和弦的方式,所以這次我們要用一個不同的系統來表示透過和聲系統找出來的調性和弦。音階音的級數我們用阿拉伯數字來表示(如1、2、3等)。而這次我們用羅馬數字來表示這些和弦(如Ⅰ、Ⅱ、Ⅲ等等)。例如E這個音是C大調音階或者C大三和弦的第三級音(或簡寫3rd),因此E小三和弦在C大調音階調性和弦中我們稱之為「Ⅲ級和弦」。透過這個和弦級數的系統,會得到如下的公式:

圖1:大調調性和弦公式
Ⅰ Ⅱmi Ⅲmi Ⅳ Ⅴ Ⅵmi Ⅶ°

筆記:有一種級數和弦系統用大寫(表示大三和弦)和小寫(表示小三和弦)的羅馬數字來表示和弦級數和音程的性質(如:Ⅰ、ⅱ、ⅲ,Ⅳ等等)。另一種系統則是一律使用大寫羅馬數字,並在後面加上音程的性質,比如說Ⅰ,Ⅱmi,Ⅲmi,Ⅳ等。因為兩種系統都有人使用,任何一個樂手和音樂學家不會只用其中一個系統。為在表達上清楚並前後一致,我們使用第二種系統。

練習 2

在下面的五線譜上寫出 Bb大調音階的調性三和弦,在五線譜下面寫出它們的性質。別忘記加上調號!

大調音階調性和弦

↓ 調 ↓	Ⅰ	Ⅱmi	Ⅲmi	Ⅳ	Ⅴ	Ⅵmi	Ⅶ°
C 大調	C	Dmi	Emi	F	G	Ami	B°
F 大調							
G 大調							
Bb 大調							
D 大調							
Eb大調							
A 大調							
Ab 大調							
E 大調							
Db大調							
B 大調							

練習 3

1.不要看前一頁的表格，寫出下列的三和弦。

E♭大調的IV和弦 _____ G大調的IIImi和弦 _____

A大調的V和弦 _____ B♭大調的VImi和弦 _____

D大調的IImi和弦 _____ F大調的IImi和弦 _____

A♭大調的VII°和弦 _____ E大調的V和弦 _____

B大調的IIImi和弦 _____ D♭大調的VII°和弦 _____

A大調的VImi和弦 _____ C大調的IV和弦 _____

2. 下列每一個和弦都是IV級和弦，找出它們分別屬於什麼調。

B♮: _____ A: _____ E♭: _____

D♭: _____ G: _____ D: _____

3. 找出下列每一個VImi和弦分別屬於什麼調。

Bmi: _____ C♯mi: _____ B♭mi: _____

E♭mi: _____ G♯mi: _____ Fmi: _____

練習 4

依照下列規定的調寫出和弦進行。

1.和弦進行:　　　　I　　　　IV　　　　V　　　　I

調:　C: _____

　　F: _____

　　G: _____

2.和弦進行　　　　I　　　　VImi　　　　IImi　　　　V

調:　B♭: _____

　　D: _____

　　E♮: _____

3.和弦進行:　　　　I　　　　IIImi　　　　VImi　　　　IV

調:　A: _____

　　A♭: _____

　　E: _____

練習 5

將下列的和弦依照規定的調用羅馬數字表示級數。

1.F調：　　　　　　　F　　　　　　Bb　　　　　　C　　　　　　F

　　　　級數：＿＿＿＿＿＿＿＿＿＿＿＿＿＿＿＿＿＿＿＿＿＿＿＿＿＿

2.G調：　　　　　　　G　　　　　　Emi　　　　　C　　　　　　D

　　　　級數：＿＿＿＿＿＿＿＿＿＿＿＿＿＿＿＿＿＿＿＿＿＿＿＿＿＿

3.Bb調：　　　　　　Bb　　　　　　Gmi　　　　　Cmi　　　　　F

　　　　級數：＿＿＿＿＿＿＿＿＿＿＿＿＿＿＿＿＿＿＿＿＿＿＿＿＿＿

4.D調：　　　　　　　D　　　　　　F#mi　　　　Bmi　　　　　G

　　　　級數：＿＿＿＿＿＿＿＿＿＿＿＿＿＿＿＿＿＿＿＿＿＿＿＿＿＿

5.A調：　　　　　　　C#mi　　　　F#mi　　　　Bmi　　　　　E

　　　　級數：＿＿＿＿＿＿＿＿＿＿＿＿＿＿＿＿＿＿＿＿＿＿＿＿＿＿

■ 移調

　　當一個公式在每一個調內都適用的時候，把一段旋律中的音符或和弦進行轉換成數字，然後將這些數字重新轉換成一個新調上的音符或者和弦，如此一來我們就可以在任何一個調下彈奏了。這些數字的關係代表的意義都是相同的，只有音名會改變而已。將旋律或和弦進行從一個調轉換到另一個調的動作，我們稱之為**移調**，移調的能力對作曲家、伴奏樂手而言是很重要的，同樣的對即興演奏來説也是不可或缺的能力。

練習 6

將下列的和弦進行用羅馬數字表示級數，然後再轉換成C大調的和弦進行

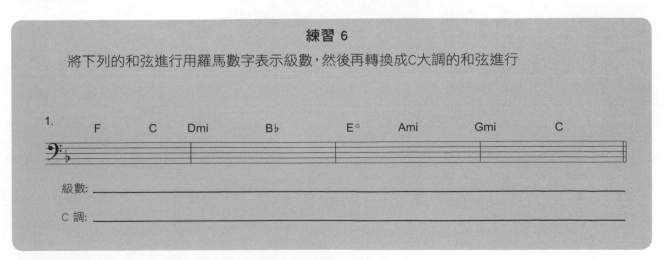

級數：＿＿＿＿＿＿＿＿＿＿＿＿＿＿＿＿＿＿＿＿＿＿＿＿＿＿＿＿＿＿＿＿＿＿＿＿＿＿

C 調：＿＿＿＿＿＿＿＿＿＿＿＿＿＿＿＿＿＿＿＿＿＿＿＿＿＿＿＿＿＿＿＿＿＿＿＿＿＿

練習 6（接續上頁）

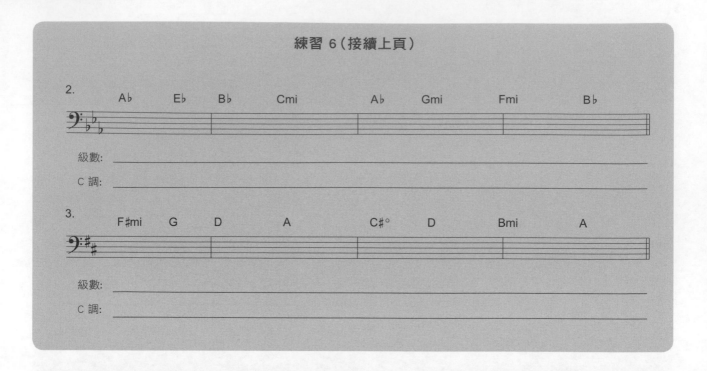

2. A♭ E♭ B♭ Cmi A♭ Gmi Fmi B♭

級數：_____

C 調：_____

3. F♯mi G D A C♯° D Bmi A

級數：_____

C 調：_____

練習 7

　　根據調號找出下列每個音符的音階級數，並將這些旋律轉換成數字來代表。有一組是大調，而另一組則是小調，根據調號仔細判斷哪一組是大調，哪一組是小調。找出了旋律的音階級數後，將大調的旋律移調成C大調，並將小調旋律移調成A小調。

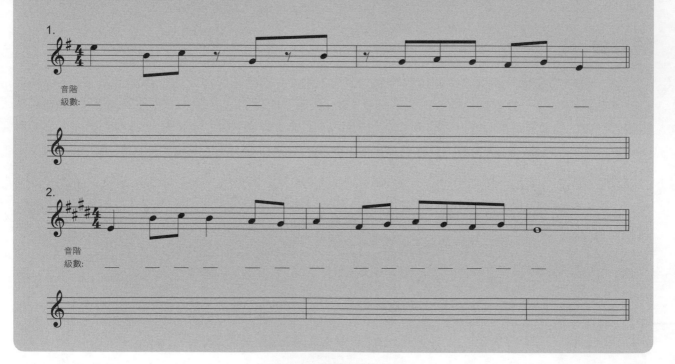

1.

音階
級數：_____

2.

音階
級數：_____

Harmonizing the Minor Scales
小調音階的調性和弦

如同我們在前面的章節看到的，就像大調音階是構成大調旋律的主幹一樣，自然小調音階通常是構成小調中旋律的主要元素。而另一方面，小調音階的調性和弦則是小調調性和聲的構成要素。找出小調和大調音階的調性和弦剛好都是使用同樣的方式，說明如下：

第一步：寫出音階的每一個音。
我們用A自然小調音階來當作範例。

第二步：在每一個音階之上，寫出高一個三度音的音。
意思是說，在A上寫出C，B上寫出D，以此類推至每一個音階音。如此一來這個音階便是以「三度和聲」的方式得到一組A小調調音階的音程關係。這些音的音程關係並不是完全一樣的，三度音在音程的性質上有所不同，有的是大三度，有的則是小三度。在這些音下面寫出三度音音程的性質。

音程的性質：＿＿ ＿＿ ＿＿ ＿＿ ＿＿ ＿＿ ＿＿

第三步：在每一個三度音上，加上一個最低音的五度音。
意思是說，在A和C之上寫上一個E，B和D之上寫上一個F，以此類推。現在這個音階是配上完整的調性三和弦音階了。完成每一個三和弦之後，找出它們和弦的性質，並寫在五線譜下面。

三和弦：＿＿ ＿＿ ＿＿ ＿＿ ＿＿ ＿＿ ＿＿

練習 1

在下面的五線譜上寫出G小調的調性和弦，找出三和弦的性質，然後寫在五線譜下面。不要忘記加上調號。

三和弦：＿＿＿＿＿＿＿＿＿＿＿＿＿＿＿＿＿＿＿＿＿

G，C，D 這組三和弦的性質是什麼？ ＿＿＿＿＿＿＿＿＿＿＿＿

B♭，E♭，F 這組三和弦的性質是什麼？ ＿＿＿＿＿＿＿＿＿＿＿

A三和弦的性質是什麼？ ＿＿＿＿＿＿＿＿＿＿＿＿＿＿

我們找出這兩種音階的調性和弦之後可以發現，有一個同樣的情況不但在大調音階中適用，同樣的也可以用在小調音階之上：和弦根據音程性質的不同出現的順序都是一樣的，不管是在哪一個調。正因如此，我們可以得到一個調性和弦公式，並應用在每一個調的自然小調音階調性和弦上。

圖1：小調調性和弦公式

| Imi | II° | ♭III | IVmi | Vmi | ♭VI | ♭VII |

筆記：當我們將小調音階用數字來表示的時候，我們通常會把它拿來和大調音階比較，換句話說，A小調音階中的第三級音C，通常用「♭3」（降3）表示，同時A大調音階的第三級音C♯，我們用3來表示。同樣的方法我們也可以應用在和弦的數字表示之上。A小調音階的第三級和弦C大三和弦，我們用「♭III」（降3級大三和弦）來表示，同時在A大調音階的第三級和弦C♯m，我們用「IIImi」（3級小三和弦）來表示。請記住「降」和「升」這兩個詞在這裡我們用來表示「降低」和「升高」的一種概念，不管調號之中是否真的有出現升降記號。

就像每一個小調音階都會和它的關係大調音階使用相同的調號一樣，小調和大調音階的調性和弦系統也有一定的關係。在A小調中出現的一個三和弦同樣的也可以在C大調中找到。雖然它們有相同的調號，但這並不表示這兩個調是一樣的；這兩個音階都是根據各自的主音所建構而成。然而，正因為它們有著相同的調號，我們在找出小調中某些特定的音以及和弦的時候，可以將它們拿來和關係大調做比較以節省一些時間。當你對小調不再那麼陌生的時候，你便可以更輕鬆的找出它們的和弦而不必依賴大調音階了。

練習 2

根據公式，寫出小調音階和聲系統的每一個三和弦。

小調音階和聲系統

↓ 調 ↓	Imi	II°	♭III	IVmi	Vmi	♭VI	♭VII
A 小調	Ami	B°	C	Dmi	Emi	F	G
D 小調							
E 小調							
G 小調							
B 小調							
C 小調							
F♯ 小調							
F 小調							
C♯ 小調							
B♭ 小調							
G♯ 小調							

練習 3

1.不要看前面的和聲系統表格，寫出下列的三和弦：

C小調的IVmi和弦 ＿＿＿＿＿＿＿　　　　E小調的 bIII和弦 ＿＿＿＿＿＿

F#小調的Vmi和弦＿＿＿＿＿＿＿　　　　Bb 小調的 bVI和弦＿＿＿＿＿＿

B小調的II°和弦 ＿＿＿＿＿＿　　　　　D小調的II°和弦 ＿＿＿＿＿＿

F小調的 bVII和弦 ＿＿＿＿＿＿＿　　　C#小調的Vmi和弦＿＿＿＿＿＿

G#小調的 bIII和弦＿＿＿＿＿＿＿　　　Bb 小調的 bVII和弦＿＿＿＿＿

F#小調的 bVI和弦＿＿＿＿＿＿　　　　A小調的IVmi和弦＿＿＿＿＿＿

2.下列的和弦都是 bIII和弦，寫出它們分別屬於什麼小調：

Bb: ＿＿＿＿＿＿　　　　G: ＿＿＿＿＿＿　　　　A: ＿＿＿＿＿＿

Db: ＿＿＿＿＿＿　　　　C: ＿＿＿＿＿＿　　　　D: ＿＿＿＿＿＿

3.下列的和弦都是Vmi和弦，寫出它們分別屬於什麼小調：

Bmi: ＿＿＿＿＿＿　　　C#mi: ＿＿＿＿＿＿　　Bbmi: ＿＿＿＿＿＿

Ebmi: ＿＿＿＿＿＿　　　G#mi:＿＿＿＿＿＿　　Fmi: ＿＿＿＿＿＿

練習 4

根據規定的調寫出下面的和弦進行

1.和弦進行：　　　　　　　Imi　　　　IVmi　　　　Vmi　　　　Imi

調：G 小調：＿＿＿＿＿＿＿＿＿＿＿＿＿＿＿＿＿＿＿＿＿

C 小調：＿＿＿＿＿＿＿＿＿＿＿＿＿＿＿＿＿＿＿＿＿

D 小調：＿＿＿＿＿＿＿＿＿＿＿＿＿＿＿＿＿＿＿＿＿

2.和弦進行:　　　　　　　Imi　　　　bVI　　　　bVII　　　　Vmi

調：F 小調：＿＿＿＿＿＿＿＿＿＿＿＿＿＿＿＿＿＿＿＿＿

A 小調：＿＿＿＿＿＿＿＿＿＿＿＿＿＿＿＿＿＿＿＿＿

Bb小調：＿＿＿＿＿＿＿＿＿＿＿＿＿＿＿＿＿＿＿＿＿

3.和弦進行:　　　　　　　Imi　　　　bIII　　　　II°　　　　Vmi

調：F#小調：＿＿＿＿＿＿＿＿＿＿＿＿＿＿＿＿＿＿＿＿＿

C#小調：＿＿＿＿＿＿＿＿＿＿＿＿＿＿＿＿＿＿＿＿＿

B 小調：＿＿＿＿＿＿＿＿＿＿＿＿＿＿＿＿＿＿＿＿＿

練習 5

根據規定的調將下列的和弦用羅馬數字表示級數。

1.G小調：　　　　　　Gmi　　　　　　Eb　　　　　　Bb　　　　　　Dmi

　　　級數：_____

2.B小調：　　　　　　Bmi　　　　　　Emi　　　　　　C#°　　　　　　F#mi

　　　級數：_____

3.C#小調：　　　　　C#mi　　　　　　E　　　　　　A　　　　　　F#mi

　　　級數：_____

4.F小調：　　　　　　Fmi　　　　　　Cmi　　　　　　Db　　　　　　Eb

　　　級數：_____

5.E小調：　　　　　　Emi　　　　　　D　　　　　　G　　　　　　Bmi

　　　級數：_____

練習 6

將下列的和弦進行用羅馬數字表示級數，然後再移調成A小調。

1.　　　Dmi　　　　Ami　　　　F　　　　Gmi　　　　C　　　　F　　　　E°　　Ami

級數：_____

A小調：_____

2.　　　Fmi　　　　Cmi　　　　Gmi　　　　Ab　　　　Fmi　　　　Eb　　　　D°　　Gmi

級數：_____

A小調：_____

3.　　　D　　　　Emi　　　　Bmi　　　　F#mi　　　　A　　　　Bmi　　　　G　　F#mi

級數：_____

A小調：_____

12 Diatonic Seventh Chords
調性七和弦

調性三和弦直接的情緒效果非常適合當成大多數的流行音樂和聲,尤其是搖滾樂。當我們將一個根音的七度音,也就是第四個來自自然音階的音加到調性三和弦之上的時候,這組更複雜的和弦就能創造出更加不和諧,更有情緒效果的音色。這一組和弦我們稱之為**調性七和弦**,通常用在藍調樂和爵士樂的基礎和聲。

▓ 建立調性七和弦

學習建立調性七和弦的第一步就是將每一個調性三和弦加上一個根音的七度音,藉此擴展大調和小調音階的和聲廣度。

練習 1

找出C大調音階的調性和弦,並為每一個三和弦加上一個根音的七度音。

我們來分析C大調音階調性和弦加上了根音的七度音後的結果,會得到四組不同性質的七和弦:

1. I 級和 IV級和弦都是大三和弦並加了一個根音上的大七度音(C-B和F-E這兩組音程)。我們稱之為**大七和弦**。(Major Seventh Chord)

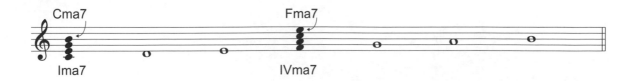

2. ii 級,iii 級和 vi 級和弦都是小三和弦並加了一個根音上的小七度音(D-C,E-D和A-G這些音程)。我們稱之為**小七和弦**。(Minor Seventh Chord)

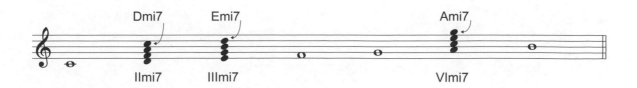

3. **V 級和弦**則是大三和弦並加了一個根音上的小七度音（G-F的音程）。這組和弦被稱為**屬七和弦**（Dominant Seventh Chord）。

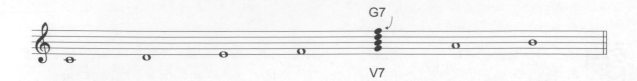

4. **VII 級和弦**則是一個減和弦並加了一個根音上的小七度音（B-A這組音程）。這組和弦我們稱之為**小七減五和弦**（Minor Seven Flat Five Chord）。

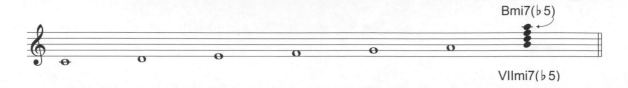

　　試著比較同一個根音下，調性七和弦以及三和弦音程性質的結構。你會發現在每一個和弦中音程性質的差異會如何影響整組調性和弦的整體架構。

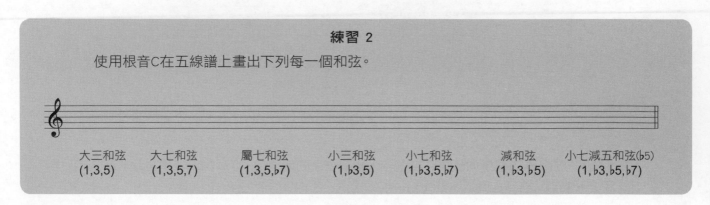

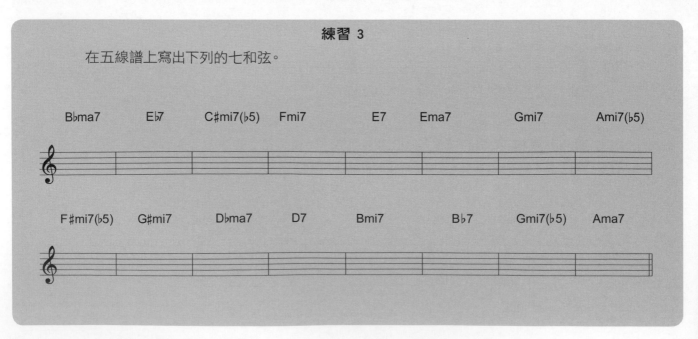

加入七音的大調音階調性和弦

當我們將C大調音階加入根音的七度音來建立調性七和弦的時候,和弦會依性質以特定的排列順序出現。因為所有的大調音階都是根據相同的公式建立的,這些和弦的順序在每一個調也都會相同,就像在調性三和弦出現的情況一樣。

圖1:大調調性七和弦公式

Ima7 IImi7 IIImi7 IVma7 V7 VImi7 VIImi7(♭5)

值得注意的是「大七和弦」和「小七和弦」這兩個名稱和有相同名字出現的三和弦(「大」三和弦以及「小」三和弦)所使用的音幾乎一樣(「大」都用到1,3,5;「小」都用到1,♭3,5)。但是另外兩組七和弦「V7 屬七和弦」和「VIImi7(♭5) 小七減五和弦」,它們的名稱和那些用到相同音階的三和弦卻是不同的(屬七和弦和大三和弦一樣用到1,3,5,但名字卻完全不同;小七減五和弦和減和弦一樣用到1,♭3,♭5,但名字差很多)。記住哪些調性七和弦的名稱和調性三和弦是相近的,哪些是不同的,可以幫助你很快的找出每個調的和弦而不必每次都要重新畫一個表格這麼麻煩。

加入七音的小調音階調性和弦

在自然小調音階的調性和弦中,為每一個調性三和弦加上一個根音的七度音,就像之前在大調音階練習過的一樣。

練習 4

找出C小調音階的調性和弦,並在每一個三和弦加上一個根音的七度音。在五線譜下面寫出每一個七和弦的名稱,包括音程的性質。

和弦名
稱性質:

就像大調音階一樣,在小調音階,調性和弦也有四個不同的七和弦,不過順序卻不同。因為每一個調的自然小調音階都是用同樣的方式建構而成,和弦依據性質的不同在每一個調出現的順序都是一樣的,因此得到以下的公式。

圖2:小調調性七和弦公式

Imi7 IImi7(♭5) ♭IIImaj7 IVmi7 Vmi7 ♭ VIma7 ♭ VII7

再一次的,就像我們在大調中比較調性三和弦以及七和弦一樣,記住哪些和弦名稱是相近的,那些是不同的可以省下許多時間,而不必在每一個調列出所有的七和弦。命名任意一個調的七和弦,大七或者小七和弦的方法如下:

1. 根據調號判斷根音是什麼。

2. 根據音階級數寫出和弦的性質。

練習 5

根據大調和小調音階的調性和弦公式,找出下列七和弦的名稱。

1. 找出下列調中的 V 級和弦:

| F 大調 _____ | E 大調 _____ | E 小調 _____ |
| A 大調 _____ | D 小調 _____ | G 小調 _____ |

2. 找出下列調中的 VI 級和弦:

| G 大調 _____ | B♭ 大調 _____ | F 小調 _____ |
| D 大調 _____ | A 小調 _____ | B 小調 _____ |

3. 找出下列調中的 II 級和弦:

| E♭ 大調 _____ | B 大調 _____ | F♯ 小調 _____ |
| A♭ 大調 _____ | C 小調 _____ | G♯ 小調 _____ |

4. 找出下列調中的 IV 級和弦:

| A 大調 _____ | E♭ 大調 _____ | F 小調 _____ |
| G 大調 _____ | G 小調 _____ | C 小調 _____ |

5. 找出下列調中的 III 級和弦:

| F 大調 _____ | B♭ 大調 _____ | E 小調 _____ |
| D 大調 _____ | D 小調 _____ | B 小調 _____ |

6. 找出下列調中的 VII 級和弦:

| A♭ 大調 _____ | C 大調 _____ | A 小調 _____ |
| B 大調 _____ | F♯ 小調 _____ | G♯ 小調 _____ |

13 Key Centers
調性中心

流行音樂的樂手常常會用到只有和弦而未標記調號的樂譜,或者是曲子中某些地方移調卻沒寫出來。為了要創造出旋律、能夠即興演奏或者編出富旋律性的Bass line,只靠和弦辨認出正在進行的曲子是什麼調的能力是非常重要的。用聽的找出歌曲的調性是一般最常見的方法,但我們也可以藉著分析和弦含有的音階來分辨這首歌是什麼調。找出一首歌曲之中有哪些和弦來確定其調性的方法,我們稱之為「找出調性中心」。

■ 找出大調的調性中心

藉著和弦進行來找出調性中心的方法如下:

第一步:看看這首歌曲的和弦進行,列出每一個和弦可能的調。因為大調調性和弦包含了三個小七和弦 - IImi7, IIImi7, 以及VImi7,所以每一個小七和弦可能會存在於任意三個不同的調。大七和弦可能出現在兩個不同調中的 Imaj7或者IVmaj7,至於屬七和弦只會是一個調中的V7。

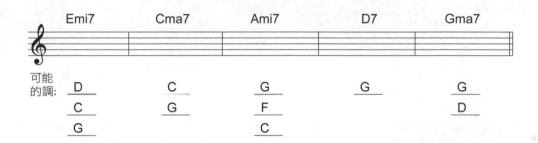

第二步:比較一下列出的調並找出所有和弦共有的調。這個和弦進行的調性中心是什麼? _____

第三步:下面的五線譜中我們用羅馬數字來表示每個和弦在該調的關係。我們用羅馬數字來表示這些和弦的級數。

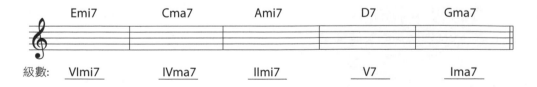

透過上面的例子我們可以發現,在大調音階的調性和弦中,屬七和弦只會出現一次,因此找出屬七和弦是最容易找出調性中心的方法。事實上 V7 - I 的和弦進行是最常被使用的,不和諧的V7級和弦會讓人產生一種推向和諧的I級和弦的感覺。正因為這個情況是常見的,我們幾乎可以在任何包含七和弦的進行中使用這個方法來找出調性中心。通常當我們分析和弦進行的時候,第一步會先確認屬七和弦屬於哪一個調,然後再檢查其他的和弦,確定這些和弦共同屬於的調。

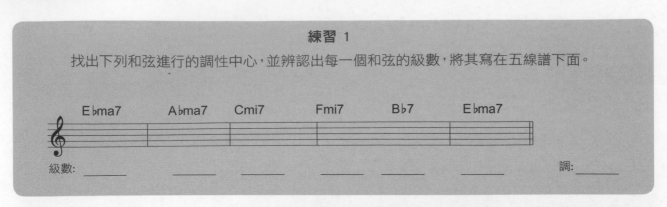

練習 1

找出下列和弦進行的調性中心，並辨認出每一個和弦的級數，將其寫在五線譜下面。

Ebma7　　Abma7　　Cmi7　　　Fmi7　　　Bb7　　　Ebma7

級數：＿＿＿＿　　　　　　　　　　　　　　　　　　　　　　　　　調：＿＿＿

練習 2

下列的和弦進行包含了不同的調性中心。辨認出每一個和弦的級數，並寫在五線譜下面，如圖示在五線譜上方標記出調性中心。

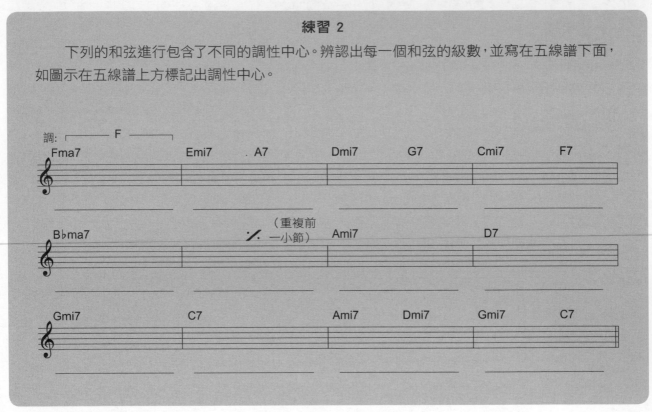

辨識小調的調性中心

理論上來說，我們可以用同樣的技巧來找出小調的調性中心：在自然小調調性和弦中，屬七和弦是bVII7和弦而不是V7和弦，但同樣的這個屬七和弦只會在某一個調中出現一次，我們可以藉此找出它的調性中心。

圖1：自然小調和弦進行

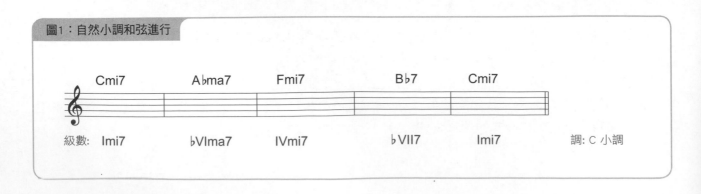

其實在小調之中有些情況是比較複雜的，這些原因我們在稍後的章節會提到，通常為了創造出更有力量，更引人入勝的旋律與和弦進行，自然小調音階及其和聲會做出不同的改變。最常見的情況就是將小調中的V級和弦由小七和弦改變為屬七和弦，如此一來就會讓屬七和弦的級數更加難以捉摸。我們需要找出在和弦之間的音程關係，比如說：

- 如果在屬七和弦的一個全音之上有一個小七和弦，那麼這個屬七和弦就是♭VII7，而小七和弦則是Imi7，就像圖1看到的一樣。

- 如果在屬七和弦的一個完全五度之下有一個小七和弦，那麼這個屬七和弦就是V7，而小七和弦則是Imi7，如下圖：

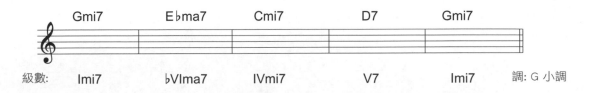

另一種快速找出小調調性中心的方法就是找出**小七減五和弦**，如果這個和弦用在和弦進行中，那麼它以自然小調音階的調性和弦級數來看就只會被當作II°級和弦。這個規則讓小七減五和弦成了小調中最容易找出調性中心的方法。（事實上，小七減五和弦在大調之中只會被用在VII 級和弦，而且很少出現。）

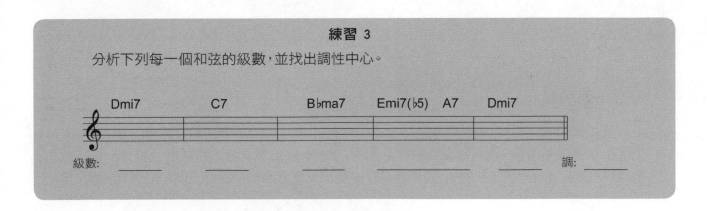

練習 3

分析下列每一個和弦的級數，並找出調性中心。

級數: _____ _____ _____ _____ _____ 調: _____

用三和弦的和弦進行找出調中心

我們已經學會用屬七和弦和小七減五和弦找出大調或小調的調性中心，這是最簡單的方法。然而在流行音樂的類型中，如搖滾樂的和弦進行，通常只會由三和弦來組成，這表示V級和弦只是一個大三和弦，就像IV級和I級和弦一樣。而在三和弦的和弦進行中，減和弦（大調中的VII 級和弦，小調中的II 級°和弦）幾乎是不可能出現的，因為這些和弦跟其他調性和弦的大三及小三和弦相比是不和諧的，也因此聽起來很不適合。

於是問題來了,如果每一個和弦理論上都不固定出現在某一級數的時候,那我們要如何找出調性中心呢?我們有兩個方法來解決這個問題。

A. 按照調性和弦的順序重新排列和弦

在下面的練習中,每一個和弦理論上會至少出現在兩個調中。儘管如此,一但我們將這些和弦以調性和弦的方式排列過後,就只會出現一種結果了。找出正確的調是一段嘗試錯誤的過程。先用猜的來找出哪一個和弦可能會是 I 級和弦,然後看看其他和弦在這個調之中是否和諧。如果不是的話就試試看其他有可能的和弦,直到你找出正確的 I 級和弦,同時要讓其他的和弦擺在裡頭也是正確的。

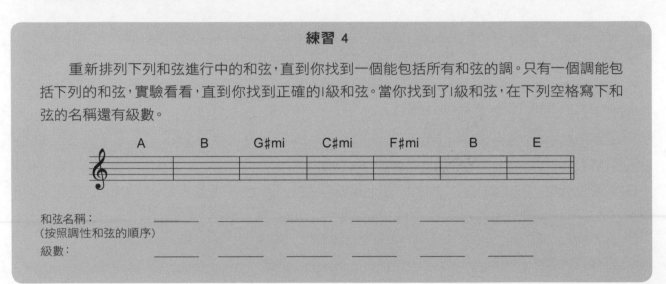

練習 4

重新排列下列和弦進行中的和弦,直到你找到一個能包括所有和弦的調。只有一個調能包括下列的和弦,實驗看看,直到你找到正確的I級和弦。當你找到了I級和弦,在下列空格寫下和弦的名稱還有級數。

和弦名稱: ＿＿＿ ＿＿＿ ＿＿＿ ＿＿＿ ＿＿＿ ＿＿＿ ＿＿＿
(按照調性和弦的順序)
級數: ＿＿＿ ＿＿＿ ＿＿＿ ＿＿＿ ＿＿＿ ＿＿＿ ＿＿＿

B. 運用你的耳朵

拿起樂器彈彈看,同時聆聽這些和弦進行。實際上不管這一段和弦進行包含的是七和弦、三和弦或者兩者皆有,這是找出調性中心最可靠的方法。自然音階的和弦進行根據一種特定的調性,圍繞著一個固定音為中心進行循環。當我們反覆聆聽和弦進行直到能發現哪裡該「解決」(應該要進到I級主音和弦)的時候,調性的中心會越來越明顯。接著我們從樂器上找出相符的音來確認這個調性中心的音名。雖然不是所有的流行音樂都從I級和弦開始,但幾乎都是結束在I級和弦。用鍵盤或者吉他彈奏本章的和弦進行,看看你能在多短的時間內聽出這些音樂的調性中心。唱出你所彈奏的音符,然後檢查看看是不是和你用和弦分析出來的調性中心一樣。

許多時候光用看的找出調性中心的確有點困難,因此我們也需要一些經驗,這個方法才會變得有效率。訓練聽力的過程是學習「聽見你所見」的一部分,以致於你能在開始彈奏的時候,就已經知道這首曲子會是什麼樣貌。樂理的學習和聽力的訓練兩者結合,可以讓你成為一個擁有知識並富有音樂性的音樂家,這兩者都是成為全方位樂手不可或缺的要素。

14 Blues 藍調

當你有了一定的經驗之後，找出大調及小調和弦進行的調性中心就會變得非常容易。大多數的情況下，屬七和弦可以讓我們直接找到主和弦，而其他的和弦便能呼之欲出了。

然而，現代的和聲通常不只使用調性和弦，你必須了解這類現代和聲的變化，才能在「實戰」中更順利的分析出和弦進行的模式。除了在調性和弦以及旋律中學到的基本原則之外，在和聲及理論這個領域中你還會學到其他的東西。而第一個超出前述基本原則的就是**藍調**。

藍調的和聲

藍調是一種結合了非洲和歐洲傳統音樂的音樂類型，它以一種獨特的方式將這兩種音樂的傳統特性結合起來，同時也代表著對古典音樂理論的革新。

藍調的三個基本和弦與調性和弦系統的基本三和弦相同：I級、IV級以及V級和弦。而讓藍調和聲不同於傳統西歐和聲體系的，便是第七級音在音程性質上的不同。我們已經學過找出屬七和弦並將其視為V級和弦來找出主音的方法，然而在藍調中，這三個基本的和弦都是屬七和弦；也就是說，I級、IV級與V級和弦在性質上同樣都是屬七和弦。在藍調中，這些三和弦都是屬七和弦的現象並不表示存在著三個不同的調性；其實只要聽一段藍調的和弦進行，你就能了解，不管這些和弦的性質，只會有一個主和弦出現，而其他和弦的功能就和在調性和弦的和弦進行中一樣。當這些超出了在調性中原有功能的屬七和弦第一次被受古典音樂訓練的音樂家聽見的時候，這些和弦被認為是不和諧，「未解決」（需要推進到主和弦）的，但是現在已經被普遍接受了。

根據一些可考的資訊，常見的藍調和弦規則是眾多傳統的和弦進行之一，這些和弦進行則是二十世紀初期才逐漸發展成形的。而這之中第一個也是至今最廣為人知的便是**十二小節藍調**。這個和弦進行不管是在什麼調或者速度是多少，在本質上都是不變的，記住和弦出現的順序及所佔的小節數是最容易學的方法。藍調十二小節可以移到任何一個調，也能在任何一種樂器上演奏。

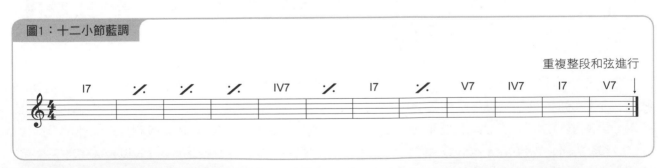

圖1：十二小節藍調

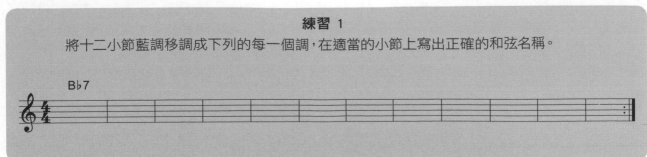

練習 1

將十二小節藍調移調成下列的每一個調，在適當的小節上寫出正確的和弦名稱。

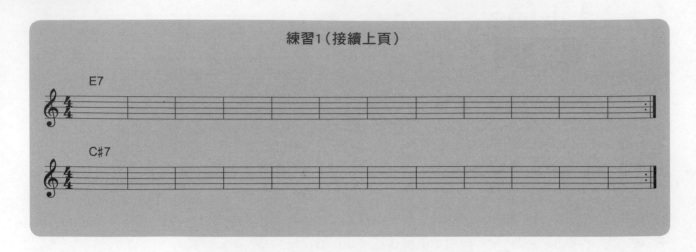

練習1（接續上頁）

另一種傳統的和弦進行是**八小節藍調**。這類和弦進行有很多種不同的型態，但最常見的兩種型態如下。

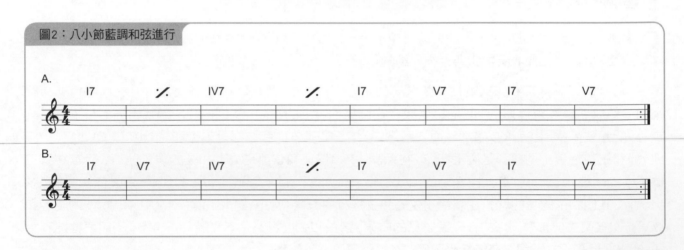

圖2：八小節藍調和弦進行

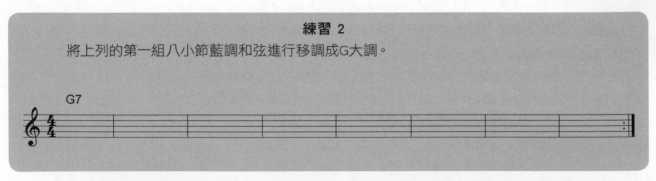

練習 2

將上列的第一組八小節藍調和弦進行移調成G大調。

在十二小節和八小節的和弦進行中，我們只用到了I7級，IV7級以及V7級和弦。值得注意的是在每一個情況下，和弦進行都是從I7級和弦開始，看起來似乎在V7級和弦結束。實際上，這些和弦進行本來就可以一再的重複演奏，因此當我們重複演奏這些和弦進行的時候，最後一個V7級和弦正好推進到和諧的I7級和弦（稱之為 Turnaround）。儘管這三個和弦性質都一樣，由於在I7級，IV7級以及V7級和弦之間的根音有著明顯的位移，這段和弦進行的調性可以讓聽眾清楚的辨別出和弦在級數上的推進。就算在其他加入了不同和弦的藍調和弦進行中，這個現象也是一樣的，即使和弦的排列方式不同，甚至是改變和弦的性質（比如在小調藍調中，I級，IV級以及V級和弦都是小七和弦）。I級，IV級和V級這三個和弦彼此的關係是如此的強烈，也因此它們在藍調的和聲之中是密不可分的，不管是什麼類型的藍調進行都一樣。

藍調的旋律

藍調中最獨特、最強烈的一個特點就是旋律本身。這又會再一次的打破我們之前所建立的和弦與旋律間的調性關係概念。就像我們在前面看到的，藍調的和弦進行雖然從理論上來看不符合調性規則，但是它本身的調性聽起來卻又和大調音階的調性和弦一樣可以被人接受；藍調的旋律既不像大調音階也不同於小調音階，但是它聽起來還是具有調性的。藍調旋律實際上對傳統音樂記譜法的挑戰，在於其中使用了介在兩個音中間的半音，不過這些音符其實可以簡化並做出系統化的歸類為**藍調音階**。藍調音階與小調五聲音階非常相似，只不過多了一個音，我們通常叫它做「降五音」。（按照樂理上來說，根據曲調的前後關係，這個音是減五度或增四度，不過在藍調樂中我們幾乎不這樣形容它。）

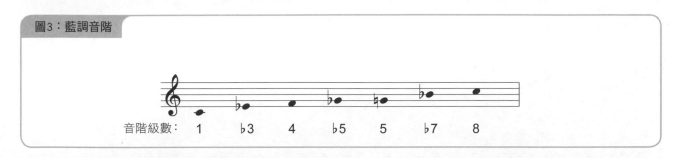

圖3：藍調音階

音階級數： 1 ♭3 4 ♭5 5 ♭7 8

練習 3

在五線譜上畫出下列各調的藍調音階。

G:

E♭:

D:

A:

A♭:

藍調音階的獨特性在於它的**藍調特徵音**，也就是常聽到的所謂Blue note。以樂理上來說，這些特徵音在音階中的出現打破了和聲的圓滿狀態。加上藍調音階主要使用在屬七和弦之上，我們會期待這些音階能夠與和弦產生協調感。然而藍調音階中卻包含了兩個和屬七和弦產生衝突的音，像這樣在旋律上建構出不協調感的特色就是藍調樂的特徵。這兩個很「藍調」的音就是♭3音以及♭5音。把這些看起來「不合理」的音符用來當作加強情緒的角色，這就是藍調樂聽起來如此「憂鬱」的原因。（♭7有時候也會被當作藍調特徵音，即使它本身就是屬七和弦的一部分。）

在實際的情況中,我們常常會發現許多樂手和歌手會在藍調音階中加入其他的音,藉此發展出更加複雜、聽起來更符合調性的旋律,不過藍調旋律的本質還是存在於藍調音階本身。

■ 藍調的節奏

儘管不像藍調和弦進行以及藍調音階本身那麼的獨特,藍調的節奏也是非常特別的。它源自於一種傳統的節奏型態 - **八分音符三連音Shuffle節奏**。

八分音符三連音Shuffle節奏,或者簡稱Shuffle,是將一組八分音符三連音的前兩個音結合成一個長音,留下第三個較短的音,如此不對稱的結構創造出了一種輕鬆的節奏感,讓我們很容易的辨認出藍調樂的節奏。

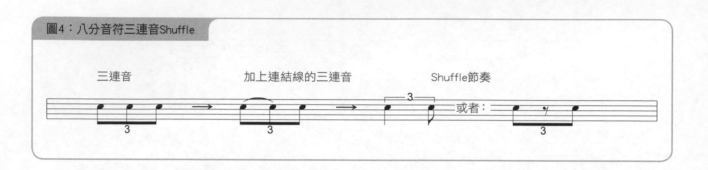

圖4:八分音符三連音Shuffle

當我們在看和弦譜的時候,這種的節奏型態可能只用簡寫「Shuffle」標示在五線譜上端靠近譜號的地方,或者註明我們要將普通的八分音符以Shuffle節奏來演奏。這樣一來就可以省去在整首曲子中閱讀和寫譜的麻煩了。

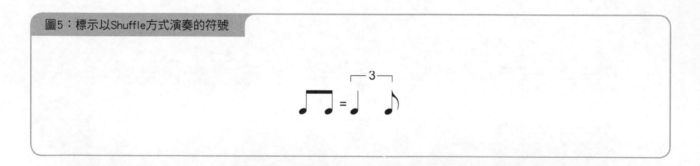

圖5:標示以Shuffle方式演奏的符號

另外要注意的是,當我們在爵士樂中用到Shuffle節奏的時候,會用這種樂風中特定的方法來解釋,稱為**搖擺樂(swing)**。「搖擺樂」這個名詞同樣也表示一種帶有輕鬆、強調節奏感的節奏型態。不論在和聲、旋律和節奏型態上,由於藍調樂和爵士樂共同經歷了在上個世紀的演進,這兩者之間有著密不可分的關係。

15 Chord Inversion
和弦轉位

到目前為止，我們對於和聲的學習，都一直專注於如何藉著在根音上堆疊音程來建立不同的和弦，並了解調性和弦間的關係。（就像我們知道什麼性質的和弦，其根音會在哪一個音階級數上。）儘管這些都是流行音樂和聲中的基本要素，但這些結構和關係卻一再的以不同的方式創造出更多變化，卻也不失調性本質。在前一章藍調之中，我們已經看到了調性的基本原則是如何被擴展並加入了不同類型的情緒到和聲之中。而在本章，我們將要更深入到這些和弦之中，看看它們如何在不改變基本的調性特質之下，以顛倒排列的方式來創造出更豐富的變化。

■ 和弦的聲部配置（和弦音的重組）

到目前為止我們所學過的和弦都是用同樣的方法找出來的：以根音當作結構的基礎，然後按照順序疊上更高的音，我們建立了三個音的和弦（三和弦），以及四個音的和弦（七和弦）。要分辨這些和弦各自的特質，以及它們如何構成調性和弦的和弦進行，以上述的方式來找出一個和弦是最清楚易懂的。然而實際上，和弦並不會永遠按照這些方式來組成。根據樂器本身的不同，樂手的技巧，或者是作曲者的想法，和弦內音會有許多不同的排列方式。將和弦中最低音以外的音以垂直方式排列的方法，我們稱為和弦的**聲部配置(Voiving)**。我們可以把這些和弦內音想像成是獨立的音，只不過每一個音都可以移動到一個不同的位置，並和其他的和弦內音保持一定的關係。在大多數的情況下，根音會保持在低音部不變，只有根音以外的音會重新排列組合。這樣一個根音固定在最低音，不管其他音的排列的方式，我們稱它做**本位和弦型態（Root Position）**。

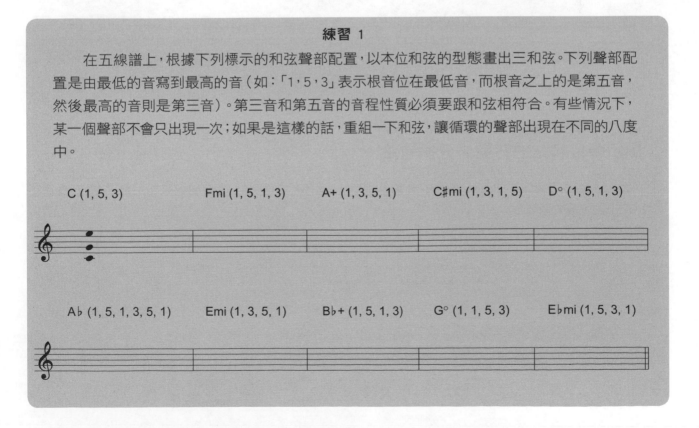

練習 1

在五線譜上，根據下列標示的和弦聲部配置，以本位和弦的型態畫出三和弦。下列聲部配置是由最低的音寫到最高的音（如：「1，5，3」表示根音位在最低音，而根音之上的是第五音，然後最高的音則是第三音）。第三音和第五音的音程性質必須要跟和弦相符合。有些情況下，某一個聲部不會只出現一次；如果是這樣的話，重組一下和弦，讓循環的聲部出現在不同的八度中。

C (1, 5, 3)　　　Fmi (1, 5, 1, 3)　　　A+ (1, 3, 5, 1)　　　C#mi (1, 3, 1, 5)　　　D° (1, 5, 1, 3)

Ab (1, 5, 1, 3, 5, 1)　　　Emi (1, 3, 5, 1)　　　Bb+ (1, 5, 1, 3)　　　G° (1, 1, 5, 3)　　　Ebmi (1, 5, 3, 1)

和弦轉位

和弦聲部配置的基本原則顯示了不論我們如何排列和弦內音，都不會影響和弦本身的性質。這表示我們可以在本位和弦的時候重新排列根音以外的音，或者我們也可以用別的音來取代根音在最低音的位置。上述第二個情況，我們稱做**和弦轉位**，也就是說我們可以「翻轉」這個和弦，或者將它整個顛倒過來。除了本位型態之外，有三種和弦轉位型態：

第一轉位：以和弦中的第三音作為低音的聲部配置
第二轉位：以和弦中的第五音作為低音的聲部配置
第三轉位：以和弦中的第七音作為低音的聲部配置

三和弦只有第一和第二轉位，而七和弦則可以使用上述的三種轉位。和弦轉位只和最低音是什麼音有關，這表示最低音以外的音可以任意排列。

練習 2

在已有的音之上畫出指定的轉位型態。包括所有必須出現的音，並且和弦的性質也要正確。在第一轉位中，題目已畫出了和弦的第三音，在上面加上第五音和根音。在第二轉位中，已經有和弦的第五音了，在上面畫出根音和第三音。

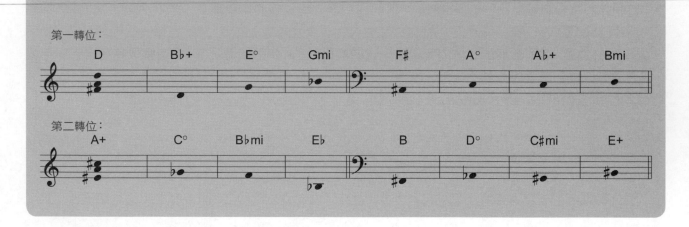

標示轉位和弦的符號：分割和弦

在流行音樂的記譜方式中，我們用**分割和弦**來表示轉位的和弦。這個名稱來自於那條將低音部份與和弦分割兩邊的斜線。

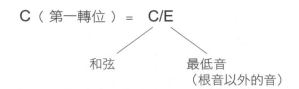

練習 3

　　將練習2的和弦符號修改成分割和弦。例如，在D和弦第一轉位的和弦名稱和最低音之間加上一條斜線：

第一轉位：

D/F♯ ＿＿＿＿　＿＿＿＿　＿＿＿＿　＿＿＿＿　＿＿＿＿　＿＿＿＿　＿＿＿＿

第二轉位：

＿＿＿＿　＿＿＿＿　＿＿＿＿　＿＿＿＿　＿＿＿＿　＿＿＿＿　＿＿＿＿　＿＿＿＿

練習 4

　　在五線譜上畫出七和弦的和弦轉位（用分割和弦的形式）。將低音與和弦比較，以辨認出你所使用的是第幾轉位。

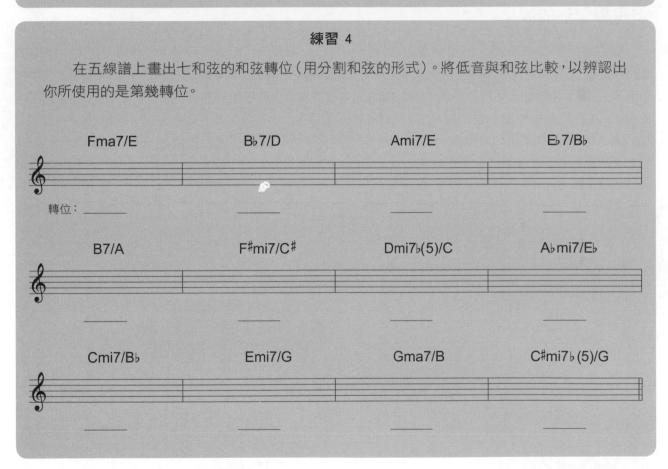

辨識五線譜上的和弦轉位

　　要辨認一個五線譜上轉位和弦原本的和弦名稱時，我們可以重新排列這個和弦的音，並根據和弦的音程關係把這些音疊起來（最好將它們垂直排在一起）。如此一來，最底下的音自然就是根音了。接著我們就知道這組合弦是第幾轉位，也可以視需要以分割和弦來表示。

練習 5

重新以本位型態排列下面的和弦，並用分割和弦表示。

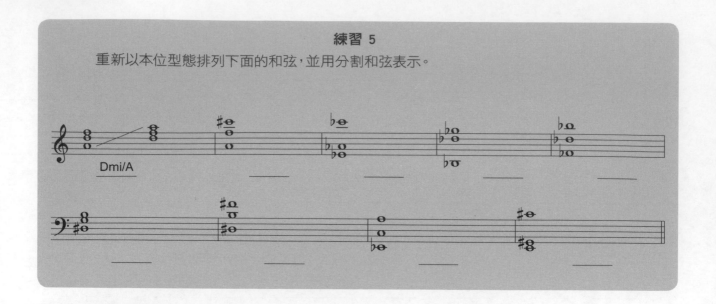

引導聲部的效果

我們重新安排每個獨立的和弦內音，並轉位的目的，就是為了創造出更多和弦銜接的可能性。這個讓和弦的銜接更加流暢的課題，我們稱為**Voice Leading（主導聲部）**。這個名詞代表著一個概念：我們要讓和弦進行中的每一個獨立音符流暢的連接（或者說引導）至最近的音符，並從一個和弦銜接到下一個和弦。當我們替換一個和弦的最低音時，這個用轉位製造的Voice Leading會產生一個最明顯的效果，就是讓低音的旋律線以如音階般一級一級移動的方式將和弦與和弦彼此銜接起來，而不像我們一般只用本位和弦時，低音會跳過很大的音程。

練習 5

以兩種方式在五線譜上畫出下列和弦進行。第一列以本位和弦型態畫出和弦音。然後第二列結合本位和弦與用分割和弦表示的轉位和弦。

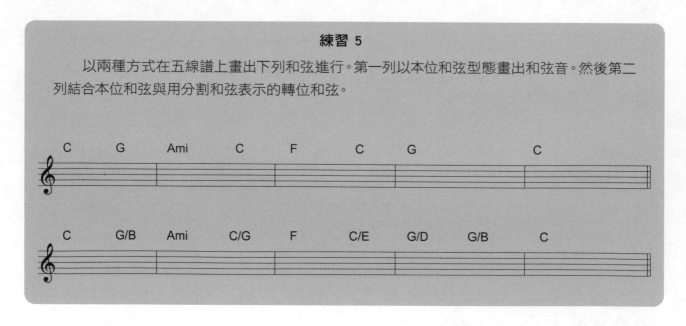

在上面練習中的第二個例子，Bass line構成了一組下行的旋律，這個結果讓這些音符看起來銜接的更流暢。Bass line與Voice Leading是作曲和編曲中一個非常大的主題，學著建立轉位和弦並能分辨它們在五線譜上的不同，這是非常重要的第一步。

16 Extended Chords 延伸和弦

所有關於和聲的討論都會提到兩個我們學過的部分，包括每一個獨立的和弦結構（也就是所謂**垂直的和聲**），以及每個和弦以和弦進行方式銜接的關係（或者説是**水平的和聲**）。在本書接下來的部分之中，我們會繼續來探討和聲的這兩個面向，並超越三和弦、七和弦的和弦結構，及調性和弦的的和弦進行，進而了解更加複雜的流行音樂中的和弦與和弦進行。

■ 複音程

在了解其他類型的和弦之前，我們先要回頭看看音程這個部分。我們在之前探討過的音程最多只處理到一個八度而已，而到目前為止本書所提到的音階以及和弦，同樣也在這個範圍之內。不過流行音樂的和聲通常都會用到一個八度以上的音程，因此我們要擴展之前所學到的東西，那就是超出一個八度以上的音程。

在傳統的術語來説，一個八度以內的音程稱為**單音程**。當音程超出一個八度時，我們將它稱做**複音程**，因為複音程就是在一個八度上增加一個單音程所構成的，如下圖所示：

圖1：複音程				
八度	+	單音程	=	複音程
八度	+	二度	=	九度
	+	三度	=	十度
	+	四度	=	十一度
	+	五度	=	十二度
	+	六度	=	十三度

筆記：超過十三度的音程雖然在理論上存在，不過實際上我們用不到。

每一個複音程的音程性質都和它原本的單音程相同，比如説，一個八度加上一個大二度等於一個大九度，一個八度加上一個完全四度會等於一個完全十一度，以此類推。此外，複音程用在旋律或和聲的時候，都和單音程的用法一樣。

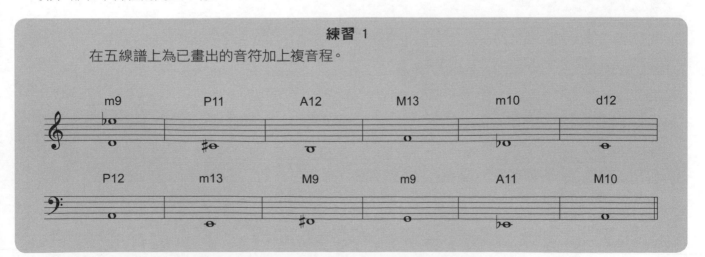

練習 1

在五線譜上為已畫出的音符加上複音程。

m9　　P11　　A12　　M13　　m10　　d12

P12　　m13　　M9　　m9　　A11　　M10

延伸音

因為複音程超出了八度音,所以另一個我們用來形容它的名詞叫做**延伸音程**,或簡稱為**延伸音**。延伸音也可以用在七和弦之中,並藉此創造一個**延伸和弦**。因為十度音和十二度音這兩個延伸音分別是高八度的第三音和第五音,而這些音本來就是基本和弦架構的一部分,因此實際上只有**九度、十一度**和**十三度**這三組音程上的音才有延伸效果,才能構成延伸和弦。

延伸和弦的名稱沿用延伸音本身的名稱,分別稱做**9和弦**、**11和弦**以及**13和弦**。我們將分別來探討這些和弦是如何構成的,不過這些延伸和弦都有一些共同的特點:

- **延伸和弦以本身所包含的最大音程來命名。**

 比如說,一個包含九音和十三音的和弦我們稱為13和弦,而較小音程的音一樣會在此和弦中出現。

- **將延伸音加到和弦中並不會改變和弦原本在和聲中的功能。**

 比如說,D7和D13都是G調的V級和弦,就算會讓和弦聽起來更飽滿或者更不和諧,十三音的存在並不會改變和弦本身的功能。

- **延伸和弦的性質和其本身的基礎七和弦一樣。**

 舉個例子,一個大七和弦加上一個九音就叫做 major 9和弦,一個屬和弦加上一個十三音便稱做屬13和弦,以此類推。我們可以將它想像成在同樣顏色光線的照耀下,會出現不同的影子,用這樣的關係來形容延伸和弦與七和弦。

找出延伸和弦

在找出延伸和弦的時候有一些規則我們要遵守,這反映在這些和弦本身的實際運用上。每一個類型的和弦我們都分開來探討。

9和弦

我們在一個七和弦上加入一個根音的大九度音來構成9和弦,不管和弦的性質為何。

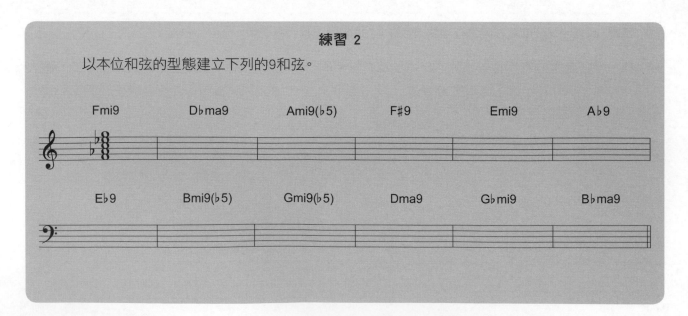

練習 2

以本位和弦的型態建立下列的9和弦。

11和弦

理論上來說，我們在一個9和弦上加入根音的一個完全十一度音來構成11和弦，不過實際上卻有例外如下：

major 9和弦與屬 9和弦：

因為完全十一度對某些和弦內根音的大三度音來說是一個小九度音，這個音程通常聽起來令人感到刺耳不悅，是不和諧的音程，因此我們會將十一音升半音來減少這種不和諧感。於是和弦的名稱就會反映在這個變化上，成了「maj 9 (#11)」或是「9 (#11)」，這個名稱的改變因此讓我們注意到這種變化關係。

圖2：將十一音升半音

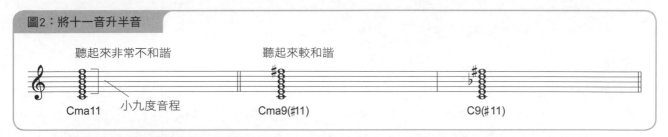

minor 9和弦與 minor 9(♭5)和弦：

因為這些和弦本身就包含了根音的小三度音（♭3音），因此不會出現極度不和諧的情況，我們不需要改變十一音。

圖3：minor 11和弦和 minor13(♭5)和弦

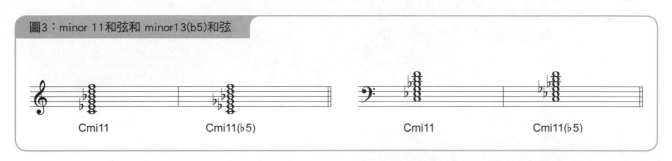

用第四音替換第三音：

如果我們將和弦的第三音用十一音來替換，這個和弦事實上並不是11和弦，而是「掛留和弦」（以「sus4」或者「sus」表示）。

圖4：用第四音替換第三音

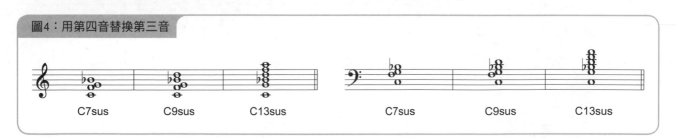

> **摘要 - 包含十一音的和弦運用規則：**
> 1. 有大三度音的和弦使用 #11。
> 2. 有小三度音的和弦使用11。
> 3. 沒有三音的和弦便是「掛留和弦」。

筆記：在和弦譜上，代表屬11和弦的符號例如G11其實是表示屬九掛留四和弦，或是G9sus。但屬11和弦的用法現在非常常見。

練習 3

根據前述的規則，找出下列的11和弦以及掛留和弦。

Ema9(#11)　　C#mi11(♭5)　　B♭9(#11)　　A♭9sus　　E♭mi11　　G7sus

F#mi11(♭5)　　D9sus　　A7sus　　Bma9(#11)　　C9(#11)　　Fmi11

13和弦

完整的13和弦是根據前述的規則，在一個11和弦上加入一個根音的大十三度音。然而，有一點非常重要，這個延伸和弦用到的音符通常會比前面幾種還要少，這在樂理上來說是可行的。因此在13和弦中我們通常會將十一音省去不用。如果有一個13和弦包含了一個十一音，而這十一音的音程有所變化，我們便要在和弦的名稱中標示出來，比如C13（#11）。

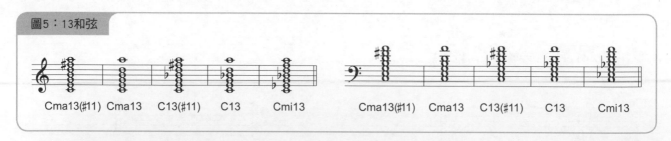

圖5：13和弦

Cma13(#11)　Cma13　C13(#11)　C13　Cmi13　　Cma13(#11)　Cma13　C13(#11)　C13　Cmi13

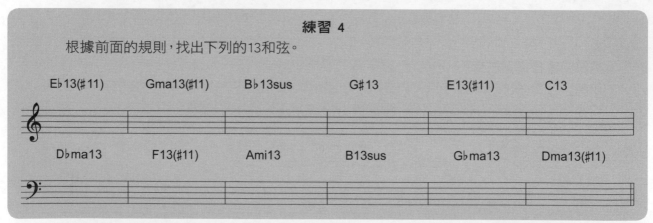

練習 4

根據前面的規則，找出下列的13和弦。

E♭13(#11)　　Gma13(#11)　　B♭13sus　　G#13　　E13(#11)　　C13

D♭ma13　　F13(#11)　　Ami13　　B13sus　　G♭ma13　　Dma13(#11)

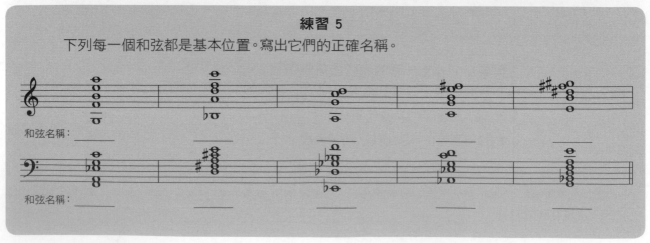

練習 5

下列每一個和弦都是基本位置。寫出它們的正確名稱。

和弦名稱：＿＿＿＿　＿＿＿＿　＿＿＿＿　＿＿＿＿　＿＿＿＿

和弦名稱：＿＿＿＿　＿＿＿＿　＿＿＿＿　＿＿＿＿　＿＿＿＿

17 Other Chord Types
其他的和弦型態

流行音樂中唯一不變的就是「不斷的在改變」，它的和聲也和其他的音樂元素一樣也不斷的改變。但流行音樂中的和弦結構與進行方式卻出人意料的保守，仍然依循數百年來的傳統音樂規則。不過在這樣的情況下，這些基本主題的新組合卻還是不斷的被創造出來，而流行音樂的理論一如：要如何解釋它們的應用方式，或是要使用什麼名稱－也不斷的在進步。

至於和弦，不曾間斷的改變反映在這些變化之上：不斷發展的「新聲音」的出現，或者經過重新組合的聲音，以及用來表示這些新玩意兒的和弦符號。一瞥市面上任何一本流行音樂的樂譜，你會發現有一些和弦的符號和我們目前為止所學過的類型並不相同。它們既不是三和弦，七和弦，也不是延伸和弦，更不是變化和弦，不過即使是在最簡單的歌曲中，它們的出現卻是稀鬆平常。我們可以將這些和弦型態歸類到三種新的類型之中：**三和弦的變化型**，**特殊的分割和弦**（包括非本位和弦，非轉位和弦），以及**複和弦（poly chords）**。在本章之中，我們將介紹這三種類型的和弦，並學習它們的結構、應用以及記譜方式。

■ 三和弦的變化型

這一類的和弦是根據三和弦演變而來的，不過相較於原本三和弦的根音、第三音和第五音，它們的和弦內音會更多或更少。因為這類和弦並不包含根音的七度音，因此它們並不算延伸和弦，我們可以用「加入了不同色彩的三和弦」來形容它們。這類新型態的和弦有時候會大受歡迎，為了能確切的形容它們，許多新的和弦名稱和符號會不斷的被發明出來。任何一個和弦名稱和符號都需要一些時間才能被廣泛的接受，而有時候也會發生這種情況：「最常用的和弦名稱不合乎邏輯，與其他和弦不一致。」在為和弦命名的時候使用一套合乎邏輯的系統，同時也要了解傳統的和弦命名，這才是學習如何表示和弦的最佳辦法。不過這兩者也有可能出現矛盾。

強力和弦

「Power chord－強力和弦」是個特有的名稱，它表示一個只有根音和第五音而省略第三音的和弦。（根據和弦的voicing，根音和第五音有可能重複在不同的八度使用。）這種和弦的特色在於它拿掉了帶有決定性色彩的大三度音或小三度音，只有完全五度音的中性效果。儘管我們不能判斷它是屬於大三和弦或小三和弦，但整體和弦進行的調性會透露出Power chord的性質。我們在和弦的音名後面加上一個數字5來表示Power chord，如「C5」。

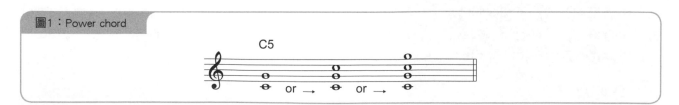

圖1：Power chord

掛留和弦

通常稱為「**sus4 和弦**」或簡稱「**掛留和弦（sus 和弦）**」，這類和弦用音階的第四級音來取代第三音。在表達和弦性質時，第三音是強而有力的，因此，這種就產生了一種「懸浮」的感覺，等著要再回到和弦原本的性質。儘管掛留和弦本身不包含第三音，不過它推進到和諧音的解決過程也會透露出本身的性

質。加上一個第四音掛留音的七和弦或延伸和弦我們在前面16章已經討論過了。掛留和弦經常會和11和弦搞混，不過11和弦與掛留和弦的確是有一樣的特徵。我們在和弦音名之後加上「sus」來表示掛留和弦，如「Csus」。

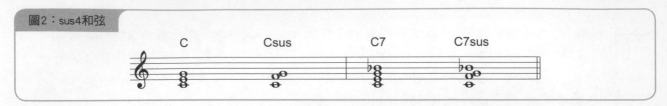
圖2：sus4和弦

Add2 和弦

將一個大二度音加到根音之上便是「add2 和弦」，它可以是大三和弦、小三和弦或是Power chord。這類和弦也經常被稱做「add9」，不過由於這個和弦本身並沒有七音的存在，用「2」是比較正確的。（第二音出現在哪一個八度上和這個和弦的名稱無關。）大三和弦加上一個二度音的表示方法就是在和弦音名後面加上一個數字「2」，如「C2」。小三和弦加上一個二度音的表示方法便是「Cmi2」。加了二度音的Power chord則用「C5/2」來表示。

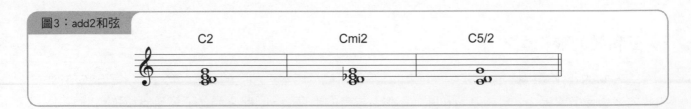
圖3：add2和弦

6和弦

我們將一個大六度音加到大三和弦或小三和弦的根音之上，稱做**六和弦**。第六音的使用緊鄰著第五音，或是用在和第五音不同的八度中，或者完全替代第五音。六和弦的表示方式是在和弦音名之後加上一個數字6，如「C6」或「Cmi6」。

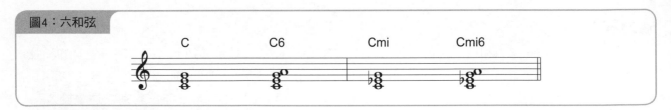
圖4：六和弦

6/9 和弦

在大三和弦或小三和弦同時加上一個根音的大六度音和大九度音，我們稱做**6/9和弦**。（雖然6/9和弦並沒有第七音，不過比起較為合乎邏輯的「2」，我們用數字「9」卻是無庸置疑的傳統用法。）表示6/9和弦的方式便是在和弦音名之後加上6/9，如「C6/9」或「Cmi6/9」。

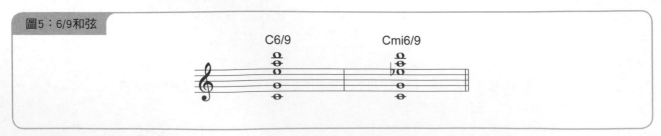
圖5：6/9和弦

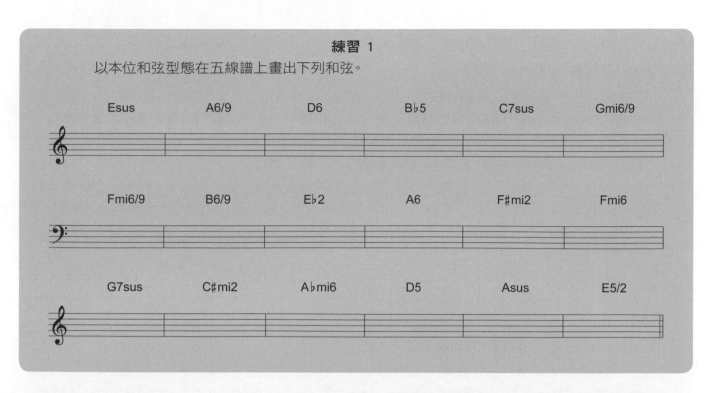

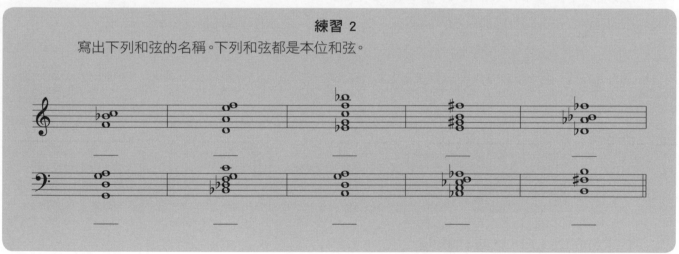

分割和弦

「分割和弦」這個詞用來形容一個非本位型態的和弦,而用一條斜線分割開和弦與最低音。原本的和弦寫在斜線的左邊,低音則寫在右邊。分割和弦是一種快速簡便的方法,可以讓不同風格,甚至不同理論基礎的樂手,能立即了解這個符號所要表達的意義。根據不同類型的樂器在一首歌曲中所扮演的角色與該樂器本身的可能性,詮釋分割和弦會有不同的方式。

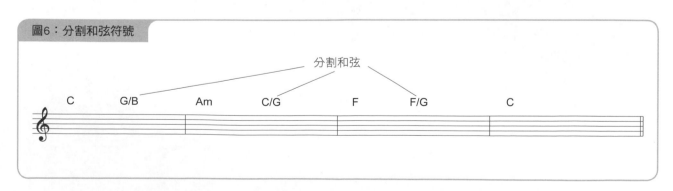

分割和弦有下列四種情況：

1. 轉位的三和弦或七和弦

在這種情況下，最低音（斜線右邊的音）可能是和弦內的第三音、第五音或第七音其中之一。按照傳統說法，我們將之稱為**第一轉位、第二轉位**或**第三轉位和弦**。（以根音當作最低音的和弦就是在本位，不需要以分割和弦來表示。）我們可以觀察最低音與和弦的關係來辨別轉位和弦。如果最低音是和弦內音，那麼這個和弦就是轉位和弦，若否，那它就是屬於下列其他的類型。

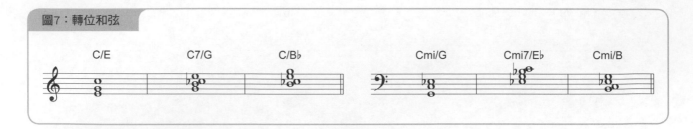

圖7：轉位和弦

2. 不同名稱的本位型態七和弦

有時候分割和弦其實就是代表著一個本位型態和弦，不管符號看起來是什麼樣子。舉個例子，有個作曲家偶而會用分割和弦來簡化鍵盤樂器Bass line的移動，藉著一條斜線將左右兩隻手分開來。不管是用哪一個名字，這個和弦聽起來的效果都會一樣，要怎麼為它命名取決於當下的情況。

練習 3

寫出和下列分割和弦結構相同的本位七和弦。

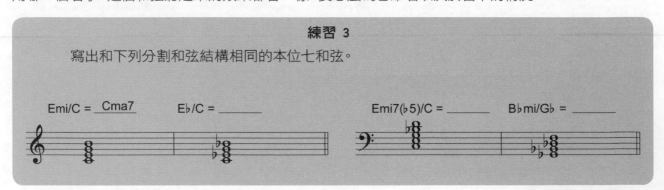

3. 不完整的本位9、11或13和弦

分割和弦通常用來表示比三和弦複雜的聲音，不過卻又不像完整的延伸和弦那般不和諧。藉著使用分割和弦將三和弦擺在斜線的左邊，將低音放在右邊，作曲家將演奏者引導至一些組織過的音符組合之中，並由此構成不完整的延伸和弦。如果我們已經用了本位延伸和弦的符號，那要另外加入一些音符的話會讓這組和弦變得過於複雜。分割和弦是一種最簡單，最直接的方式，用來表示我們想表達的音符。要判斷分割和弦本身的性質和級數，我們可以根據它和週遭和弦的關係，在這樣的關係下是如何被使用的來判斷；通常要判斷這類和弦的級數，用聽的會比用看的還要簡單。

練習 4

根據已列出的分割和弦，寫出下列本位型態和弦或延伸和弦的名稱。（有一個或多個延伸和弦內音被省略不畫出。）

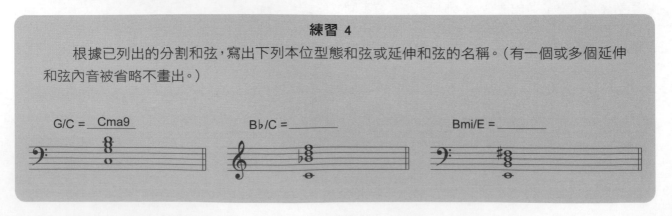

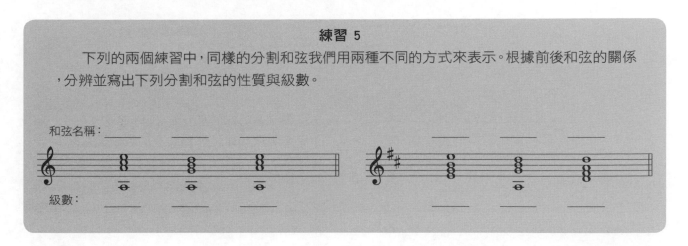

練習 5

下列的兩個練習中，同樣的分割和弦我們用兩種不同的方式來表示。根據前後和弦的關係，分辨並寫出下列分割和弦的性質與級數。

和弦名稱：

級數：

4. 無法用一般的和弦符號來表示的聲音

有時候我們只能用分割和弦來表示一些特殊而不常見，無法用一般的和弦符號來命名的和弦。如果我們硬要用如本位和弦型態的方式來為之命名的話，這些符號會變得太過複雜且含糊不清，甚至無法讓樂手互相溝通。

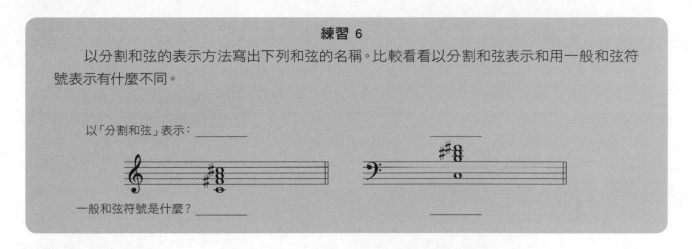

練習 6

以分割和弦的表示方法寫出下列和弦的名稱。比較看看以分割和弦表示和用一般和弦符號表示有什麼不同。

以「分割和弦」表示：

一般和弦符號是什麼？

複和弦

複和弦(Poly Chord)就是將兩個三和弦結合在一起，藉此創造出更加複雜的和聲效果。就像使用分割和弦的效果一樣，複和弦將本身各個部分簡化到可讓人立即了解，因此我們可以快速的表示出想表達的聲音元素。複和弦很受鍵盤樂手的喜愛，因為和弦本身的兩個部份可以輕鬆的藉著雙手演奏出來。吉他手則喜歡將這類和弦當作分割和弦來看，比如説，將較高的三和弦彈在較低三和弦的根音之上。複和弦包含了兩個不同的和弦符號，並用一條水平線將這兩個疊在一起的符號分隔開來。（別跟分割和弦搞混，分割和弦用「斜線」將兩個部分分開。）

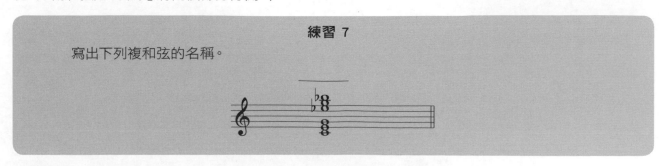

練習 7

寫出下列複和弦的名稱。

第三部：活用
實際運用和聲與旋律

如果你對和聲與理論的學習停滯在調性和弦系統的話，你會發現流行音樂的世界中，有許多情況會令你困惑，並充斥著許多看起來很矛盾的東西：和弦看起來幾乎是隨便被丟在一起的，既不屬於大調也不屬於小調，長度也是有長有短，錯的和弦用在錯的音階上，甚至旋律看起來很像在每一個地方都要打破和聲的平衡一樣。然而，在這些表面上的混亂下，調性和弦系統還是存在，並沒有消失，只不過用了比較複雜的方式來運作而已。不同的系統互相結合創造出新的系統，和弦與音階在這些系統中仍然息息相關，不過不和諧的感覺比較讓人能接受。

仔細研究披頭四這個世界上最偉大的流行樂團，他們幾乎使用了每一個在後面章節中將會討論到的觀念。他們與生俱來的天份和長年累積的經驗，使他們有能力來運用像是混合的和聲、不和諧的旋律等元素—卻又不至於太抽象而失去共鳴，而這就是我們的中心課題 - 樂理的複雜並不是為了存在而存在，也不是為了證明任何論點的對錯，它們就是為了讓我們能將正確的音用在正確的地方，藉此傳達人類的情緒，僅此而已。

藉著前面章節中對於調性和弦與旋律的理解，我們才能了解在接下來的章節中提到的觀念。前面所學過一點一滴累積起來的觀念，每一個都是往後學習的基礎。你可能會發現你需要自己複習或做些研究，讓這些觀念和聲音真正被你吸收進去，一旦你完成了這些努力，你便會在你每天的生活裡，不管是哪種類型的流行音樂中，看見或聽見它們。

Modes
調式

被稱為「希臘調式」、「教會調式」或「爵士調式」的大調音階調式被用來當成作曲的工具已經有數個世紀之久了，而近年來更成為即興演奏者在要做出不同變化的旋律、和聲時最受歡迎的素材。要學會有效的將調式運用在作曲或演奏上的第一步，就是先了解它們的結構。本章將會介紹每一種調式的建立方式，並對運用在現代音樂中的代表性調式作一個概括的介紹。

調式的架構

在現代的流行音樂之中，旋律很少與和聲分開使用。也就是說，不管是歌聲還是樂器獨奏都會有和弦的伴奏來襯底，因此和弦與旋律的結構關係是密不可分的。要了解調式是如何發展出來的，最重要的一點就是了解和弦與音階的兩個關係：每個獨立的和弦與音階間彼此的關係，以及和弦與音階這兩者和調性的關係。

首先，我們來看看C major 7和弦和C大調音階的關係。這個和弦的音（和弦內音）全都出現在音階之中，也就是說音階本身也包含了這個和弦帶有的音（成為音階內音），這樣的關係讓音階有了流暢、漸進式的結構。

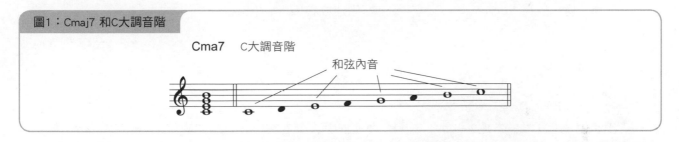

圖1：Cmaj7 和C大調音階

Cma7　　C大調音階

和弦內音

我們都知道C major 7和弦是C大調中的第一級和弦（I級），因此和弦的根音和音階的主音都是相同的。我們也知道C大調的調性和弦中還有其他根音和主音不同的和弦，比如Dmi7，就是C大調中的二級和弦（IImi7）。

如果我們在Dmi7和弦中彈奏C大調音階而不考慮這兩者的不同的話，聽眾就會聽見兩種無法共存的調性主音（tone center）；也就是說，旋律是圍繞著C音為中心在走的，但是和聲卻是以D音為中心。不過，如果我們將旋律的中心轉移到D而不改變C大調音階的組成音結構的話，就能讓音階和Dmi7和弦的聲音完整的結合了，同時也能讓它們和原本調性中心的關係保持完整。換句話說，C大調的音階並沒有改變，只是我們現在強調的音是D。藉著轉移調性中心但保有原本音階結構的方式，我們創造出了大調音階的**調式**。

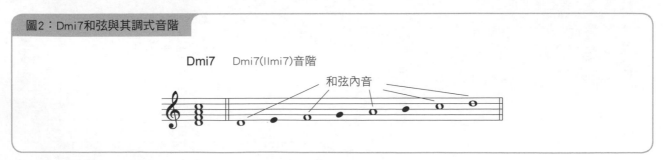

圖2：Dmi7和弦與其調式音階

Dmi7　　Dmi7(IImi7)音階

和弦內音

同樣的規則我們也可以套用在C大調音階的每一個調性和弦上，根據每一個音階音都可以歸類出一組調式。就像調性音階(diatonic scale，或稱作自然音階)一樣，調式在每一個大調中都會以一樣的順序出現，在學會了C調的調式名稱和公式之後，你就可以將這些知識運用到其他的調了。

每一組調式都有一個獨特的名字來和其他的音階做區分。這些名稱源自於古希臘（因此稱做**希臘調式**），而在中世紀的時候被重新發現，經過整理後被運用在宗教音樂上（所以又稱為**教會調式**），而到了近代古典音樂和爵士樂的音樂家手上，調式又再度的活躍起來（想當然爾，又被稱做**爵士調式**）。這些名稱的意義已經不可考了，而現在調式已經被全世界的音樂家們廣泛的使用著。

當我們說或寫某一個調式名稱的時候，先看它是根據什麼音而開始，然後在這個音的音名後面加上調式的名稱，如「D Dorian」或「F Lydian」。

圖3：調式的名稱

艾奧尼安	Ionian	關係建立在 Ima7和弦（大調音階的調式名）
多利安	Dorian	關係建立在 IImi7和弦
弗利吉安	Phrygian	關係建立在 IIImi7和弦
利地安	Lydian	關係建立在 IVma7和弦
米索利地安	Mixolydian	關係建立在 V7和弦
伊奧利安	Aeolian	關係建立在 VImi7和弦（小調音階的調式名）
洛克里安	Locrian	關係建立在 VIImi7(♭5)和弦

練習 1

在下列的五線譜找出C大調的每一個調性七和弦。在五線譜左邊，以本位和弦型態垂直的畫出和弦。在五線譜右邊水平畫出同樣的和弦內音，和弦內音之間的空缺用C大調音階補上，直到你完成一整個八度的調式音階。最後記得為每一個音階加上正確的調式名稱。

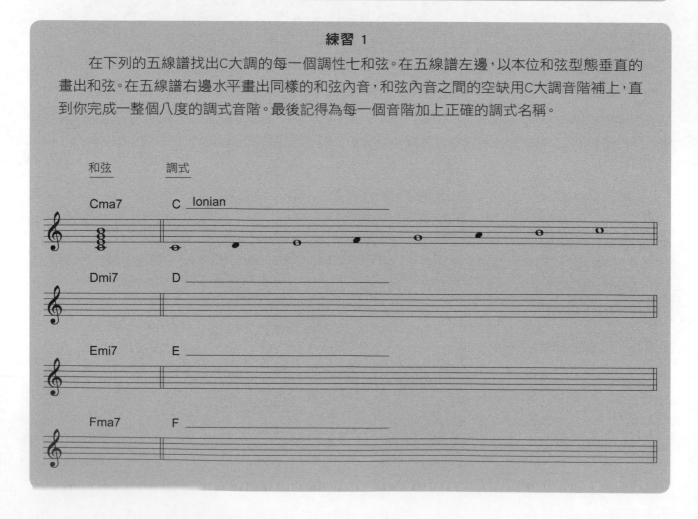

練習1（接續上頁）

G7　　　　　　　G _____

Ami7　　　　　　A _____

Bmi7(♭5)　　　　B _____

　　一旦我們記住了這些調式的名稱和它們出現的順序後，我們就可以用以下的方法將調式用在任何一個調上：

第一步：確定調式建立在大調音階的第幾級音之上。
舉例來說，C Dorian，建立在B♭大調音階的第二級音階上。

第二步：把衍生出新調式之原調的調號用在調式上。
如果C Dorian是B♭大調的第二級調式，我們便可以使用B♭大調的調號。

練習 2

畫出下列的調式，並加上調號。

B♭ Dorian　　　　　　　　　　　　　　　C# Mixolydian

E♭ Aeolian　　　　　　　　　　　　　　　F# Locrian

A♭ Lydian　　　　　　　　　　　　　　　D Aeolian

G Phrygian　　　　　　　　　　　　　　　B Lydian

■ 調式的應用

當我們將完整的調式研究運用在作曲或即興演奏的部分時,它們的功能可以歸結成下列三個面向:

1. 作為解釋「調性中心」的方法

　　就像前面解釋過的,每一個調式都會和大調音階中的一個特定調性和弦有關,並在一個調性和弦進行中做為在該和弦上發展旋律的基礎。結果是這種音階導向的方式,使每個和弦的根音為旋律性的焦點,包含、整合了和這個調性中心相關的所有聲音。

　　只有當和弦持續得夠長,能讓音階發展出足夠的旋律時,這個功能才會運作得最好;比如説,一段和弦進行中,V7級和弦要跑一段足夠的長度,Mixolydian調式才能完整的建立起來。如果和弦變換的太快,每一個依據不同調式發展而成的旋律將沒有足夠的時間表現出自己的特徵;反而是將旋律建構在確切的和弦上,或是建立在整段音樂的調性中心之上,這才是最有效的方法。

2. 作為特定調性關係外的「聲音」

　　不管被用在調性和聲中的任何位置,和弦的建立方式都不會改變。比如説,Cmi7這個和弦不管被拿來當作B♭調的IImi7和弦,還是A♭調的IIImi7和弦,或者是E♭調的VImi7和弦,本身和弦內音的音程結構都是一樣的。然而,建立在不同音階級數上的調式,C Dorian,C Phrygian以及C Aeolian,它們都有不一樣的結構。如果將這三個調式原本的調性功能拿掉,將它們並排來比較的話,它們可以被視為在小七和弦上運作的三個音階。在一段包含了Cmi7和弦的音樂中加入獨奏的時候,我們可以用調式來創造出有趣的旋律效果;你必須謹記在心的是,當某些情況在理論上可行的時候,並不代表實際上它也可以運作自如 - 有時候只有耳朵才能判斷一切。

　　如果要如此運用調式的話,我們要根據調式的性質來將它們分類,而不是用調性和弦的方式來看。如此一來我們可以根據四種特定的和弦歸納成四種類型:

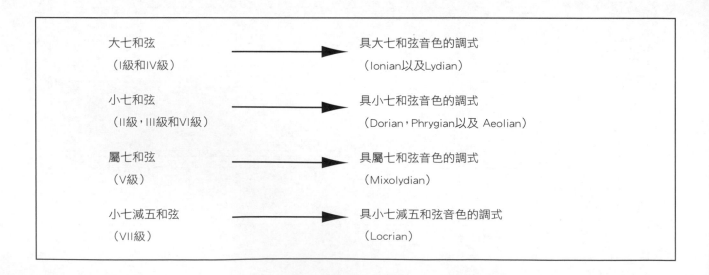

大七和弦　　　　　　　　　　➤　　具大七和弦音色的調式
(I級和IV級)　　　　　　　　　　　(Ionian以及Lydian)

小七和弦　　　　　　　　　　➤　　具小七和弦音色的調式
(II級,III級和VI級)　　　　　　　　(Dorian,Phrygian以及 Aeolian)

屬七和弦　　　　　　　　　　➤　　具屬七和弦音色的調式
(V級)　　　　　　　　　　　　　　(Mixolydian)

小七減五和弦　　　　　　　　➤　　具小七減五和弦音色的調式
(VII級)　　　　　　　　　　　　　(Locrian)

當即興演奏樂手採用上述第二種方法的時候，他們通常不會直接將調式用在其相關聯的調性和弦上。舉例來說，我們把C Lydian調式用在Cmajor7和弦這個I級和弦的時候，會得到帶有升第四級音的旋律，如此一來便能在標準的傳統樂句中創造出有趣、令人驚喜的變化。

這個方法還有另一種幾乎很常見的應用出現在藍調音樂中，藍調音樂的和弦全都是典型的屬七和弦，而Mixolydian音階對每一個和弦來說，都可以視為基本的屬七和弦音階，所以我們可以將Mixolydian用在即興演奏之上，而根本不必考慮這個和弦在該調中的級數是什麼。

對於這個概念還有更進一步的延伸，就是將調式視為與本身和弦結構沒有直接關係的聲音。舉個例子來說，如果我們將C Phrygian這個小調型的調式，運用在C大三和弦之上的話，我們會得到一組很像西班牙佛朗明哥音樂的旋律。

3. 當作變化音階（Altered Scales）的基礎

藉著組合或改變調式本身的結構，我們可以得到新的旋律組合。比如說，在一個帶有升第四音的大調音階（來自Lydian），我們加上了降七音（來自Mixolydian），便會得到一組稱為「Lydian屬調式」或「Lydian ♭7」的音階，然後我們就可將這組音階和屬七和弦音階做結合，創造出新的組合。透過對這些調式基本結構的了解，我們才能適當的運用這個方法創造出可被明顯發現的變化。

調式是許多講述作曲和即興書籍的主題，許多的作者和樂手也致力於調式的研究長達數年。我們也可以從其他音階的和聲衍生出不同的調式，不過這些主題已經超越這本書的範疇了。調式的複雜性並不在其結構上，而是在於運用方式中。本章只是一個關於調性的入門，希望能將各位帶進調性迷人而廣泛的世界。

19 Variations in Minor Harmony
小調和聲的變化

我們原本對小調中和聲的討論僅限於小調音階與和弦進行的調性關係。不過這些基本的理論並不能完全解釋小調音階及和聲在實際運用中的情形。在小調的調性和弦系統中有很多重要且常見的變化，本章和下一章將會帶領我們釐清理論與實際運用之間的模糊地帶。

■ 導音和V7和弦

　　當你仔細聆聽教科書之外、在「真實世界」裡的典型小調歌曲和聲時，有一件事情你可能已經注意到了，那就是這類音樂的Vmi和弦聽起反而比較像**大三和弦**或**屬七和弦**，而不是原本自然小調音階和聲會引導我們想要聽到的小三和弦或小七和弦。出現這個矛盾現象的原因在於大調音階和小調音階兩者在旋律結構上對聽眾所產生的不同效果。要了解這個問題，我們先來溫習自然小調音階的結構。

練習 1

　　在五線譜上畫出C自然小調音階，並在第一級音、第四級音以及第五級音上寫出其調性三和弦。

　　在自然小調音階的調性和弦中，Imi、IVmi以及Vmi這三個三和弦的音程性質都屬於小三和弦。正因為這三個主要和弦在性質上的一致性，小調才能有這樣的色彩，就像大調音階調性和弦中的I級、IV級以及V級三和弦一樣，都是構成這些音階色彩不可或缺的一部分。

　　然而，以一個傳統作曲家的觀點來看，自然小調音階卻有著本質的缺陷，反映在其調性的旋律及和聲之中。這個問題在於，小調音階中的第七級音和第八級音之間是一個全音，無法像大調音階一樣用半音成功的將旋律引導至主音。在大調音階裡，半音之間的吸引力量是建立大調調性的強力要素，相較之下自然小調音階則缺乏了這種決定性的力量。數個世紀前的作曲家則發明了解決的辦法，就是複製這種音與音之間的吸引力來改變小調音階，藉著將音階中的第七級音升半音來拉近它和主音之間的距離。由於這種能將旋律引導至解決的特徵，在大調和小調中還原的第七級音我們稱之為**導音(Leading tone)**。

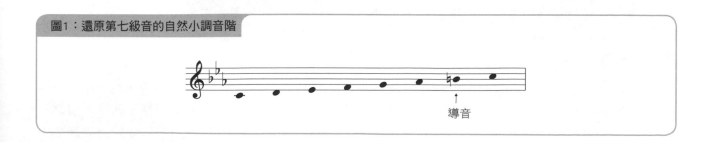

圖1：還原第七級音的自然小調音階

導音

練習 2

在五線譜上畫出C小調音階並加上導音。在第一級、第四級以及第五級音上找出三和弦,包括和弦結構的改變。

在音階中加入了導音同樣的也改變了V級三和弦的性質 – 將其從小三和弦改變為大三和弦。在大調中,V-I和弦進行的力量主要來自於導音(V級大三和弦中的第三音)與I級和弦的根音之間的拉力。我們在小調中創造了導音,因此同樣的力量也存在於小調中的V-Imi和弦進行中。

把在練習1中的V級大三和弦變成七和弦,看看和弦的性質會變得如何。在三和弦中加入一個根音的七度音可以得到一個屬七和弦,使得V7-Imi的解決力量比調性和弦的Vmi7-Imi更強。因為這組音階和聲的效果來自於小調音階的第七音升半音,這個變化音階稱為**「和聲小調音階(harmonic minor)」**。之後我們將會回到和聲小調音階來仔細分析它的結構,以及它和其他小調音階的關係。

從小調的導音和V7和弦這個改變開始,和聲與旋律的關係經歷了重大的改變。在某個情況下出現的變化並不會直接反映在另一種情況。舉例來說,在現代音樂如藍調樂和搖滾樂中,包含導音的V7和弦也可能同時在旋律中使用原本未改變過的第七音。以前令人無法接受的不和諧音,現在卻被廣為接受。受過教育的音樂家即使在要打破這些規則時也要先了解它們的關係。

減七和弦

將小調音階中的第七級音做改變對於小調調性和弦的影響不只有上述的情況。另一個情況是♭VII7和弦的根音升了半音,不只改變了和弦名稱,也改變了它的性質。

練習 3

在五線譜上畫出C和聲小調音階,並在還原的第七音上找出調性七和弦。

我們雖然在大調音階的調性和弦中創造了一個很像VII級的和弦,不過這兩者還是有很重要的不同。和聲小調音階第七級上的調性和弦,是一個減七和弦,即B 7,而不是Bmi7(♭5)和弦。這兩個和弦的根本都是減三和弦,只有在第七級音不同而已。(mi7(♭5)和弦通常稱為**「半減和弦(half diminished)」**來突顯這兩者的不同。)

就像V7和弦一樣,VII°7和弦中同樣也包含導音,也有著導向主音的強大拉力。在傳統的古典和聲中,VII°7和弦在小調中幾乎都被用來當成VII 和弦。而在現在流行音樂的和聲中,我們通常還是會繼續使用♭VII大三和弦或屬七和弦,即使V7和弦已經出現在同一個和弦進行中,因為在有些和弦進行的組合中,VII 7和弦與其他的三和弦或七和弦相比通常讓人覺得太複雜並過且不和諧。

在大調與小調音階的調性和弦中，減七和弦算是比較特別的和弦，不過它仍是基本和弦型態之一。它的組成公式如下：

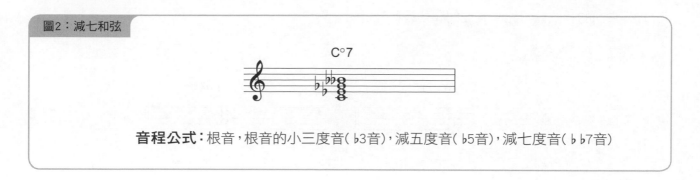

圖2：減七和弦

音程公式：根音，根音的小三度音（♭3音），減五度音（♭5音），減七度音（♭♭7音）

因為減七和弦的七音比小七度還要少一個半音，我們偶而會使用重降記號（♭♭）來將兩者區別。

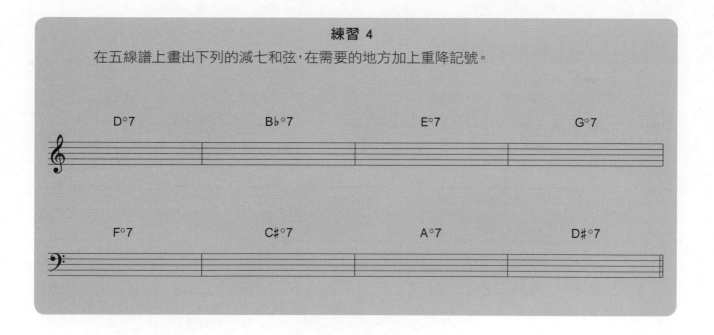

練習 4

在五線譜上畫出下列的減七和弦，在需要的地方加上重降記號。

D°7　　　B♭°7　　　E°7　　　G°7

F°7　　　C#°7　　　A°7　　　D#°7

■ 小七／大七和弦

小調中還有一種情況會用到導音，雖然這在和聲中的影響沒有減七和弦來得大；那就是minor/major七和弦，它們的和弦性質比起其他的和弦還要來得明顯易辨。

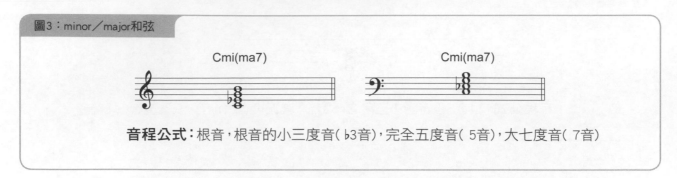

圖3：minor／major和弦

Cmi(ma7)　　　　　　　　Cmi(ma7)

音程公式：根音，根音的小三度音（♭3音），完全五度音（ 5音），大七度音（ 7音）

雖然這個和弦源自於和聲小調音階，而它本身的功能也是Imi和弦，不過要將它用來當主和弦的話，它還是太過於不和諧了。這類和弦反而都是出現在小調和大調中，用來做特定裝飾效果的小和弦，不論它是否具有Imi和弦的功能。

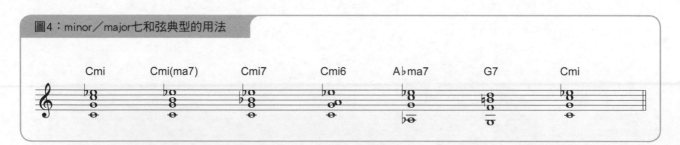

圖4：minor／major七和弦典型的用法

Cmi　　　Cmi(ma7)　　Cmi7　　Cmi6　　A♭ma7　　G7　　Cmi

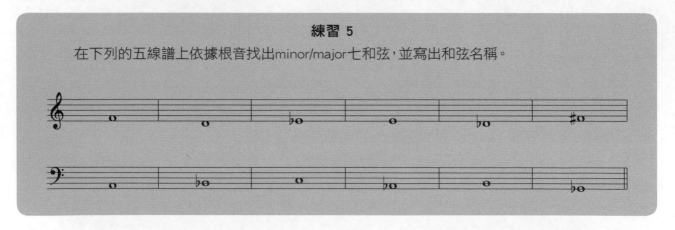

練習 5

在下列的五線譜上依據根音找出minor/major七和弦，並寫出和弦名稱。

■ 小調的調性中心

導音的使用讓小調和聲中的變化變得更加容易，我們不必用分析和弦間關係這種比較困難的方法來找出調性中心。以大調來說，找出主音的基本守則就是先找到屬和弦，而同樣的方法在小調中一樣適用。我們會在後面談到，減七和弦可以作為VII級以外的和弦來使用，不過當做調性和弦的話，它本身帶有解決並向上推進的特徵同樣也可以幫助我們找到主音。

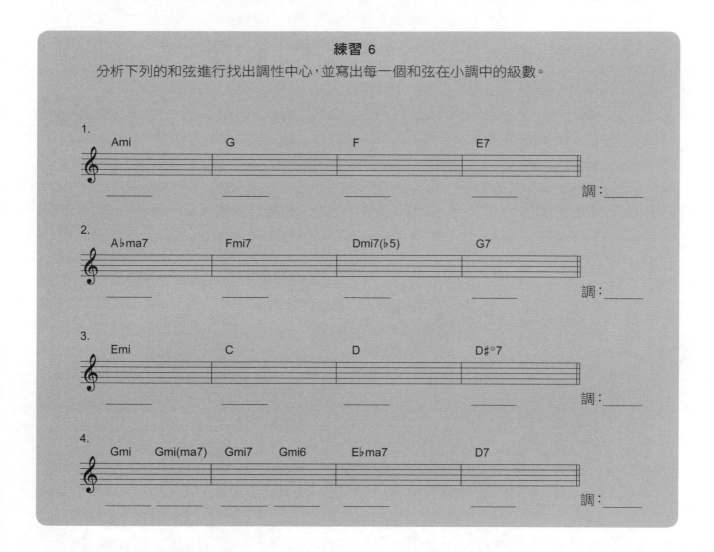

練習 6

分析下列的和弦進行找出調性中心,並寫出每一個和弦在小調中的級數。

1.
Ami G F E7

調:＿＿＿

2.
A♭ma7 Fmi7 Dmi7(♭5) G7

調:＿＿＿

3.
Emi C D D#°7

調:＿＿＿

4.
Gmi Gmi(ma7) Gmi7 Gmi6 E♭ma7 D7

調:＿＿＿

■ 結合大調和小調的調性中心

　　基於調性中心會臨時轉移,大調和小調同時出現在一首曲子中是很常見的情況。V7-I這樣的和弦進行仍是找出該調最好的指標,儘管這可能只是暫時的方法。許多時候,我們在譜上看到的和弦不會只拿來當作某一個級數,在這種情況下,我們要用耳朵來判斷出這可能是什麼調。舉例來說,小七減五和弦(minor7(♭5))在大調中是VII級,在小調中則是II級。光用看的可能會讓你感到困擾,不過用耳朵的話幾乎就能辨識出這些和弦所屬的調性了。

　　想要運用這類和弦進行的分析,你必須要仰賴你的聽力,因為分析的第一步就是要學著了解並運用這些音符。當一個樂手累積了越多彈奏各種音樂風格的經驗,和弦分析就越能發揮出實際的功用。透過聽力的訓練,你可以學會聽見你在樂譜上看到的任何音符,在你培養出這些能力之前,你需要不斷的彈奏這些練習來確認你的眼睛所看到的。

練習 7

下列的和弦進行混和了大調和小調。在每一個和弦下以羅馬數字寫出級數,並在和弦上方以括弧標示出調性中心。

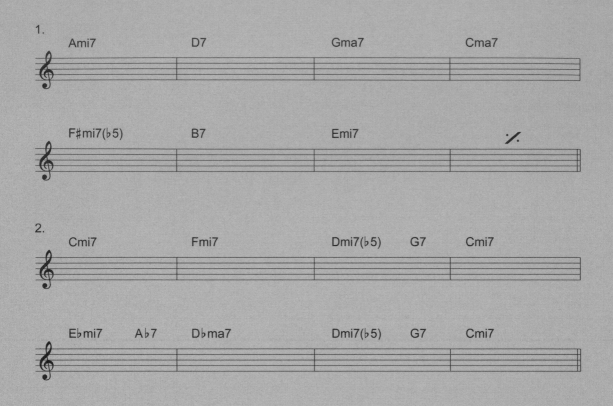

1.

Ami7　　　　　D7　　　　　Gma7　　　　　Cma7

F#mi7(♭5)　　　　B7　　　　　Emi7

2.

Cmi7　　　　　Fmi7　　　　　Dmi7(♭5)　G7　Cmi7

E♭mi7　　A♭7　　Dbma7　　　　　Dmi7(♭5)　G7　Cmi7

請找出下一個例子所包含的兩個調性中心(只用了三和弦)。V-I的和弦進行關係依然是找出調性中心的最好辦法,不過由於V級是大三和弦,我們需要觀察這些和弦根音之間的音程關係才能準確的找出主音。在這類的和弦進行中,用耳朵來找出主音通常會比用看的來得快。

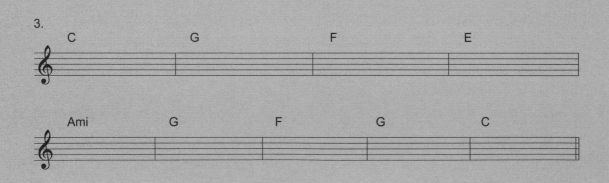

3.

C　　　　　G　　　　　F　　　　　E

Ami　　　　　G　　　　F　　　　G　　　　C

20 Variations in Minor Melody
小調旋律的變化

在上一章之中,我們看到了許多小調音階結構上的變化方式 - 升第七級音,而這些變化則反映在和弦性質與音階的關係上。在本章,我們會更深入探討這一點,並介紹其他小調音階中常見的旋律變化,以及一些相關的和聲變化。

■ 和聲小調音階

就像在前面章節討論過的,我們將自然小調音階做點改變,加入了導音,使它增加和弦進行的移動感。正是因為這些音階結構與和聲之間的關係,小調音階經過這樣的改變我們稱為**和聲小調音階**。和聲小調音階沒有自己的調號。我們把還原的第七級音當作是自然小調中升降記號的變化,不管在旋律中的任何一個地方出現,我們都用臨時記號來標示它。

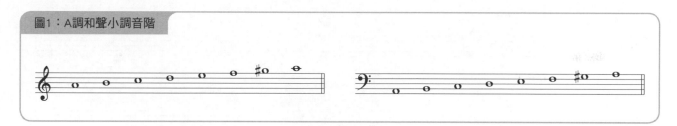

圖1:A調和聲小調音階

練習 1

在五線譜上找出下列和聲小調音階並加上正確的小調調號,畫出每一個音階,並用臨時記號表示還原七級音。

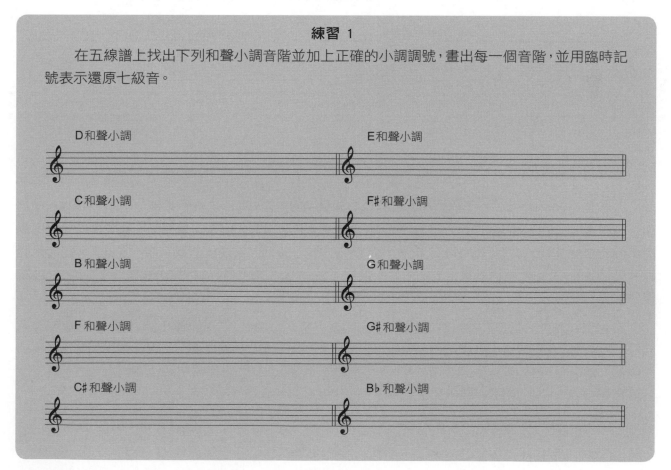

D和聲小調 　　　　　　　　　　　　　E和聲小調

C和聲小調 　　　　　　　　　　　　　F#和聲小調

B和聲小調 　　　　　　　　　　　　　G和聲小調

F和聲小調 　　　　　　　　　　　　　G#和聲小調

C#和聲小調 　　　　　　　　　　　　Bb和聲小調

我們來看看小調音階的調性和聲中，還原七級音的效果，會發現它製造出了一種將V級推進至Imi和弦的解決感。而自然小調音階和聲中的其他和弦絕大多數都沒有變化，除了偶而會出現的VII°7或Imi（ma7）和弦。會有這樣的結果是因為自然小調音階可以完全和除了V7以外所有的調性和弦搭配，所以自然小音階還是即興演奏中基礎的調性音階，而和聲小調音階的變化只會用在和弦為V7和弦時的旋律上。因此，我們將和聲小調音階視為渲染自然小調音階的暫時性工具，而不將它看作一個完全不同的音階。

下列被框起來的和弦進行，就是和聲小調音階在小調的和弦進行上即興的典型運用。注意A旋律小調音階只運用在E7和弦中；除此之外這些和弦都是A自然小調音階的調性和弦。

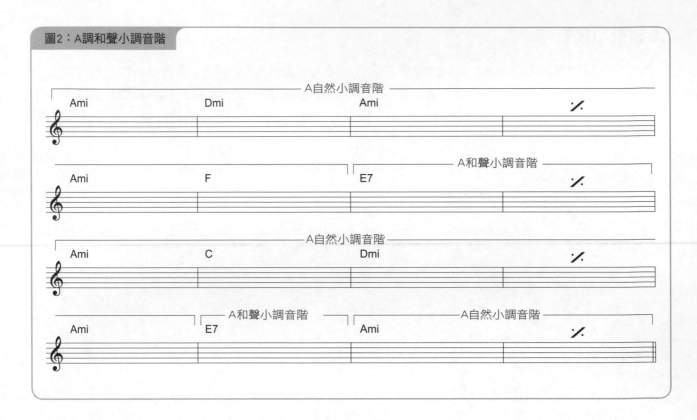

圖2：A調和聲小調音階

旋律小調音階

當和聲小調音階「修正」了我們在自然小調音階發現的缺陷時（即缺少了導音），它同時也導致了另一個問題─增加了這個音階中小六度音(♭6音)和大七度音(7音)之間的距離。還原第七級音使得這兩個音中間的距離變成1又1/2度。單純彈奏和聲小調音階的時候，以西洋音樂的觀點來看，這組音階聽起來其實有點怪異，而它的用途因此被限制在前述的情況下。為了因應這個情況，旋律小調音階應運而生，並在保留導音的情況下「修正」了和聲小調音階的問題。

我們將自然小調音階中的第六級音和第七級音升半音，藉此創造了**旋律小調音階**。經由升高了第六級音，我們縮短了和聲小調音階中原來的小六度音和大七度音之間的距離，使得旋律小調音階後半部結構的「旋律性」聽起來像大調音階一樣。如同和聲小調音階，我們將旋律小調音階視為自然小調音階的變化型，並在自然小調的調號中加上臨時記號來表示升六級音和升七級音。

圖3：A旋律小調音階

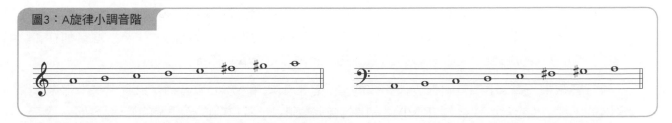

練習 2

在五線譜上找出下列旋律小調音階並加上正確的小調調號，畫出每一個音階，並用臨時記號表示還原的六級音和還原的七級音。

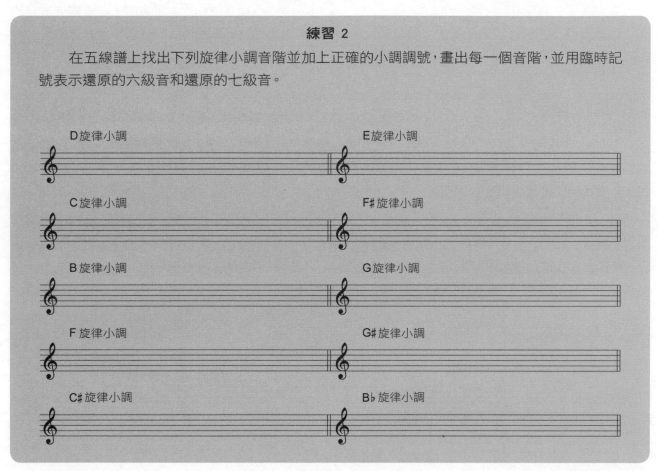

D旋律小調

E旋律小調

C旋律小調

F#旋律小調

B旋律小調

G旋律小調

F旋律小調

G#旋律小調

C#旋律小調

B♭旋律小調

以傳統的音樂理論來說，旋律小調音階根據旋律的上行或下行在結構上會有所不同。因為在上行的旋律中，這些被升高的音會創造出一種導向高八度的主音的拉力，同時自然小調音階的六級音和七級音在下行的旋律中反而會將拉力引導至第五級音　　另一個重要的旋律音。因此，傳統的旋律小調音階有加上了升音的上行結構，以及和自然小調音階相同的下行結構。

圖4：傳統的旋律小調音階

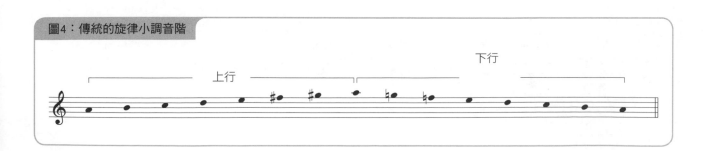

不過在現代的用法上，旋律小調音階在上行和下行的結構是相同的，有時候我們稱它為「爵士旋律小音階」。這個音階主要用在爵士類音樂風格的即興演奏之中，並不斷的以不同方式將這些音加在和弦上，這些用法和傳統的用途已經相去甚遠。這類的運用將會在之後的章節提及。

在流行音樂中，旋律小調音階很少被完整的當成音階來使用。升七級音通常只會被拿來當作和聲小調音階的一部分（或者單純視為自然小調音階的暫時變化型，就像前面解釋過的）。而還原六級音，它的確縮短了小六度和大七度之間的距離，不過卻破壞了自然小調音階中的其他和弦，而這些被破壞的和弦正是組成小調流行歌曲和聲的主要結構。還原六級音在我們接下來要介紹的音階中比較常聽見 —— Dorian調式。

Dorian 調式

我們在調式這一章中已經討論過Dorian調式的結構了。不過在小調音階的範疇之中，Dorian調式經常被當作主要的調性音階，本身的調性和弦中當作音階的調性中心，而在某些音樂類型如搖滾樂中，Dorian調式就像自然小調一樣常見。

Dorian調式有兩種組成方式。第一種方式，我們可以用衍生出Dorian調式的大調音階的調號來發展Dorian調式。第二種方式，將自然小調音階的第六級音升半音來創造出建立在同一個主音上的Dorian調式。第一種方式可以讓我們了解調式的調性級數關係，不過第二種方法對於聽出Dorian調式和其他小調音階間的不同是比較有幫助的，而我們在這裡使用第二種方式。

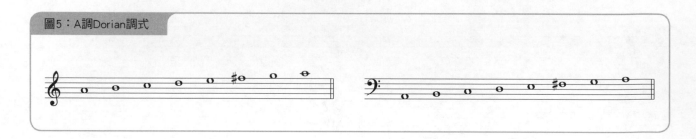

圖5：A調Dorian調式

在和聲小調音階中，將第七級音升半音會把V級和弦從小三和弦變成大三和弦。在Dorian調式音階中，將自然小調音階中的第六級音升半音也同樣的讓IV級和弦從小三和弦變成大三和弦。Dorian調式音階的和聲也有許多地方和自然小調音階的和聲不同。其中最重要的差異就是Dorian中的II級和弦性質是小三和弦而非減和弦，這會使它聽起來沒有那麼不和諧，也因此在大三和弦和小三和弦為主的和弦進行中，Dorian調式音階會更加的好用。

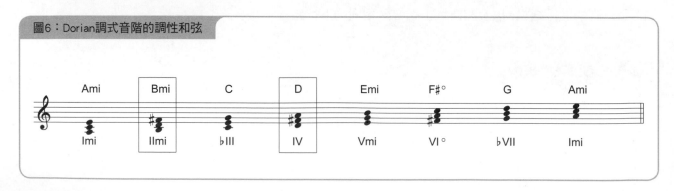

圖6：Dorian調式音階的調性和弦

將七度音加到這個調性和弦中會讓IV級和弦變成屬七和弦,而IImi和弦變成小七和弦。

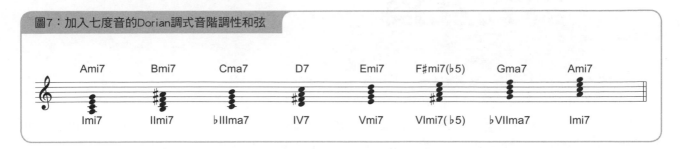

圖7:加入七度音的Dorian調式音階調性和弦

在自然小調音階和其他小調音階中的這些和聲變化,會讓我們在光用看的來找出調性中心時變得比較困難。比如說,屬七和弦不會永遠是V級和弦,而V級和弦也不一定總是屬七和弦。由此可知,彈奏或唱出和弦進行的根音,以及辨認出解決音的能力是非常重要的。尤其是在調式的和弦進行中,和弦的聲音所帶你聽到的調性中心可能和你在樂譜上看到的完全不同。

練習 3

找出下列和弦進行的調性中心,並在五線譜下方寫出每一個和弦的級數。

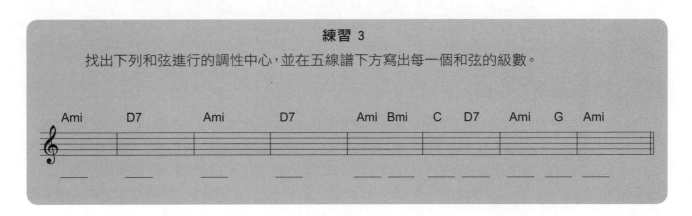

記住,如果你將小調音階的每一個變化型想成完全獨立的聲音的話,會造成你非常大的困惑。儘管這些差異性讓它們有著不同的特徵,但這些音階事實上還是非常相似的。將這些音階一一排出,並和自然小調音階做比較,儘管它們的差異性很明顯,你還是可以清楚的發現這些音階的共同點。

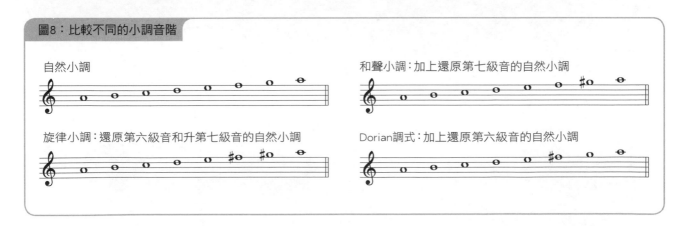

圖8:比較不同的小調音階

上面每一個音階的前五個音都是一樣的,只有在第六級音和第七級音出現變化。當你要在樂器上彈奏出這些音階時,你可以先記住自然小調音階,再稍加變化便能轉換出其他的音階,像這樣將音階互相比對會非常有用。實際上,第六級音和第七級音的變化通常會根據當時和聲的不同而有不同的組合方式,所以不管是用聽的或看的,你要將這些都當作是在一個單一的小調上,藉此找出它們實際的功能。

21 Modal Interchange
調式互換

大調和小調的調性和弦系統擔任流行音樂中的主要角色已經很久了,不過在很多情況下,有些和弦進行怎樣都不會符合任何一個調的規則。通常一段和弦進行會明顯地圍繞大調或小調的主和弦而成,不過通常也會用到一些不屬於該主和弦主音音階的和弦。這一類不符合調性的和聲我們稱做**變化和聲**,也就是說這類和弦內包含的音不屬於該調的音階。變化和聲不一定是不和諧的。事實上有些非常熱門的音樂類型例如藍調樂或搖滾樂,它們都是根據變化和聲而來的。

有一個有趣的現象值得我們注意,那就是有些和弦進行我們可以很容易的聽出來並彈出來,但是卻需要很大量的理論來解釋。這是因為調性和弦系統是在非西洋音樂的影響之前發展出來的,例如藍調樂,將許多超出古典和聲規則的音帶進了現代音樂之中。經過了一番發展這些規則的努力之後,不同的理論紛紛孕育出來,用以解說變化和聲的級數規則,以及如何快速的理解、辨認這些和弦與命名方式。在下面的幾章中,我們將會探討許多對現今流行音樂和聲的重要理論。

■ 平行大調與平行小調

我們在前面已經討論過,關係大調和關係小調使用同樣的調號,不過主音不同,如C大調和A小調,或E大調和C#小調。另一個大調和小調音階的重要關係就是**平行調的關係**。平行調的關係很明顯,大調和小調分享同樣的主音不過卻有不同的調號,如C大調和C小調,或A大調和A小調。儘管每一個平行大小調彼此聽起來完全不同,但因為它們圍繞著相同的主音所建立,因此這種強烈的關係依然可以將它們連結起來。

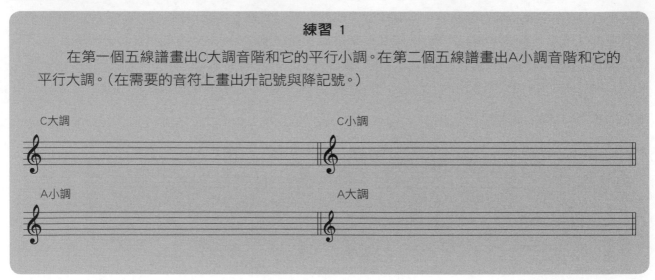

練習 1

在第一個五線譜畫出C大調音階和它的平行小調。在第二個五線譜畫出A小調音階和它的平行大調。(在需要的音符上畫出升記號與降記號。)

C大調　　　　　　　　　　　　　　　　C小調

A小調　　　　　　　　　　　　　　　　A大調

■ 調式互換

在傳統的西洋歐洲音樂裡,大調和小調是兩個最基本的調性。在古典理論中這兩個調性,包括調性的音階以及由音階推得的和弦,都是調式的一部分,換言之,有「大調調式(major mode)」與「小調調式(minor mode)」的出現。

截至目前為止，我們已經學會運用大調和小調，並將之視為完全獨立的系統，各自根據本身的調性中心為基礎而建立。有很多的和弦進行可以被分析歸類成不同的調式，但是一樣有許多和弦進行不能以這種方式歸類。例如，我們不能分析下圖中的和弦進行是屬於大調或小調。

圖1：混和調式和弦進行

這個和弦進行看起來很像是以C和弦為中心，因為開始和結束都是這個和弦。然而，B♭和弦和E♭和弦很明顯的不屬於C大調的調性和聲，C和弦也不屬於這兩個和弦所屬音階的和聲。如果我們演奏出這一段和弦進行，無疑的它聽起來會很自然，而且絲毫不會讓人感到不和諧或聽起來怪怪的。那麼，當它們很明顯的不符合C大調調性和弦系統的時候，我們是如何讓這些看起來沒有關係的和弦「屬於」C大調呢？答案在於我們稱為「**調式互換**」這個觀念中。這個觀念將和弦進行解釋為一個混合或交換的產物，建立在平行大小調調式的音階和聲之上。

練習 2

畫出C大調音階的調性三和弦，並寫出每個和弦的名稱。

畫出C小調音階的調性三和弦，並寫出每個和弦的名稱。

值得注意的是，E♭和B♭這兩個和弦我們將它們解釋成C大調音階系統中的一部分，實際上卻是屬於C小調系統的。調式互換的基本概念在於調式本身與單一主音之間的關係所形成的力量，可以讓音階和聲以這樣的方式交換。因為C大三和弦是主和弦，而E♭和B♭這兩個和弦可以視為是從C小調音階中「借」來的，藉此為原本的調性增添色彩而不必改變調性中心。假如我們要分析圖1的和弦進行的話，每一個和弦的級數如下：

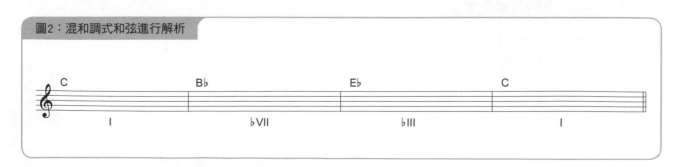

圖2：混和調式和弦進行解析

C大調是這段和弦進行「原本」的調式，因此其他的和弦以變化型來表示。以這樣的方法來比較大調和小調音階和聲的話，我們會得到所有調性的音階級數以數字排序如下圖：

圖3：「借用」的平行小調和弦解析

音階級數	I	IImi	IIImi	IV	V	VImi	VII°
大調	C	Dmi	Emi	F	G	Ami	B°
平行小調	Cmi	D°	E♭	Fmi	Gmi	A♭	B♭
調式互換分析	Imi	II°	♭III	IVmi	Vmi	♭VI	♭VII

練習 3

分析下列的和弦進行，找出哪些和弦屬於A大調，哪些屬於平行小調。在五線譜下面寫上和弦級數。

在絕大多數的情況下，調式互換出現在主和弦是大和弦，而借用的和弦來自平行小調之中。不過有時候調式互換也可以用別的方式來運作：當主和弦是小和弦，而借用的和弦來自平行大調。

練習 4

分析下列的和弦進行並寫上級數，辨識出哪些和弦屬於C小調，哪些屬於平行大調。

為了將從大調音階借來的和弦編號，我們將之視為原本小調音階和聲的變化型。

圖4：「借用」的平行大調和弦的解析

音階級數	Imi	II°	♭III	IVmi	Vmi	♭VI	♭VII
小調	Cmi	D°	E♭	Fmi	Gmi	A♭	B♭
平行大調	C	Dmi	Emi	F	G	Ami	B°
調式互換分析	I	IImi	♮IIImi	IV	V	♮VImi	♮VII

注意一下IImi與IV這兩個從平行大調借用的和弦，和我們之前在Dorian調式的音階和聲中看到的和弦相同。同時V與升VII 和弦在前面也出現過，它們是與和聲小調音階產生關聯的和弦。這表示我們通常不只有一種方式來闡述和聲的關係，因此在各種情況下找出最好的方法是很重要的。對一個作曲者來說，調式互換是一個很有用的工具，因為它提供了一個在熟悉的和聲系統下找出新聲音的方法。對於即興演奏者來說，和弦與特定音階的關聯性能讓我們快速的找到一組好聽的音符，而免去了反覆摸索的試驗過程。每一種用途都能獨自運用而不會互相矛盾。一些我們所熟知的音樂家致力於辯論哪一種系統能解釋最多的理論，但是在面對這些各種不同的和弦進行分析時，卻有了更深一層的理解，同時也讓每一個音樂家能綜合各家的理論創造出對自己來說最好的方法。

練習 5

下列四個和弦進行都有用到調式互換。首先確立主和弦是大和弦還是小和弦。然後分析每一個和弦的級數，寫在五線譜下面。

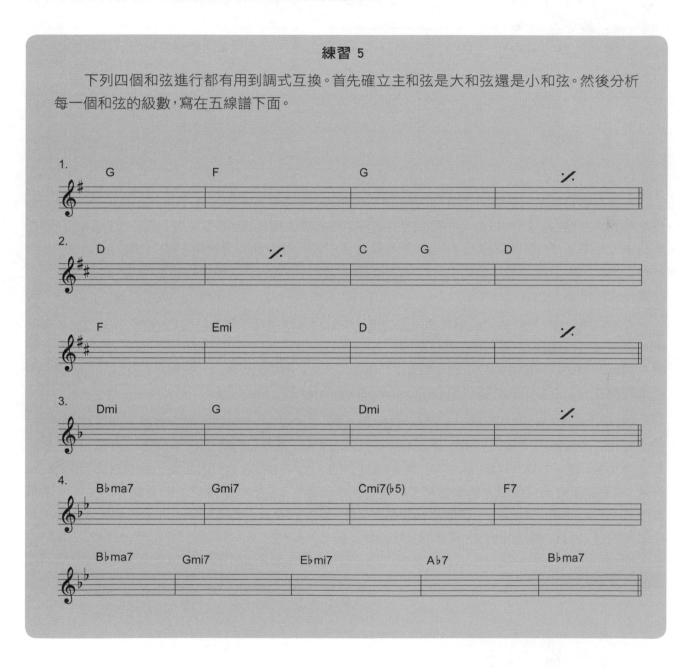

22 Secondary Dominants
次屬和弦

用 調式互換的觀念來解釋非調性和弦之間的關係已經有很長一段時間了。然而本章將專注於另一種這類同樣屬於非調性和弦卻不能用調式互換來解釋的和弦。

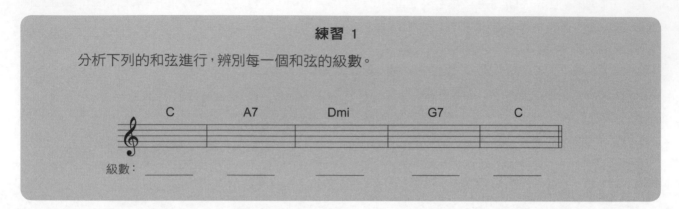

練習 1

分析下列的和弦進行，辨別每一個和弦的級數。

C　　　A7　　　Dmi　　　G7　　　C

級數： ＿＿＿　　＿＿＿　　＿＿＿　　＿＿＿　　＿＿＿

在上面的和弦進行分析過程中，你會發現這個和弦進行裡包含了兩個調，因為有兩個不同的屬七和弦在裡面；以調性和弦來說，屬七和弦是找到調性中心的最佳指標，因為在大調中它總是V級和弦，而在小調中也幾乎都是。根據這個關係，在這段和弦進行中我們用G7和弦來判斷它是C大調，而A7和弦告訴我們它是D小調。然而Dmi和弦卻也是C調的IImi和弦。A7和弦真的代表調中心的變換嗎？還是又是另一種變化型的用法？

就跟往常一樣，用聽的就能解開這段和弦進行中你用眼睛所看不到的秘密。用聽的話我們就能很明顯的發現這整段和弦進行的調性中心是C，A7和弦則視為調性和弦VImi的變化型，而Dmi和弦實際上聽起來卻像IImi和弦。A和弦的性質變化增加了一種D小調快要出現的預期感，不過卻不表示不同的調性中心真的存在。A7和弦就是**次屬和弦（Secdonary Dominate）**的一個例子。

雖然次屬和弦看起來很像打破了屬七和弦是V級和弦的規則，不過這個規則實際上還是存在的。一個次屬和弦的級數仍然是V級和弦，不過它卻不是I級的V級。在上面的例子中，A7是IImi的V7。像這樣的看法還是將C當成主音，G7是C調中「主要的」屬七和弦，而A7的級數則可以戲劇化的帶出接下來的Dmi和弦，這個效果會比只用原本的調性和弦VImi（Ami）還要好。我們將這個A7的級數寫成「V7/II」**（以英文唸成「five seven of two」，意即二級和弦的V7）**，這樣的表示方式讓A7和弦在這段和弦進行中的角色更加清楚。因此，經過分析後，這段和弦進行如下圖：

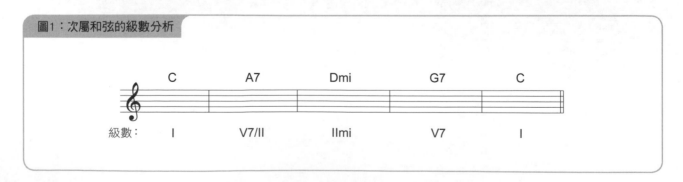

圖1：次屬和弦的級數分析

C　　　A7　　　Dmi　　　G7　　　C

級數：　I　　　V7/II　　　IImi　　　V7　　　I

筆記：我們在這段和弦進行中將A7視為V7/II，這就是和弦分析的目的。然而，因為根音A是C大調音階的第六級音，A7對耳朵來說聽起來會很直接的被當成VI7；也就是說，在我們平常所用的音樂語言來說，A7的級數在下一個和弦出現之後才會變得清楚，而它次屬和弦的角色也才會成立，會把這個和弦視為VI7是很常見的，就像是在「從I級和弦到VI屬和弦，再到II-V-I的和弦進行。」這是一種比較快的表現方法，也能讓我們知道要彈的和弦是哪些，比說「從I級到IImi的V7和弦」還要方便。就算VI7是最便捷的表示方式，要了解和弦的關係你還是需要考慮到和弦級數原本的意義，就像V7/II這樣的分析。了解和弦的用法和分析時的不同，在適當的場合使用最好的方法。

■ 次屬和弦的類型

次屬和弦會出現在大調和小調中。整體規則如下：

·每一個調性和弦都可以在前面加上次屬和弦，除了大調中的VII°和小調中的II°和弦。

VII°和II°這兩個除外的和弦因為本身建立在減和弦之上，它們因為過於不和諧而不能用來當成有解決功能的和弦，就算是暫時性的也不適合。因為我們把次屬和弦用來強化對下一個和弦出現的預期感，所以解決和弦本身必須具備明顯的性質，否則整個和弦進行的流動便會被破壞。

可以使用次屬和弦的情況雖然有限，不過在實際使用下，你可以更加輕鬆的將它們辨認出來。

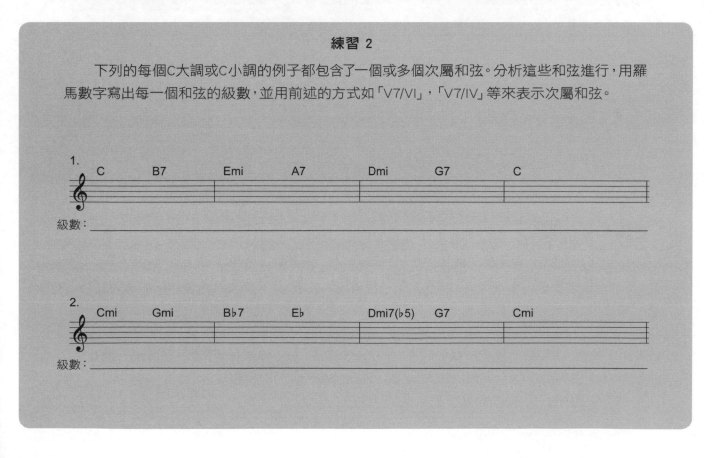

練習 2

下列的每個C大調或C小調的例子都包含了一個或多個次屬和弦。分析這些和弦進行，用羅馬數字寫出每一個和弦的級數，並用前述的方式如「V7/VI」，「V7/IV」等來表示次屬和弦。

1. C　　B7　　Emi　　A7　　Dmi　　G7　　C

級數：＿＿＿＿＿＿＿＿＿＿＿＿＿＿＿＿＿＿＿＿

2. Cmi　　Gmi　　B♭7　　E♭　　Dmi7(♭5)　　G7　　Cmi

級數：＿＿＿＿＿＿＿＿＿＿＿＿＿＿＿＿＿＿＿＿

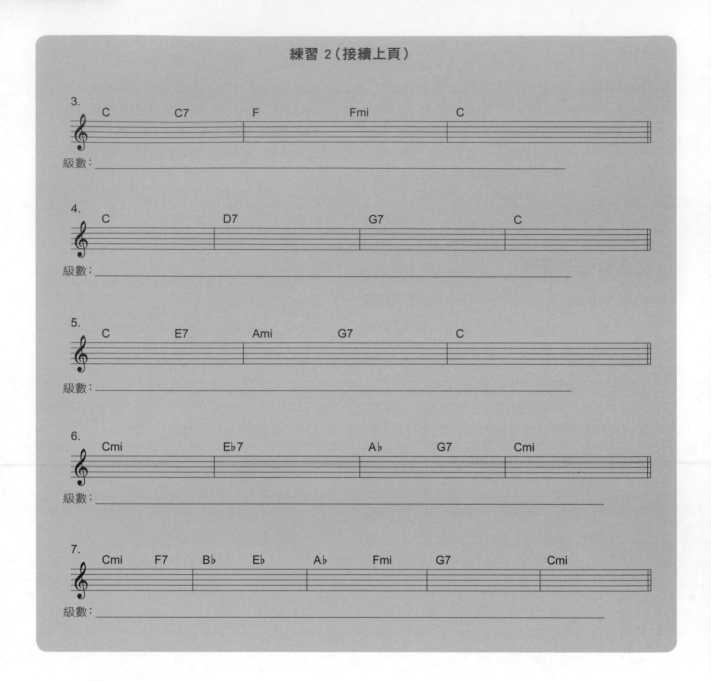

練習 2（接續上頁）

3.　C　C7　F　Fmi　C
級數：＿＿＿＿＿＿＿＿＿＿＿＿＿＿＿＿＿＿＿＿＿＿＿＿＿＿＿＿＿＿＿＿＿

4.　C　D7　G7　C
級數：＿＿＿＿＿＿＿＿＿＿＿＿＿＿＿＿＿＿＿＿＿＿＿＿＿＿＿＿＿＿＿＿＿

5.　C　E7　Ami　G7　C
級數：＿＿＿＿＿＿＿＿＿＿＿＿＿＿＿＿＿＿＿＿＿＿＿＿＿＿＿＿＿＿＿＿＿

6.　Cmi　Eb7　Ab　G7　Cmi
級數：＿＿＿＿＿＿＿＿＿＿＿＿＿＿＿＿＿＿＿＿＿＿＿＿＿＿＿＿＿＿＿＿＿

7.　Cmi　F7　Bb　Eb　Ab　Fmi　G7　Cmi
級數：＿＿＿＿＿＿＿＿＿＿＿＿＿＿＿＿＿＿＿＿＿＿＿＿＿＿＿＿＿＿＿＿＿

次屬和弦的變化

　　次屬和弦的功能便是為某一個和弦製造「即將出現」的感覺。不過，作曲者通常用它創造出一種期待後，反而會欺騙聽眾讓他們落空，藉此製造一種驚喜的感覺。為了區別有這種功能的屬七和弦與普通的屬七和弦，我們要分辨這兩種屬七和弦的不同。第一種，會得到解決的屬七和弦（如V7進行到I，V7/II進行到IImi等等。），我們稱做**一般功能屬和弦**（Functioning dominant chord）。就像名稱表示的，它們扮演著原本的角色，製造一種待解決的效果，並在之後達成。第二種類型，不會得到解決的屬七和弦，稱為**非一般功能屬和弦** （None functioning dominant chord）。這類屬和弦創造出一種需解決的期待，卻又不完成整個過程，比如V7/VI進行到IV，諸如此類。

　　不過這些屬和弦本身的目的都是相同的，那就是創造出一種期待感，因此我們用同樣的方式來分析它們，不管它是一般功能或非一般功能屬和弦。

練習 3

分析前面四組C大調的和弦進行。這四組和弦進行包括了調式互換以及一般功能和非一般功能屬和弦。並分析最後兩個A大調的和弦進行。

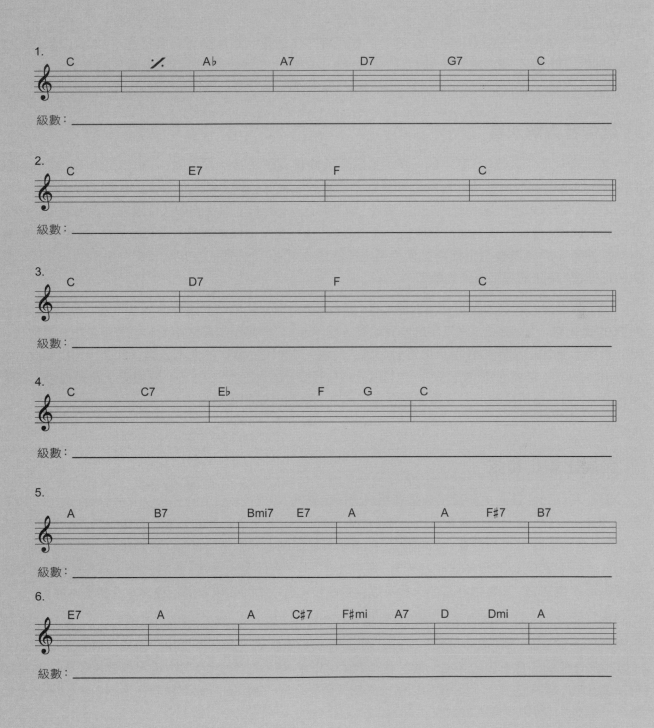

23 Altered Chords 變化和弦

我們在前面討論過變化和聲的功能，它讓我能以兩種方式將一般熟悉的和弦以不常見的方式運用，藉此來擴展和弦進行中聲音的可能性，這兩種方法便是調式互換與次屬和弦。在本章中我們將會討論和弦如何以另一種方式變化，讓我們在調性和弦與變化和聲的進行中找到新聲音的方法。

延伸音與解決音

傳統和聲上的進行中，基本的一種力量便是**延伸音**到**解決音**的推進關係，也就是由不和諧到和諧的推進。這種情況最常在不和諧的屬和弦推至和諧的大調或小調主和弦中看到；不管這種推進是從該調的V7到I，或者是由次屬和弦到它的（暫時）解決和弦。一個未被解決的和弦會讓聽眾產生一種不舒服或緊張的感覺，這樣的張力通常需要被消除或是解決掉，一段音樂才算得上是完整的結束。當然經驗豐富的作曲者和即興演奏者也知道如何使用這些情緒效果，只不過他們在現代音樂中謹慎的加入了不解決的延伸音，藉此來測試老練的聽眾。

為了讓最後的解決效果更加富有戲劇性，還有另外一種方法來增加這種音樂上的張力，那就是**屬七和弦的變化音**，也就是說，將其中的音升或降一個半音。我們將原本和弦中的調性音用變化音來取代，藉此創造出更加不和諧的音程來推進到和諧的解決。其他和弦類型如大和弦與小和弦也可以變化（如mi(ma7)，ma7(♯11)，即使是增三和弦，也可以視為升五度音的大三和弦），不過這類變化還是最常用在屬和弦之上，因為像這樣的張力效果應用在這類和弦上最能清楚的表達出來。

發展出變化和弦

屬七和弦的性質最主要是根據這些組成音所定義的：根音、大三度的三音以及小七度的七音。如果這些音有所改變，屬七和弦就會呈現一種不同的面貌。（雖然完全五度的五音也是這個和弦結構的一部分，不過卻不影響本身的性質，換句話說，如果將五音從屬七和弦拿掉的話，我們還是可以判斷它的性質。）這表示我們可以改變的音包括五音，還有九音、十一音以及十三音，我們在前面稱為延伸音，而在這裡也稱作**色彩音**，因為這些音的改變可以為這個和弦增添不同的色彩而不改變本身的基本性質。

變化和弦的和弦符號表示方法是先寫出和弦的性質（如大、小或最常出現的屬和弦），接著將改變的音寫在括號裡面，例如C7(♭9)。升（增）五度則是例外，我們在七度音前面用一個加號來表示，如D+7。（增和弦在和弦的音名後面加上一個加號來表示，如D+；雖然它不是七和弦，但是我們還是將它的級數視為變化的V級和弦。）一個和弦可以有一個或多個變化音，這樣的情況下我們在括號內將兩個變化音疊在一起表示，將數字最大的放在上面，如G7()。

在五線譜上，我們找出了變化和弦後，還要加上和弦符號，包括和弦基本結構中的所有音符，當然還要表示出變化音。我們將和弦聲部的所有組成音按順序由最低至最高寫出。請記住，和弦符號中的升降記號不表示我們一定要在五線譜上用到，降記號只是表示「降半音的音」，而升記號表示「升半音的音」，這兩者有可能會在某些特定的調裡用到還原記號。

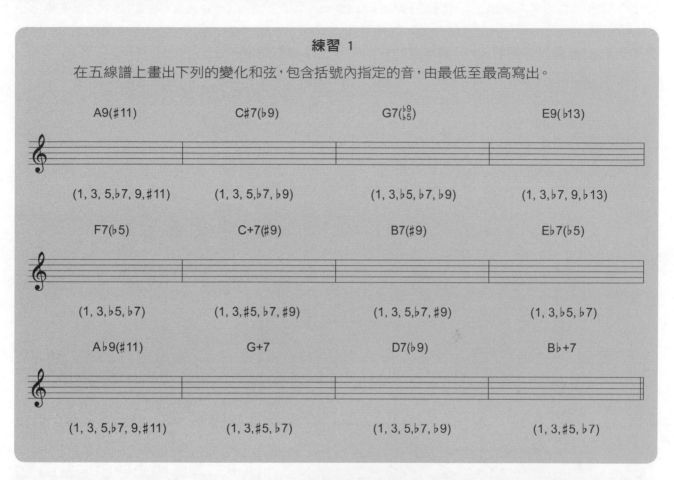

練習 1

在五線譜上畫出下列的變化和弦，包含括號內指定的音，由最低至最高寫出。

A9(♯11)	C♯7(♭9)	G7(♭9/♭5)	E9(♭13)
(1, 3, 5, ♭7, 9, ♯11)	(1, 3, 5, ♭7, ♭9)	(1, 3, ♭5, ♭7, ♭9)	(1, 3, ♭7, 9, ♭13)
F7(♭5)	C+7(♯9)	B7(♯9)	E♭7(♭5)
(1, 3, ♭5, ♭7)	(1, 3, ♯5, ♭7, ♯9)	(1, 3, 5, ♭7, ♯9)	(1, 3, ♭5, ♭7)
A♭9(♯11)	G+7	D7(♭9)	B♭+7
(1, 3, 5, ♭7, 9, ♯11)	(1, 3, ♯5, ♭7)	(1, 3, 5, ♭7, ♭9)	(1, 3, ♯5, ♭7)

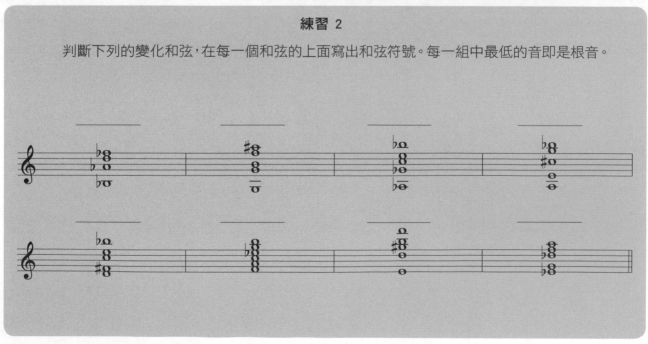

練習 2

判斷下列的變化和弦，在每一個和弦的上面寫出和弦符號。每一組中最低的音即是根音。

■ 半音進行的 Voice Leading

　　如同在第十五章討論過的，當數個和弦構成和弦進行的時候，以最流暢的方式將和弦中的音連結到下一個和弦內音的方法稱為Voice leading（即**主導聲部**，本書以英文名表示）。在變化和弦的情況中，變化音很自然的被用來創造出**半音線的**Voice leading，也就是說，以半音將屬和弦的音（特別是變化音）連結到解決和弦的和弦內音。變化音可以藉著向上或向下移動來獲得解決，以一般的規則來說，**升半音的音向上推進以得到解決**，而**降半音的音向下推進以得到解決**。

　　下面這個練習中的和弦進行說明了在屬和弦中使用變化音來製造Voicing leading的一般情況。

練習 3

下面每一個練習中，寫出五線譜上每一個和弦的和弦名稱。每一個小節都會用到臨時記號。

升五音（+）：屬和弦的升五音向上推進一個半音到解決和弦的大三度音。

降五音（♭5）：屬和弦的降五音向下推進一個半音到解決和弦的根音。

升九音（♯9）：屬和弦的升九音向上推進一個半音到解決和弦的大七度音。

降九音（♭9）：屬和弦的降九音向下推進一個半音到解決和弦的完全五度音。

練習 3（接續上頁）

升十一音（♯11）：屬和弦的升十一音向上推進一個半音到解決和弦的大九度音。

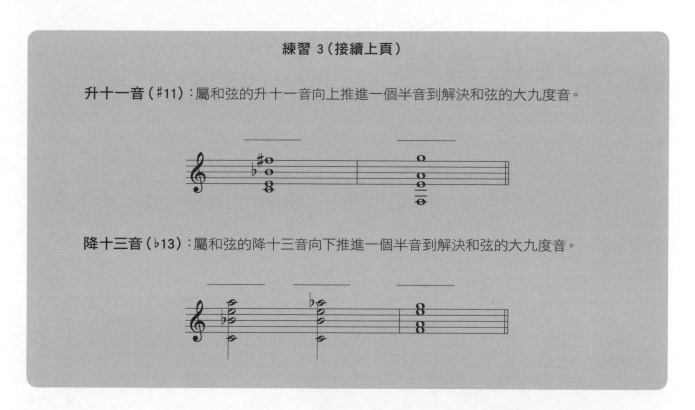

降十三音（♭13）：屬和弦的降十三音向下推進一個半音到解決和弦的大九度音。

　　如果一個和弦中用了一個以上的變化音，根據單一變化音的規則來決定每個變化音要向上或向下推進。比如說，下列的和弦進行中，升五音向上推進獲得解決，而降九音則向下推進獲得解決。

圖1：多數變化音的Voice leading

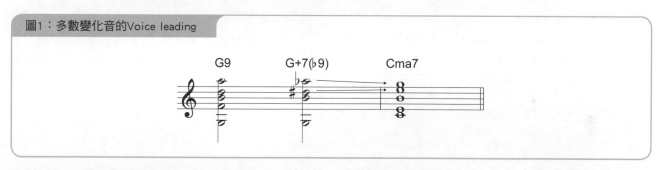

練習 4

在五線譜上畫出下列和弦正確的Voice leading

24 Altered Scales
變化音階

我們已經了解了大調音階,小調音階以及它們的調性和聲彼此之間是無法分離的;每一個音階都有其相關連的和弦,而每一個和弦也有相對應的音階。同樣的觀念也適用於非調性和弦與音階之中。在本章中,我們要來看看那些能與任何型態的變化和弦匹配,並由和弦內音為出發點的音階是如何被創造出來的。這些與變化和弦產生關聯性的音階稱之為**變化音階**,有數種變化音階是我們常用的。

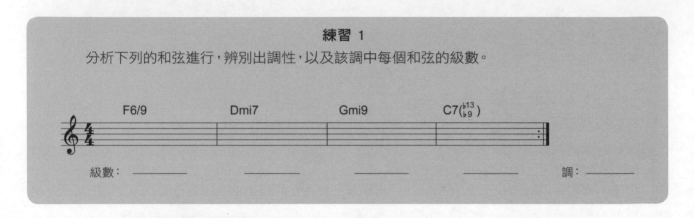

哪一種(或哪幾種)音階能用在這段和弦進行中來成為旋律的來源?雖然就每一個和弦在音階中的位置和基本性質而言,都是屬於調性和弦,不過包含了變化音的V級和弦,很明顯的已經不屬於原調性中心的調性音階了。哪一種音階才能「正確的」用在這個和弦上?作曲家和即興演奏者經常會遭遇這樣的問題,而我們需要一種前後連貫而可以清楚了解的方法來解決這類問題。

基本的方法如下:

 1.在五線譜上畫出變化和弦
 2.將和弦打散,讓每個音在一個八度內水平地畫出來
 3.將空白處填上

大多數的變化和弦都是屬和弦,不論它是一般功能屬和弦或者非一般功能屬和弦。(請參閱次屬和弦那一章,你可以看到這類名詞的討論。)下面有一些我們最常用來和變化屬和弦配合的音階。

■ 功能性變化屬和弦

這是加入了任何一種變化音或變化型態的一般功能屬七和弦(或者延伸屬和弦)的總稱。可能的變化音有:

 ♭9 ♯9 ♭5 or ♯11 ♯5 or♭13

在同音異名的變化音的情況下,比如說 ♭5或♯11,要選擇用哪一種名稱要根據解決的方向來決定。如果變化音要向上推進才能獲得解決,那我們就要用有升記號的名稱,比如♯11或者♯5。如果向下推進獲得解決,那我們就用有降記號的音如 ♭5或♭13。

　　這些變化音不會全部都出現在單一一個和弦之中，不過卻有可能構成一個帶有所有這些變化音的音階。像這樣「大小通吃」的音階便可以用在任何一個一般功能變化屬和弦上，也就是任何一個需要推進至主和弦來解決的變化V7和絃（包括次屬和弦）。

　　用前述的方法來創造變化音階，第一步就是在五線譜上畫出一個屬和弦及其每一個可能的變化音（包括所有在和聲上等量的音）。

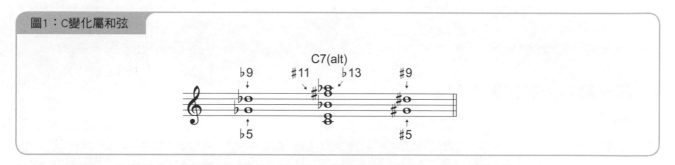

圖1：C變化屬和弦

　　現在來將和弦打散，並在五線譜上水平地畫出一個八度內的和弦內音，在五線譜下面寫出每一個音的和聲級數，包括同音異名的音。

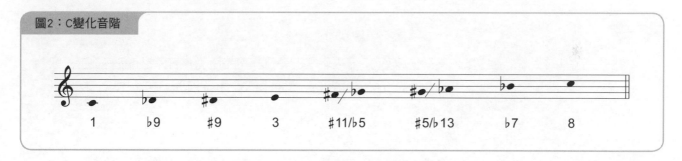

圖2：C變化音階

　　這個音階我們通常稱作**變化音階**（altered scale），它包含了和弦中所有可能的音，因此沒有需要被填補的「空位」。儘管它和自然音階一樣只包含了七個不同的音，但是在五線譜上來看這個音階的結構還是很奇怪，因為它包含了 ♭9和 ♯9這兩個使用相同音名的音，以及同音異名的音。然而，當我們在任一樂器上彈奏這個音階時，我們只會清楚的聽見七個明確的音。如同前面提到的，哪一個同音異名的名稱才是正確的，要看這個音被用在哪裡，根據前後關係來決定。

練習 2

在五線譜上畫出下列的變化音階。

F altered

A altered

B♭ altered

D altered

E altered

E♭ altered

還有一些常用的其他音階可以應用在特定的一般功能屬和弦上。其中兩樣便是減音階和全音階，我們會在稍後的章節提到。其他的音階會用到和聲或旋律小調的音階。其實變化音階通常被視為旋律小調的第七級調式，即「B變化音階就是C旋律小調的第七級調式。」這樣的思考方式引出了在變化和弦上即興演奏的公式如「在一個變化屬和弦上，我們彈奏升一個半音的旋律小調音階。」這些公式可以幫助一個樂手藉著將注意力縮小到樂器上所熟悉的指型，更快的對那些不熟悉的聲音作出反應，不過他們卻無法像我們將變化音階的變化音與和弦結構所作出的比較一樣，清楚的解釋出旋律與和聲的關係。

■ 非一般功能變化屬七和弦

因為非一般功能屬和弦很明顯的不是用來解決到主和弦，大部分可用在這類和弦的變化音聽起來通常是不舒服、未獲得解決的，而當我們將變化音階用來建構旋律的時候也有同樣的效果。我們通常實際運用在非一般功能屬和弦中的變化音只有一個，那就是♯11音。要找出這個和弦最適用的音階，我們將使用前面提到的方法。

我們得到的音階通常稱為**Lydian Dominant**音階（**Lydian 屬音階**，或稱為**Lydian ♭7**，**Lydian flat seven**），因為它包含了升四級音（如同Lydian調式）以及降七級音（可以在屬七和弦中發現）。這個名稱足以讓我們了解音階的結構，因此我們不需要個別音程的公式。

Lydian屬音階通常也被視為旋律小調的第四級調式，也就是「G旋律小調的第四級調式就是C Lydian屬調式，」這個想法也提供了即興的公式，即「在C7(♯11)和弦上，我們可以彈奏G旋律小調音階。」同樣的，這個方法可以讓我們快速的在樂器上找出相對應的指型，卻不能確切的描述和弦中音符之間的關係，因此在真正了解和弦及音階的關聯性上，這種公式給我的幫助是很有限的。

Lydian屬音階的音通常也可以運用在**未變化**的非一般功能屬七和弦上，純粹只用來創造一些旋律上的變化。有經驗的樂手通常會比較輕鬆的看待這些和弦／音階中，每個音符相互間的關係規則，把它們視為一種可以運用的方針而不是絕對的原則，但是一對好的耳朵及對各種音樂風格清楚的概念是一定要的。

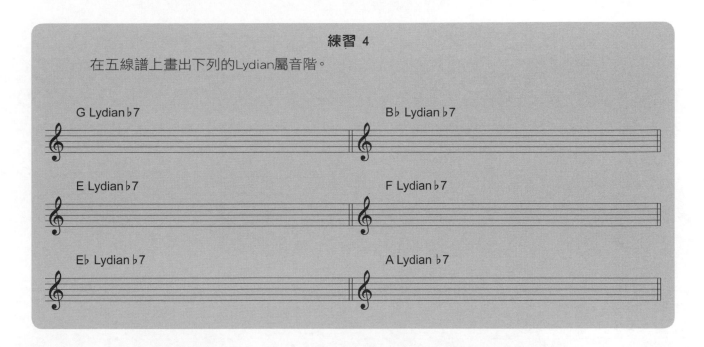

結論 – 變化和弦的音階

分析這些變化和弦，以及建構它們衍生的音階看起來似乎是非常複雜的過程，不過事實上前述的兩種音階可以用在大部分需要變化音階的情況中。對於這些音階應用的基本原則如下：

對**一般功能屬和弦**來說，使用**變化音階**。
對**非一般功能屬和弦**來說，使用**Lydian屬音階**。

在後面的章節中我們還會談到一些其他的變化音階，不過在變化屬和弦上的應用來說，前述的兩種音階足以涵蓋大多數的情況了。在我們常見的流行音樂和標準的爵士樂和聲中，除了本章提到的變化音階外，幾乎不會出現其他的變化音階。

當（非屬和弦）大或小和弦包含了變化音的時候，通常我們會用現有的音階（大調音階調式或變化小調音階）來和這些和弦配合。

練習 5
我們在本書中學過的哪些音階或調式可以和下列非屬和弦配合？

和弦	音階
ma7(♯11) or ma7(♭5)	_____
mi(ma7)	_____
mi7(♭5)	_____

練習 6

分析這段和弦進行。找出調性中心,並為每一個非調性和弦找出適用的音階,寫出音階名稱。

Gmi　　　　　　Gmi(ma7)　　　　　Gmi7　　　　　　Gmi6

級數:_____　　　　　_____　　　　　_____　　　　　_____

音階名稱:_____

E♭ma7　　　　　Cmi7　　　　　Ami7(♭5)　　　　　D7(♭9,♭13)

_____　　　　　_____　　　　　_____　　　　　_____

Gmi9　　　Cmi7　　F+7(♭9)　　　B♭ma7　　　Cmi7　　F+7(♯9)

_____　　　_____　　　　　　_____　　　_____

B♭ma7　　　　　A♭7(♯11)　　　　　Gmi7　　　　Ami7(♭5)　D+7(♭9)

_____　　　　　_____　　　　　_____　　　　_____

Diminished Seventh Chords
25 減七和弦

減七和弦在前面已經出現過了,在和聲小調音階中以級數來說是VII°7和弦。在本章中,我們將要來看看調性之外的減七和弦,並看看它獨特的結構在變化和聲中是如何扮演具有影響力的角色。

減七和弦的結構在前面已經討論過了,將一個減和弦加上一個根音的減七度音。

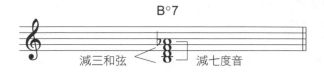

仔細再看一次減七和弦的結構,你應該有注意到,這個和弦的組成音全都是以各個音的小三度音堆疊而成的。這樣的結構產生了一種意想不到的結果:因為每一個音之間都是等距的,任何一個和弦內音都可以當作根音,因此一個減和弦可以有四個不同的名稱。

練習 1

找出下列四個減和弦,並比較每一個音。

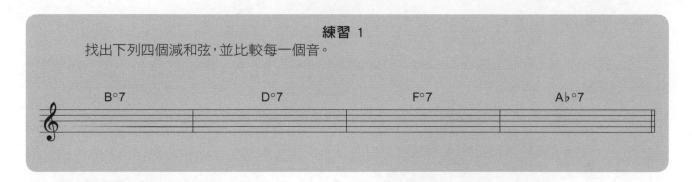

■ 減七和弦的功能

一個減七和弦有四種可能的根音,這表示相較於其他的和弦,減七和弦和它前後和弦的關係會變得更加複雜。在調性系統以外,減七和弦有兩種主要的功能。

功能 #1:當作屬七和弦的代用和弦

練習 2

寫出下列C大調的和弦名稱

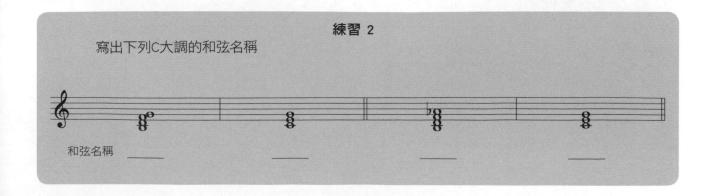

和弦名稱 _____ _____ _____ _____

這些範例顯示了兩種可以推進到I級和弦獲得解決的方法。在第一個例子中，第一轉位的V7（G7）和弦可以推進到I級和弦（C）獲得解決；在第二個例子中，本位和弦型態的VII 7（♭7）和弦一樣可以推進到I級和弦。可以看到這兩個和弦有相似的結構，它們以不同的方向達到相同的目的：V7和弦的根音向下五度獲得解決，而VII 7和弦的根音向上推進一個半音獲得解決。這表示在同一個調性中，減七和弦建立在大調或小調音階的導音（大七級音）之上，並當作V7和弦的**代用和弦**；換句話説，這些和弦可以取代原本的V7和弦並創造出新的解決方式。我們在和聲小調音階中已經看過，V7和VII 7和弦的關係，它們推進到相同的主和弦以獲得解決，因此就某種意義上來說，這其實沒有什麼變化。不過呢，我們現在要將這樣的關係用在大調和小調的調性結構之外。

　　減和弦通常根據四個組成音中的最低音來命名。和弦的功能不會被和弦名稱影響；因此這四個減七和弦的都可以當作某一個屬七和弦的代用和弦。

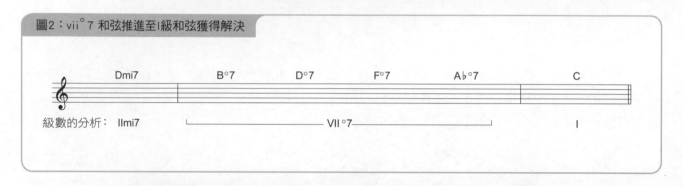

圖2：vii°7 和弦推進至I級和弦獲得解決

上述每一個減七和弦都包含了B這個音，而這個音便是C大調音階的導音。只要導音出現在和弦中，我們都將它當作VII 7和弦來用。

　　再進一步來說，將減七和弦當成V7和弦的代用和弦這個功能同樣的也能運用在次屬和弦之中。

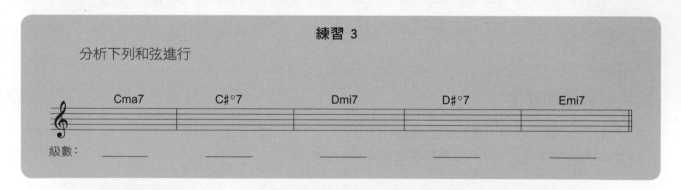

練習 3

分析下列和弦進行

　　Dmi7和弦緊接在C♯ 7和弦之後。因為C♯是D的導音，C♯ 7和弦則當作D的VII 7和弦來使用。而Dmi7是C大調的IImi和弦，我們將C♯ 7寫成VII 7/II（即二級的減七和弦）。同樣的，D♯ 7和弦包含了Emi7的導音，而Emi7則是該調中的IIImi和弦，因此D♯ 7和弦寫成VII 7/III。

功能 #2：當作經過和弦

經過和弦屬於非調性和弦，它連結了兩個調性和弦的和弦內音，在這兩個音之間產生「經過」的效果。

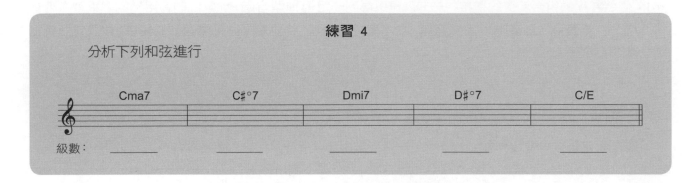

上面第一個減七和弦C#°7，包含了下一個和弦Dmi7的導音，就像在前面的和弦進行一樣，因此我們將它寫成VII°7/II。然而第二個減七和弦並不包含它下一個和弦的導音。以E為最低音的C大三和弦是I級三和弦的第一轉位，而它的導音是B，這個音不屬於D#°7和弦的和弦內音。因此我們不能將這個減和弦視為次屬和弦的代用和弦。我們將這樣的變化型態稱為經過和弦，它將Dmi7的音連結到C/E的音。經過和弦的級數直接用數字和性質來表示，因此D#°7寫成 #II°7（升二級減七和弦）。

結論 - 減七和弦的功能規則分析

1. 如果一個減七和弦內的任意一個音是其下一個和弦的導音，我們將它當作vii°和弦來使用，或稱屬和弦的代用和弦。
2. 如果一個減七和弦沒有任何一個音是其下一個和弦的導音，我們將它當作經過和弦來使用。

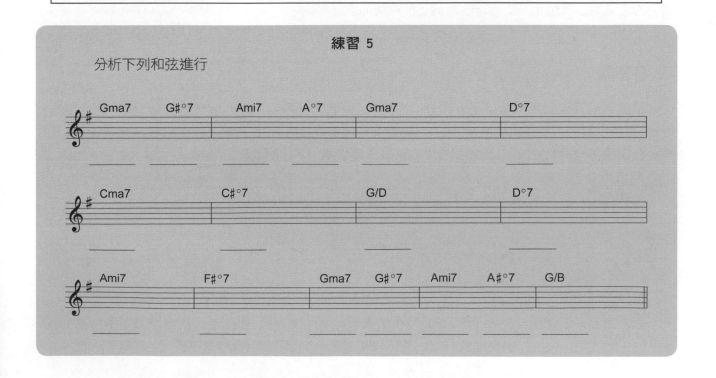

26 Symmetrical Scales
對稱型音階

我們將音程的組合反覆的連接在一起就可以得到一組**對稱型音階**。通常我們會用到的對稱型音階有三種：**半音階**、**全音階**以及**減音階**。在本章之中，我們將要來探討每個音階的結構，以及它們與相關和聲之間的關係。

■ 半音階

半音階完全以半音程所組成，因此在一個八度中總共有十二個音。根據音階是上行或下行的不同，音階上的音要用升記號或降記號來表示也會有所不同，如下圖所示。

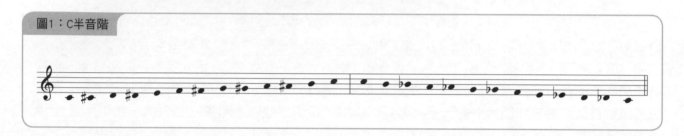

圖1：C半音階

因為本身結構的關係，半音階是無調性的，而自然音階是有調性的；也就是説，這個音階中沒有一個音會需要它前後的音來引導或解決。因為所有的音都是以等距的音程排列，因此任何一個音都可以當作主音。基於缺乏調性的這種特徵，半音階本身不會用來當成建構流行音樂中旋律或和聲的素材，它無法取代自然音階的地位。（半音階在音樂中的角色是要特意製造非調性效果，或稱它是「無調性」。）獨立的半音階出現在自然音階中被用來當成變化和弦與變化和弦進行的一部分，而在自然音階之間它則用來當成經過音。因此，半音階的完整結構通常只會存在於理論中，而在實際上比較用不到，甚至它在理論中的主要用途只是用來表示半音階的正確符號而已。

■ 全音階

這個對稱音階因為完全以全音程建立而得其名。我們會得到一組六個音的音階，而不是一般的七個音，這表示當我們要找出這個音階的時候，會有一個音被省去不用。只要音程的結構是正確的，全音的差距會在任何一個地方出現，而這個音階的寫法也會根據上下行而改變。

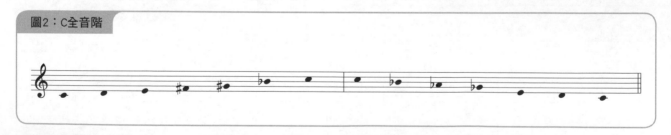

圖2：C全音階

因為這個音階就像半音階一樣，是以同樣的音程組合所構成的，因此每一個音都可以用來當主音，使得它在調性上也有相似的模糊感。然而，不同於半音階，全音階在流行音樂中有一定的實際功能。

經過對全音階的分析後我們可以發現，它包含了根音、三音以及屬七和弦的七音，再加上兩個五音的變化音。（九音沒有變化。）有些音階音會根據上行或下行而有不同的寫法。

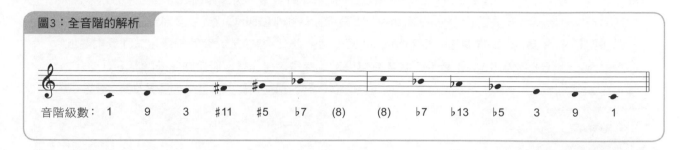

圖3：全音階的解析

音階級數：	1	9	3	#11	#5	♭7	(8)	(8)	♭7	♭13	♭5	3	9	1

注意 ♭5和 #11是同音異名，還有#5與 ♭13也是。這表示了，用最簡單的話來說，**全音階可以用來當成任何一個加上了變化五音的一般功能屬九和弦（即C+9）的和弦音階**（chord scale，即表示在此和弦上可用的音階）。

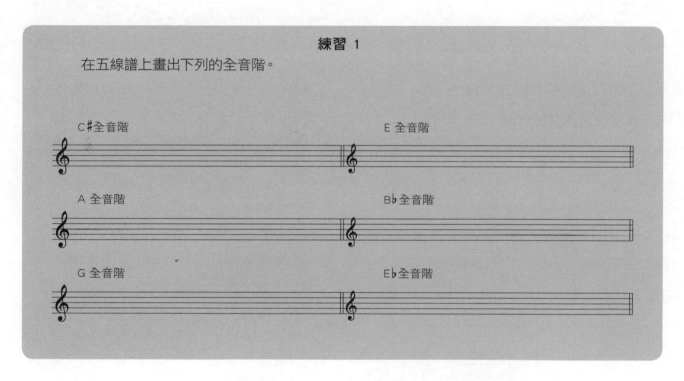

練習 1

在五線譜上畫出下列的全音階。

C#全音階 E 全音階

A 全音階 B♭ 全音階

G 全音階 E♭ 全音階

■ 減音階

對稱型音階中的減音階以全音和半音交替出現所構成，得到一組有八個不同音的音階。「多出來」的音要重複使用已出現的音名。要在哪裡使用這個重複的音名沒有準確的公式；只要全音和半音的組成順序是正確的，任何一種寫法都可以。

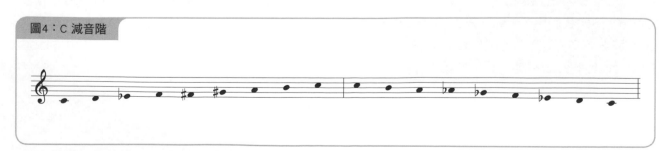

圖4：C 減音階

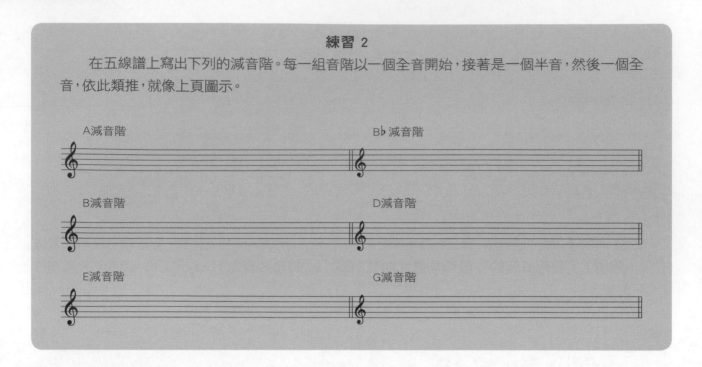

練習 2

在五線譜上寫出下列的減音階。每一組音階以一個全音開始,接著是一個半音,然後一個全音,依此類推,就像上頁圖示。

A減音階

B♭減音階

B減音階

D減音階

E減音階

G減音階

減音階至少可以有兩種功能:

1.當作減和弦的音階

減音階可以用來當做任何一個減七和弦的和弦音階,不管這個和弦是VII°和弦或是經過和弦。這樣的減音階由和弦的根音開始發展,並以一個全音開始向上疊。

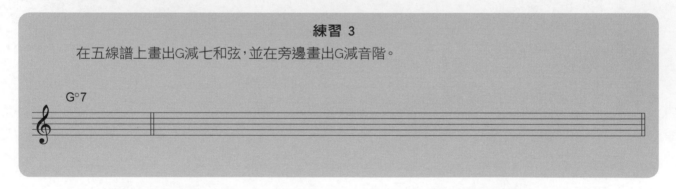

練習 3

在五線譜上畫出G減七和弦,並在旁邊畫出G減音階。

G°7

注意G減音階包含了G減七和弦的四個和弦內音,而音階本身則以全音接著半音的組合疊在每一個和弦內音之上。正因如此,當減音階用來當作減七和弦的和弦音階時,我們通常將它稱為**全半型減音階**(whole-half diminished scale)。

2.當作變化屬和弦的音階

我們已經了解了VII°7和弦如何當作一般功能屬七和弦的代用和弦,並藉此創造出不同感受的解決效果了,例如我們用B°7來代替G7推進到C獲得解決。按照這樣的觀念,我們可以將VII°7和弦的**音階**用在V7和弦本身,藉此創造出旋律上的變化;也就是說,和聲(G7)依然相同,不過我們使用了代用的旋律(B減音階)來取代原本的自然音階。

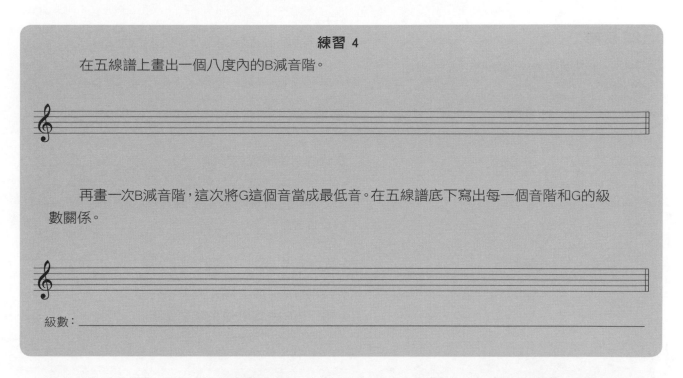

練習 4

在五線譜上畫出一個八度內的B減音階。

再畫一次B減音階,這次將G這個音當成最低音。在五線譜底下寫出每一個音階和G的級數關係。

級數:_____

注意我們將G當成最低的音來重新排列B減音階時,全音程與半音程的順序與起始音的關係顛倒了;也就是說,從G開始,第一個音程是半音程,接著是全音程…等等。將減音階當作變化屬和弦音階的這種運用方式,通常稱為**半全型減音階**(half-whole diminished scale),或稱為屬減音階(dominant diminished scale)。以屬和弦的根音開始,半音/全音組合得到了包括下列變化的屬音階:

$$♭9 \qquad ♯9 \qquad ♯11/♭5$$

通常在實際運用中,屬減音階通常用來當作**任何一個加上變化九音的一般功能屬和弦**的和弦音階。通常如果一個和弦包括了變化五度音,我們都會使用變化音階或者全音階。

練習 5

以下列和弦的根音找出屬減音階。

F13(♭9) B13(♭9)

G13(♭9) B♭13(♭9)

■ 全音階

每一個對稱型音階的功能可以歸納如下：

音階	功能
半音階	正確的表示半音的升降。
全音階	加上變化五音的一般功能屬九和弦的和弦音階。
減音階	全半減音階：減七和弦的和弦音階。
	半全減音階：加上變化九音和還原五音的一般功能屬和弦的和弦音階。

筆記：變化音階包含了屬減音階與全音階的元素，因此有時候會和這兩者產生關聯。回頭看看變化音階的結構，並比較看看變化音階和對稱音階的關係，看看為什麼這兩種音階會彼此相關。

練習 6

分析下列的和弦進行，找出可以用的音階，包括調性音階以及對稱型音階。

練習 7

以下列和弦的根音找出屬減音階。

音階：＿＿＿＿＿＿＿＿＿＿＿＿＿＿＿　　　　＿＿＿＿＿＿＿＿＿＿

＿＿＿＿＿＿＿＿＿＿＿＿＿　＿＿＿＿＿＿＿＿＿＿＿＿＿　＿＿＿＿＿＿＿＿＿＿

Diatonic Chord Substitution
調性和弦的代用

在大部份的音樂風格中，調性和聲的系統能夠很有效的組織旋律及和聲，並構成易於讓人接受的組合。然而，當這些系統被沿用了一段時間之後，人們會試著想要創新。某些古典音樂和爵士樂的作曲家以及即興演奏者（至少是那些相對於「流行」音樂，被歸類為「藝術」音樂類型的音樂家）經常會對於調性和弦系統的簡易性以及對該系統過於熟悉而出現反彈，並試著要走出不同的路，朝向非調性前進。而流行音樂，顯然是我們所熟悉的，卻不像上述的音樂類型一樣過度發展。流行音樂家反而藉著將熟悉的元素以新的方式組合，在調性和弦系統中尋找新的變化。我們已經討論過了這些方式：和弦轉位、延伸和弦、變化和弦、調式互換，以及次屬和弦。而另一個方式則是**代用和弦**（Chord Substitution）。這個名稱表示我們將原本明顯應該使用的和弦換成一個有點不同，卻又能達到相同功能的和弦。當這個代用和弦和原本的和弦屬於相同的音階和聲時，我們將這樣的方法稱為**調性和弦代用**（Diatonic Substitution）。

使用代用和弦的方法，要先將調性和弦依據聽起來的相關性分類成不同的家族，再將其互換。這並不表示和弦都可以完全交換的，應該說在每一個家族中都有不同的選擇可以創造出不同的單聲部位移和情緒的變化效果。將相關的和弦互換創造出不同感受的和弦進行並保有原本的結構，這個過程我們稱為**重配和聲**（Reharmonization）。

■ 和弦的家族

在大調或小調的調性系統中，和弦可以被歸類為三種主要的家族，而每個家族都有基本的和聲特性或效果：

1. I 級和弦的家族稱為**主和弦**家族。它們的基本效果就是暫時或永久的在某段音樂中達到解決。我們將它視為休息的地方，或視為「家」。

2. IV 級和弦的家族稱為**下屬和弦**家族。它們的基本效果就是產生從I級和弦離開的感覺。

3. V 級和弦的家族稱為**屬和弦**家族。它們的基本效果就是向I級和弦推進（獲得解決）。

這三種家族的基本效果我們可以從只用了I、IV和V這三個主要和弦的藍調和弦進行中明顯的看見。

練習 6

在下列C調藍調進行中的每一個和弦底下寫出和弦的羅馬數字級數（I、IV或V），家族名稱（主和弦、下屬和弦或屬和弦），以及它們的效果（「家」、「離開」或「推進」）。

	C	/	/	/	F	/	C	/	G	/	C	/

級數：_____ _____ _____ _____ _____ _____

家族名稱：_____ _____ _____ _____ _____ _____

效果：_____ _____ _____ _____ _____ _____

其他的調性和弦 － IImi、IIImi、VImi以及VII° － 每一個都屬於上述三種家族之一。這些家族在大小調之中會有些許的差異。

大調的調性和弦代用

大調調性和弦的家族如下：

主和弦家族：　　I、IIImi以及VImi

下屬和弦家族：　IV以及IImi

屬音和弦家族：　V以及VII°

我們可以比較每個家族中的和弦結構來看出「家族的關係」。

練習 2

在五線譜上以C大調的本位和弦型態畫出每一個大調家族的三和弦。注意每一個家族中的和弦有多少和弦內音是相同的。（同樣的關係也存在於七和弦中，不過用三和弦的話，結構關係會更容易比較。）

主和弦　　　　　　　　　下屬和弦　　　　　　　　屬和弦

當我們使用了調性和弦代用的時候，藍調和弦進行會變得聽起來有點不同，不過整體的和弦移動感還是相同的。

練習 3

在每個和弦下面寫出級數，並在級數下寫出和弦家族。

級數：＿＿＿＿＿＿＿＿＿＿＿＿＿＿＿＿＿＿＿＿＿＿＿＿＿＿＿

和弦家族：＿＿＿＿＿＿＿＿＿＿＿＿＿＿＿＿＿＿＿＿＿＿＿＿＿＿＿

小調的調性代用

在小調中，由於音階結構的不同，所屬的和弦家族也會有些許的差異，因此在和弦的根音之間也會有不同的關係：

主和弦家族：　　Imi以及 ♭III

下屬和弦家族：　IVmi、II°以及 ♭VI

屬音和弦家族：　Vmi以及 ♭VII（或V和VII °＊）

＊ 筆記：在前面的章節我們已經討論過，在小調中我們用V或V7和弦來取代自然小調音階的Vmi和弦是很常見的情況，而同時我們也會用VII°和弦來取代♭VII和弦。儘管這些和弦聽起來會不一樣，但相同的和弦家族屬性依然存在。

練習 4

在五線譜上以A小調的本位和弦型態畫出每一個小調家族的三和弦。同樣的，注意每一個家族中的和弦有多少和弦內音是相同的。

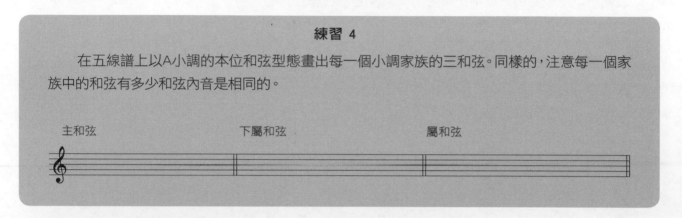

同樣的我們用藍調和弦進行（在這裡我們用小調藍調）來解釋小調中調性和弦代用的運用效果。

練習 5

在下列A小調的藍調進行中的每一個和弦底下寫出和弦的羅馬數字級數（Imi、IVmi或Vmi），家族名稱（主音、下屬音或屬音），以及它們的效果（「家」、「離開」或「推進」）。

| Ami | ✗ | ✗ | ✗ | Dmi | ✗ | Ami | ✗ | Emi | ✗ | Ami | ✗ |

級數：　　　＿＿＿＿＿＿　　　　　　　　＿＿＿＿＿＿　　　　＿＿＿＿＿＿

家族名稱：＿＿＿＿＿＿　　　　　　　　＿＿＿＿＿＿　　　　＿＿＿＿＿＿

效果：　　　＿＿＿＿＿＿　　　　　　　　＿＿＿＿＿＿　　　　＿＿＿＿＿＿

當我們使用了調性和弦代用的時候，和弦進行會變得聽起來有點不同，不過還是會在和弦移動中保有相似的整體效果。

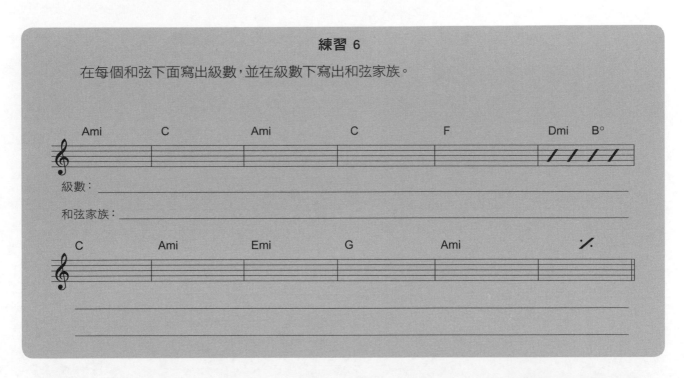

練習 6

在每個和弦下面寫出級數,並在級數下寫出和弦家族。

| Ami | C | Ami | C | F | Dmi | B° |

級數: _____

和弦家族: _____

| C | Ami | Emi | G | Ami |

筆記: 在以三和弦為基礎的音樂類型中,大調中的VII°和弦以及小調中的II°和弦這兩個減三和弦,會因為它們本身的不和諧而比其他的大三、小三和弦還要更引人注意。為了能使用適當的代用和弦而避免在和聲上聽起來很奇怪,在大調中我們通常會使用V和弦的第一轉位來取代VII°和弦,在小調中則使用♭VII和弦的第一轉位來取代II°和弦。用這些和弦來取代練習3和練習6的減和弦,聽聽看有什麼不同。和弦轉位和代用和弦這兩種方法同樣的可以在調性結構中達到增加多變性的功能,它們彼此之間的關係非常密切。

旋律的代用

調性和弦代用不只是用來當成和聲中和弦互換的系統,我們也可以將它用在保留原本和聲的情況下,彈奏出建立在代用和弦上的旋律。這對於即興演奏者來說是一個很常見的手法,它可以在一般典型的和弦中增加旋律的變化性。

例如,比較E小七和弦的分散和弦和C大七和弦的關係:

圖1:旋律的代用

Emi7和弦的和弦內音包含了E、G、B以及D,這四個音分別是C和弦的三音、完全五度音、七音以及九音。因此,用Emi7和弦的分散和弦當作C大七和弦上建構旋律的素材,會製造出C大九和弦的效果。

以同樣的方法,研究每一個調性代用和弦與它原本和弦的關係,並找出我們所得到的增添旋律色彩的效果。

練習 7

在下列每一組關係的五線譜上畫出調性代用的和弦分散和弦，並比較這些音和原本的和弦在旋律上的關係。

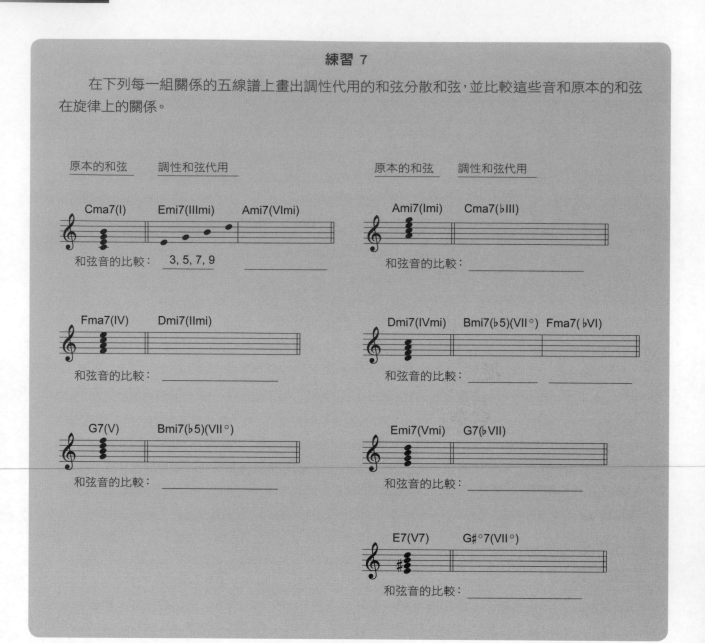

原本的和弦	調性和弦代用

Cma7(I)　Emi7(IIImi)　Ami7(VImi)

和弦音的比較：　3, 5, 7, 9　_____

Ami7(Imi)　Cma7(♭III)

和弦音的比較：_____

Fma7(IV)　Dmi7(IImi)

和弦音的比較：_____

Dmi7(IVmi)　Bmi7(♭5)(VII°)　Fma7(♭VI)

和弦音的比較：_____　_____

G7(V)　Bmi7(♭5)(VII°)

和弦音的比較：_____

Emi7(Vmi)　G7(♭VII)

和弦音的比較：_____

E7(V7)　G#°7(VII°)

和弦音的比較：_____

調性和弦的代用和旋律的代用是創作者、編曲者以及即興演奏者每天都會用到的工具。雖然這些規則非常簡單，但是它們並沒有一個絕對的公式，要熟練這些觀念你必須要不斷的實際練習以及擁有一對靈敏的耳朵。在音樂中的種種面向中，品味和對各類型的掌握是不可或缺的要素，而這些卻是理論不能給你的。

28 Flat Five Substitution
減五和弦代用

另外一種在流行音樂,尤其是受到爵士樂影響的音樂類型中出現的和弦代用類型,通常稱為**減五和弦代用**。這發生在我們用一個屬七和弦來取代一般功能屬和弦,因此得到一個與根音差了減五度音的情況中。如同在調性和弦代用的功能一樣,我們只會改變Bass line和voice leading而不改變整個和弦的功能。減五的代用是可行的,因為兩個屬七和弦共享相同的**三全音(Tritone)**音程。

■ 三全音

「三全音」是增四度/減五度音程的別稱,我們可以將這些音程形容成是由三個全音所組成的,因此得到這樣的名稱「三(tri) - 全音(tone)」。

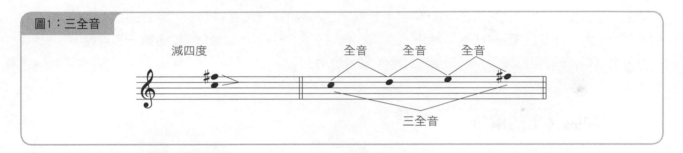

圖1:三全音

所有的屬七和弦在三音和七音之間都包含了三全音的音程。

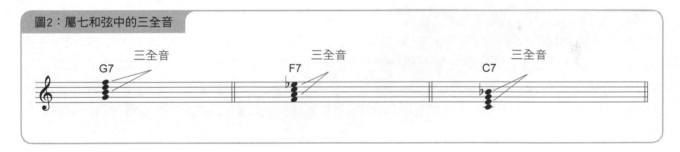

圖2:屬七和弦中的三全音

三全音是不和諧的音程,而這樣的不和諧感存在於屬七和弦之中,會讓這個和弦有一種「極欲被解決」到和諧的大或小和弦主和弦的感覺。在減五和弦的代用中,代用和弦同樣的也包含了與原本屬七和弦相同的三全音,這表示代用和弦也可以用同樣的主和弦來獲得解決,即使它是以完全不同的根音發展出來的。(由於三全音的關係,減五的代用通常也稱為**三全音代用**。)

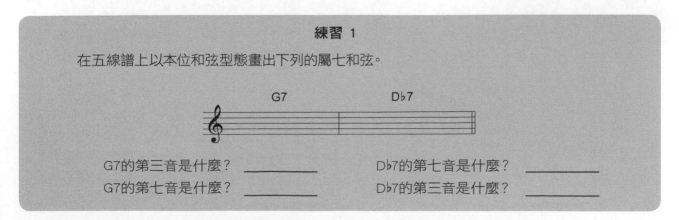

練習 1

在五線譜上以本位和弦型態畫出下列的屬七和弦。

G7　　　　　　　　Db7

G7的第三音是什麼?　_____　　　　Db7的第七音是什麼?　_____

G7的第七音是什麼?　_____　　　　Db7的第三音是什麼?　_____

儘管這些音符的位置顛倒了，不過這兩個和弦的第三音和第七音還是構成了相同的三全音音程（B和Cb是同音異名），因此它們有同樣的和聲效果。

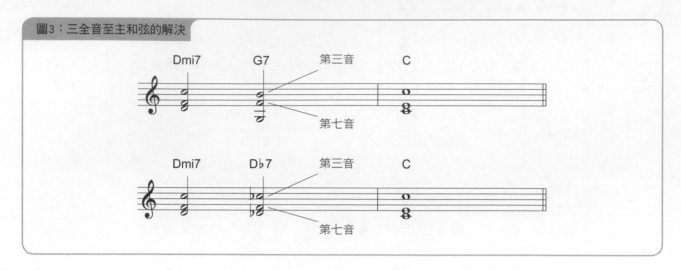

圖3：三全音至主和弦的解決

在上面的例子中，G7的第三音B，向上半音推至主和弦的根音C獲得解決，而G7的第七音F，向下半個音程至C大三和弦的第三音E獲得解決。在Db7和弦第三音F，向下半個音程至C的第三音獲得解決，而Db7的第七音Cb（B的同音異名），向上半個音至C獲得解決。

■ 減五和弦代用的解析

減五和弦代用最明顯的效果就是半音下行的Bass line，而不是四度和五度的移動。就像前面看到的，Bass line從Dmi7到Db7到C是半音下行，而不是從Dmi7跳到G7再到C。這樣的效果在Bass的部分製造了更流暢的voice leading，而不會改變這些和弦本身和聲移動傾向的特性。

我們將這個代用和弦歸類為「bII7」（降二級七和弦）。除了普通的V7-1的和弦關係之外，我們現在還可以加入一個新的要素，那就是以屬七和弦向下一個半音來獲得解決（bII7-1）。這個代用和弦只能運用在**一般功能屬七和弦**中才能強調其特性。不向主和弦推進獲得解決的屬七和弦沒辦法有這樣的效果。同時這種代用觀念只能運用在屬七類型的和弦中（包括延伸和弦和變化和弦），不能用在別種和弦類型中。

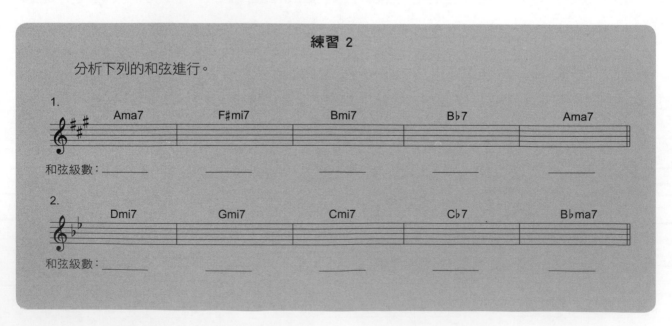

練習 2

分析下列的和弦進行。

1.

Ama7　　F#mi7　　Bmi7　　Bb7　　Ama7

和弦級數：_____　_____　_____　_____　_____

2.

Dmi7　　Gmi7　　Cmi7　　Cb7　　Bbma7

和弦級數：_____　_____　_____　_____　_____

次屬和弦的運用

　　減五和弦代用可以運用在一般功能屬和弦中，就像小調中的V7和弦一樣。換句話說，我們可以將它用在任何一個需要被推進到主和弦來解決（即使是暫時性的）的屬七和弦中。減五和弦代用的跡象就出現在半音下行的Bass line中。

　　如同次屬和弦一樣，減五和弦代用也可以根據功能來分析。比如說在C大調中，Bb7-Fma7的和弦進行可以分析為「bII7/IV － IVma7」（四級的降二級七和弦到四級大七和弦）。

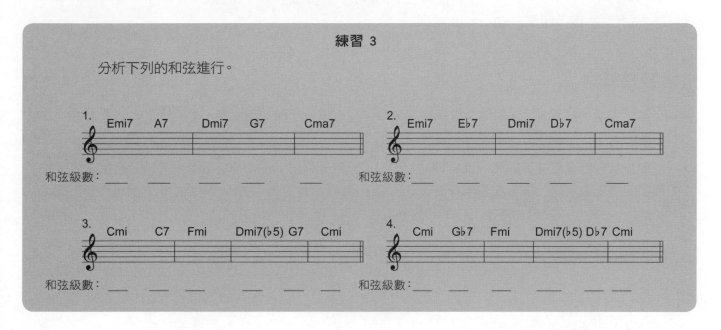

練習 3

分析下列的和弦進行。

1. Emi7　A7　Dmi7　G7　Cma7
和弦級數：＿＿＿　＿＿＿　＿＿＿

2. Emi7　Eb7　Dmi7　Db7　Cma7
和弦級數：＿＿＿　＿＿＿　＿＿＿

3. Cmi　C7　Fmi　Dmi7(b5) G7　Cmi
和弦級數：＿＿＿　＿＿＿　＿＿＿

4. Cmi　Gb7　Fmi　Dmi7(b5) Db7 Cmi
和弦級數：＿＿＿　＿＿＿　＿＿＿

總結 - 減五和弦代用

1. 減五和弦代用只能運用在功能性屬七類型的和弦中，無法用在非功能性屬七和弦或其他類型的和弦。

2. 減五和弦代用製造出半音下行的Bass line。

3. 減五和弦代用可以根據它們與解決和弦的關係來分析歸類，而這個解決和弦可以是該調的主和弦（bII-I）或是次屬和弦的暫時性解決（即 bII7/IV）。

　　對聽覺來說，減五和弦代用在Bass line的方向性上有微妙的改變，而不是在和聲上有戲劇性的效果。舉例來說，這代表了當吉他手彈奏原本的IImi-V7-I和弦進行的時候，Bass手可以彈出半音下行的Bass line，反之亦然。即時的重配和聲是爵士演奏的一個基本要素，而藉著經驗的累積，樂手將學會判斷如何以及何時該運用這些手法。

29 Modulation
轉調

在 大調和小調調性中心的學習過程中，我們已經發現了一段音樂可以從一個調開始，然後轉換成一個或多個不同的調，接著才會回到原本的調上。如此在不同調之間變換的過程稱之為**轉調**。如同變化和聲與不同形式的代用一樣，轉調最主要的目的就是要在和聲上獲得更大的變化。有兩種基本的轉調方式，稱為**直接轉調**與**軸心和弦轉調**。

■ 直接轉調

如同名稱所透露的，直接轉調直接變換調性中心而沒有任何預備動作。這類轉調的效果是戲劇性而果斷的。

要分析包含直接轉調的和弦進行時，找出該段音樂一開始的原調，如下圖示。我們已經知道這些和弦標記的羅馬數字是代表著和弦本身與該調的關係。當轉調發生後，在屬於新調的第一個和弦底下標示出新的調，同時也讓我們知道接下來的和弦要以羅馬數字表示和新調的關係，而不是原本的調。

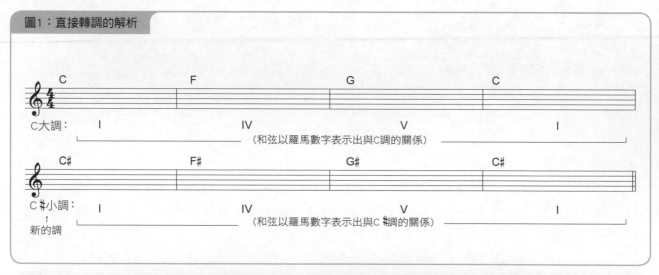

圖1：直接轉調的解析

練習 1

分析下列的和弦進行，並找出直接轉調出現的地方。

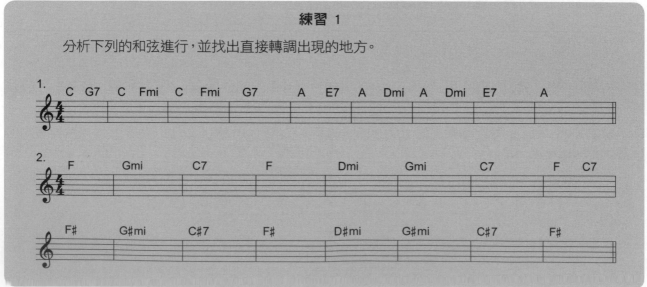

在練習1的每一個情況中，調性的轉換都是很突然的，沒有任何在前面的和聲暗示我們改變將要發生。在第二個例子中，調性向上升一個半音，在流行音樂的編曲手法中稱為慣用樂句（Clich ），尤其是我們在曲中需要一個突然爆發的能量時。直接轉調只有在謹慎的使用下才能保持良好的戲劇效果。

■ 軸心和弦轉調

這類轉調方式是使用一個兩個調共同擁有的和弦，將它當作退出舊調並進入新調的方法。兩個調共同擁有的這個和弦稱為**軸心和弦**，因為在和弦進行中這個和弦可以擔任這兩個調之間的「轉軸」。軸心和弦轉調的效果是流暢而隱約的，有時候轉調甚至在發生了之後都不會被察覺。

軸心和弦轉調有下列四個步驟：

第一步：確立原調調性
用主要的和弦（I、IV以及V）創造出強烈、明顯的調性。

第二步：使用軸心和弦
軸心和弦同時屬於原調與新調。最好的軸心和弦通常是下屬家族的和弦（大調中的IV或IImi；小調中的IVmi、II。或 bVI），它們會強烈的引導至新調的V級和弦。

第三步：進入新調
在使用新調的和弦之前，這個調性還不會被建立起來，通常會使用新調的V級和弦。

第四步：在新調獲得解決
穩定的推進至新調的主和弦獲得解決，藉此建立新調的調性。

在一些我們所看過包含了次屬和弦或調式互換的和弦進行中，新的主和弦即將出現的感覺已經被暗示，不過接著卻出現原調的和弦。在這樣的情況下，轉調並沒有發生而新的調性也不會被清楚的建立起來。真正的轉調需要一連串的和弦，如此才能毫無疑問的建立起新的調性。最重要的一個要素便是時間 － 如果新調持續的時間夠久，即使我們不藉著重複解決來強化新調，它還是會在聽眾的耳朵裡建立起調性中心。

並不是所有的轉調都是永久的。轉調經常被用來突顯出一首歌中有意義的新段落，例如說一首歌的Bridge段，然後回到原本的調。如果我們巧妙的處理轉調，那就能創造出許多和聲上的變化，而絕不會失去流行音樂和聲中核心的結構感。

■ 軸心和弦轉調的解析

任何對於包含了轉調的和弦進行分析都要清楚找出新調的起始點，從那一點開始，和弦都要以與新調主和弦的關係來表示級數。如前述建立原調，接著在軸心和弦出現的地方寫出如圖2所示同時代表原調和新調的級數。

‍

圖2：軸心和弦轉調的解析

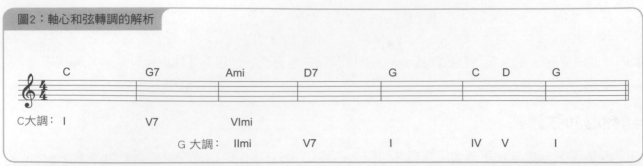

C大調： I ⋯⋯⋯⋯ V7 ⋯⋯⋯⋯ VImi

G 大調： IImi ⋯⋯⋯ V7 ⋯⋯⋯⋯ I ⋯⋯⋯ IV V I

練習 2

分析下列的和弦進行。找出軸心和弦，並如上圖般標示出你分析得到的結果。

練習 3

分析下列每一個和弦進行。找出轉調發生的地方，以及它是直接轉調或者軸心和弦轉調。

後記

想必現在你已經完成了本書的最後一章了，花點時間回頭看看前言旁邊的譜。那些你本來看不懂的字母、數字、點以及符號，現在應該已變成你所能了解的符號組合了：調性；節奏感；清楚表示出性質的和弦，延伸和弦以及變化和弦；由包含了特定音程的音階所推得的旋律…等等。甚至在拿起樂器準備彈奏這首曲子之前，你已經清楚明白為了彈奏出這些和弦與旋律所需要具備的全部知識，或許你也能編出一段符合這首曲子變化的獨奏。根據你的經驗多寡，以及手指和耳朵與大腦的協調性，也許你需要花個幾秒甚至幾個小時才能讓這段音樂聽起來更悅耳，不過重點是你已經在彈奏出這些音符之前擁有足夠的知識了。這本書所包含的內容比流行樂手平常所遭遇到的情況還要豐富。複雜的樂理能幫助我們了解更複雜的音樂類型，但這些理論在流行音樂的應用上卻更為少見，而在本書中我們學過的那些比較簡單的結構，卻更能在實際的應用上發揮功效。這可能需要一些時間和經驗，你才能在第一眼看到這些樂譜的時候就能將它詮釋並彈奏出來，不過至少你已經不會再有任何的疑惑了。

音樂不斷的在進步，而且永遠不會停止，樂手也會不斷的創造出這些元素不同的應用方式。新的音符組成新的和弦，這些有著新名稱的和弦也會越來越常見。今天聽起來很奇怪而不能理解的和弦，也許在明天就會被人們廣為接受。雖然你已經對於音樂的基本結構有了一定的了解，你還是要吸收各種不同的想法，並將之融入自己對於創意與音樂的辭彙之中。我們同時相信在學習新事物的過程中，你會發現你並不會失去任何一開始將你引領進音樂的靈感，你只會找到一個更加簡單而清楚的方式來對其他的音樂家表達你的音樂語言，同時也會讓你的音樂一同加入到音樂世界的對話之中。

附錄I：和弦符號

和弦符號是在流行音樂的實際運用中，創作者、編曲者和樂手用來彼此交流的方式。任何一種符號系統的詮釋方式，會根據來自不同地區、不同背景的人而有所不同，和弦符號也不例外。某些和弦符號是世界通用的，某些符號則有地區性而且容易產生誤解。流行音樂的本質不斷的在進步，大多數的樂手在演奏這些和弦時不一定都受過正規的音樂教育，因此不可能所有的樂手都能了解所有的和弦符號。最好的方法就是保持彈性，培養出一個具有一致性的規則來為和弦命名，並避免含糊不清以及贅詞的出現，同時也能了解在許多傳統或地區下的名稱所代表的模稜兩可的意義。畢竟大多數樂手間的交流用耳朵聽會比用眼睛看來得多，因此有時候單純彈奏和弦並對聲音本身作出回應，遠比爭論這些符號的表達方式會來得有效且有意義。

■ 和弦命名通則

考慮到和弦有許多種不同的方式來表示，這裡有一些通則和值得注意的建議。

● 當沒有任何符號在和弦名後面的時候，我們會認定它是大三和弦－ 即C這個符號本身就代表C大三和弦。

● 數字7、9或13出現在和弦名後面時，表示這個和弦是一個屬和弦性質的和弦 － 即C9就是「C屬九和弦（C dominant ninth）」。

● 「ma」（或「maj」）這個符號表示「大」，它絕不會被單獨和和弦名一起使用，像「Cma」。它一定會和7、9或13一起使用，如Cma7、Cma9或Cma13，同時也表示這個和弦包含了一個根音的大七度音。

● 小三和弦的符號是在和弦名後面加上「mi」（或「m」），如「Cmi」。同樣的符號也可以加上數字來表示其他小和弦性質的和弦，如Cmi7、Cmi6/9、Cmi11…等等。

● 如果有一個七音出現在和弦中，其他添加的音可以用數字表示成延伸和弦。例如，在C7和弦加上一個六度音，我們會得到「C13」。如果七音不存在，添加的音就直接用音程來表示，如「C6」。

● 加入延伸音的和弦用最高的延伸音來表示該和弦。如，C13表示一個屬七和弦加上一個根音的十三度音。（其他的延伸音可能會在該和弦發聲，也可能不會，要根據其他的要素來判斷。）

● 「+」這個符號只和增五度有關，不是增九度或十一度。如，C+9這個符號表示「C增五屬九和弦」，不是「C增九和弦」。

● 所有的變化音都用括號來表示，如Cmi7(♭5)。當有一個以上的變化音存在時，我們將它們上下相疊來表示，最大的變化音在上面，如C7(♭9♭5)。

● ♯11和弦可能包含一個自然五度音，但♭5和弦則否。

● 11th和弦可能包含一個三度音，不過掛留和弦則否。

下頁是根據上述規則列出的和弦符號參考表。同時也包含了一些你應該要學著辨認而避免混淆的共同名稱。既然這些和弦符號永遠不可能在世界上達到一致共通的地步，那麼對這些名稱有著清楚的認知會對你有很大的幫助。

三和弦

和弦符號	和弦名稱	避免使用
C	C大三和弦	Cma, Cmaj
Cmi	C小三和弦	C-,Cmin
C+	C 增和弦	C(♯5),Caug,C+5
C°	C 減和弦	Cdim,C⁷(no7)
C sus	C 掛留四和弦	C(addF),C(♯8)

加音三和弦

和弦符號	和弦名稱	避免使用
C6	C 大六和弦	Cmaj6th,C(addA)
Cmi6	C 小六和弦	C-6,Cm+6
C6/9	C 六九和弦	C6(add9),C13(no7)
Cmi6/9	C 小六九和弦	C-6(+9),Cm13(omit7)
C2	C加二和弦	Cma(add2),C9(no7)
Cmi2	C小加二和弦	C-(+9),Cm9(omit7)

七和弦

和弦符號	和弦名稱	避免使用
Cma7	C大七和弦	C7,C△,C7+,CM7
Cmi7	C小七和弦	C-7,Cmin7
C7	C屬七和弦	C7,C(+7),C(♭7)
C+7	C屬七增五和弦	Caug7,C7(♯5)
C°7	C減七和弦	Cdim7,Cm6(♭5)
Cmi7(♭5)	C小七減五和弦	Cø,C-7(-5),C°
Cmi(ma7)	C小調大七和弦	Cmin°,C-7
C7sus	C屬七掛留四和弦	C7 4

延伸和弦

和弦符號	和弦名稱	避免使用
Cma9	C大九和弦	C△9,C7(+9)
Cmi9	C小九和弦	C-9,Cm7(9)
C9	C屬九和弦	C7(+9),C$\frac{9}{7}$
C+9	C屬九增五和弦	Caug9,C9(+5)
Cmi9(♭5)	C小九減五和弦	Cø9,C-9(+5)
C9sus	C九掛留四和弦	C11,C9(♮11)
Cmi11	C小十一和弦	C-11,Cm7($\frac{11}{9}$)
Cmi11(♭5)	C小十一減五和弦	Cmin11(-5),Cø11
Cma13	C大十三和弦	C6(+7),C△13
C13	C屬十三和弦	C7(+A),C9($\frac{13}{11}$)
C13sus	C十三掛留四和弦	C9($\frac{13}{4}$),C13(11)

變化和弦

和弦符號	和弦名稱	避免使用
Cma(♭5)	C大九減五和弦	C△9(-5),C△($\frac{♯9}{♯5}$)
Cma13(♯11)	C大十三升十一和弦	C△$\binom{13}{♯11}{9}$
C7(♭9)	C屬七減九和弦	C7-9,C♭9
C9($\frac{♭13}{♯11}$)	C屬九減減十三升十一和弦	C7($\frac{♯11}{♭13}$)
C13($\frac{♯13}{♭9}$)	C屬十三升十一減九和弦	C7$\binom{♭9}{♯11}{♭13}$
C+7(♯9)	C增七升九和弦	C7($\frac{♯9}{♯5}$)

其他和弦類型

和弦符號	和弦名稱	避免使用
C5	C強力和弦	C(no 3)
C/D	C5 add 2	Csus2,Cadd2
C/D	C以D為低音的分割和弦	$\frac{C}{D}$(pure)
$\frac{C}{D}$	C建立在D之上的複合弦	C triad/D triad

附錄II：練習解答

第一章

Ex.3　（高音譜號部分，由左至右）C,G,A,D,F,F,D,E,B,G,E,C,D;

（低音譜號部分，由左至右）E,B,C,F,A,A,F,G,D,B,G,E,F

Ex.4

Ex.6

Ex.5　（高音譜號部分）C,D,F,A,B,E,E,B,A,C,G;

（低音譜號部分）E,F,B,C,D,G,C,E,D

第二章

Ex.3

Ex.4

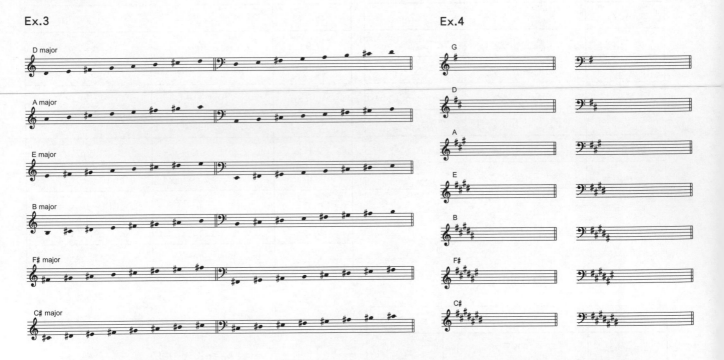

Ex.5　D大調 － 2個升記號（F#，C#）；A大調 － 3個升記號（F#，C#，G#）；E大調 － 4個升記號（F#，C#，G#，D#）；B大調 － 5個升記號（F#，C#，G#，D#，A#）；

F#大調 － 6個升記號（F#，C#，G#，D#，A#，E#）；C#大調 － 7個升記號（F#，C#，G#，D#，A#，E#，B#）

Ex.6　（高音譜號部分）A大調，F#大調，G大調，E大調；（低音譜號部分）D大調，B大調A大調，C#大調

第三章

Ex.3

Ex.4

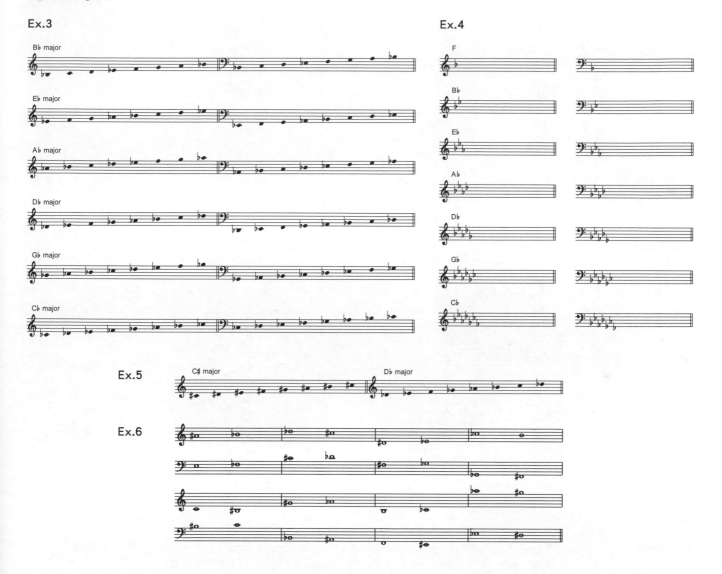

Ex.5

Ex.6

第四章

Ex.1　（高音譜號部分）四度，二度，六度；（低音譜號部分）七度，三度，八度，五度；（高音譜號部分）二度，八度，六度，四度；（低音譜號部分）七度，五度，一度，三度

Ex.2　（高音譜號部分）完全四度，大二度，大六度；（低音譜號部分）小七度，大三度，小七度，減五度；（高音譜號部分）完全四度，大六度，小二度，大三度；（低音譜號部分）增五度，大七度，完全五度，完全一度

Ex.3

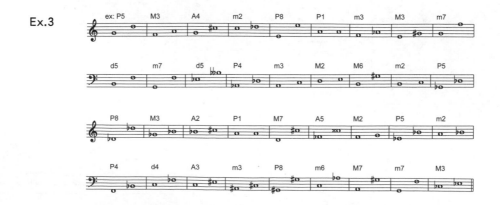

附錄II：練習解答

第四章(接續上頁)

Ex.4

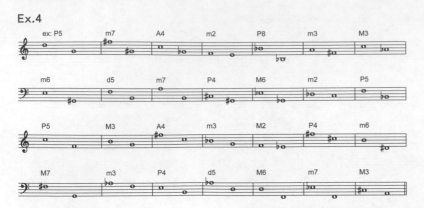

Ex.5

（高音譜號部分）P5,P1,P4,P8,m3,M3,d7,m7,M6;

（低音譜號部分）M2,P4,m3.A5.m2.M7.d5.P4,d8;

（高音譜號部分）A5.m2.m3.m7.A5.A5.A6.A5.A4;

（低音譜號部分）M2,A2,d5,P8,A6,P8,A5,P4,P1

第五章

Ex.1 （高音譜號部分）Fmi,C,G,Dmi,A,Emi;
（低音譜號部分）B,E♭mi,A♭mi,D♭,G♭,F#

Ex.2

Ex.3

Ex.4 （高音譜號部分）G+,Fdim ,A♭+,F#+
（低音譜號部分）C#+,A♭dim,F+,Bdim

Ex.5

Ex.6

Ex.7

B+ A♭ Ami B♭mi G+

第六章

Ex.6

Ex.7

Ex.6

第六章(接續上頁)

第七章

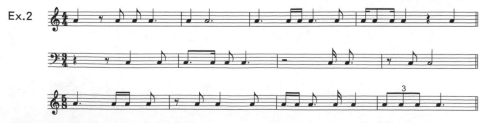

附錄II：練習解答

第七章(接續上頁)

Ex.3

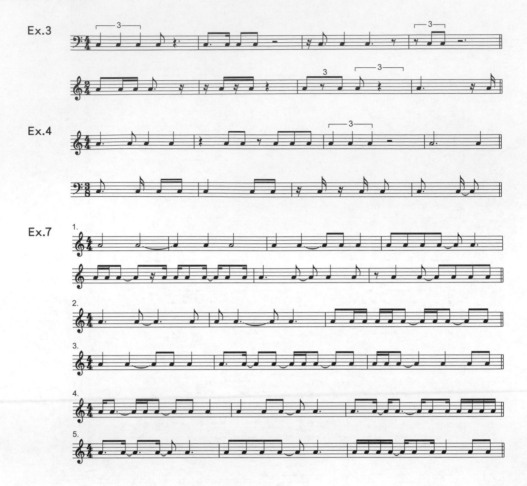

Ex.4

Ex.7

第八章

Ex.1

Ex.2

Ex.3

B minor

F# minor

C# minor

G# minor

D# minor

A# minor

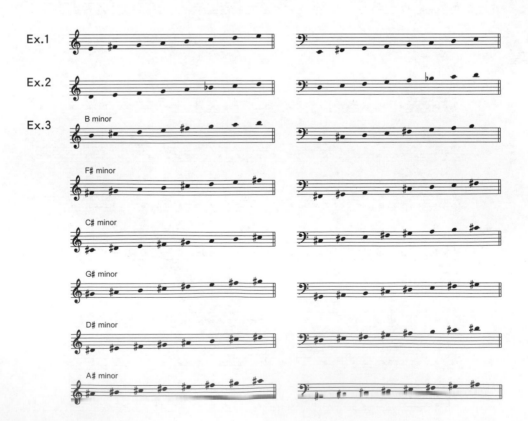

第八章(接續上頁)

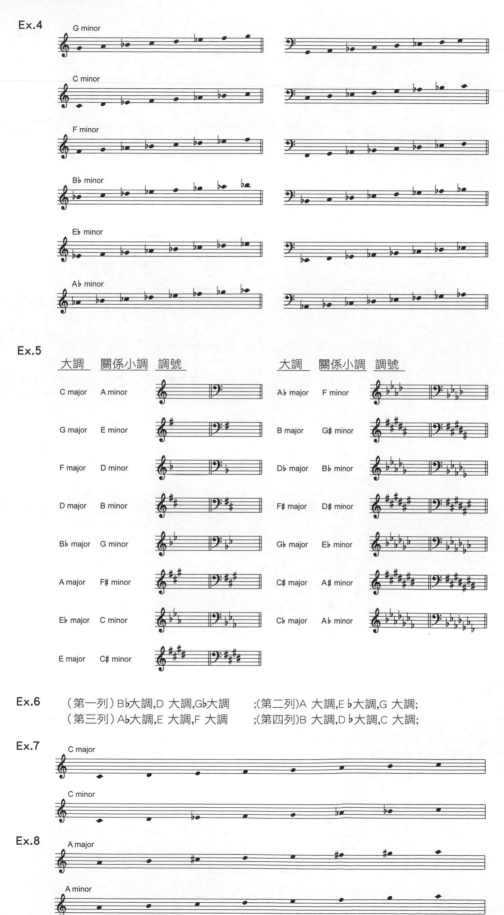

Ex.6　（第一列）Bb大調,D 大調,Gb大調　　;(第二列)A 大調,Eb大調,G 大調;

（第三列）Ab大調,E 大調,F 大調　　;(第四列)B 大調,Db大調,C 大調;

附錄II：練習解答

第九章

Ex.1

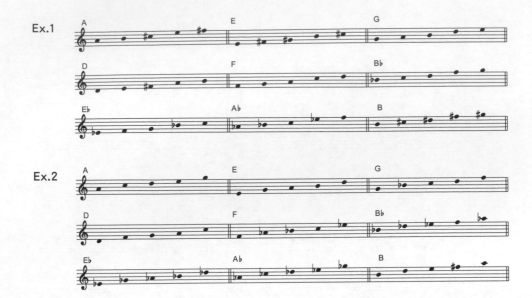

Ex.2

第十章

Ex.1

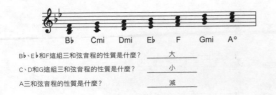

Bb、Eb和F這組三和弦音程的性質是什麼？　　　大

C、D和G這組三和弦音程的性質是什麼？　　　小

A三和弦音程的性質是什麼？　　　減

Ex.2

↓調↓	I	IImi	IIImi	IV	V	VImi	VII°
C 大調	C	Dmi	Emi	F	G	Ami	B°
F 大調	F	Gmi	Ami	Bb	C	Dmi	E°
G 大調	G	Ami	Bmi	C	D	Emi	F#°
Bb 大調	Bb	Cmi	Dmi	Eb	F	Gmi	A°
D 大調	D	Emi	F#mi	G	A	Bmi	C#°
Eb 大調	Eb	Fmi	Gmi	Ab	Bb	Cmi	D°
A 大調	A	Bmi	C#mi	D	E	F#mi	G#°
Ab 大調	Ab	Bbmi	Cmi	Db	Eb	Fmi	G°
E 大調	E	F#mi	G#mi	A	B	C#mi	D#°
Db 大調	Db	Ebmi	Fmi	Gb	Ab	Bbmi	C°
B 大調	B	C#mi	D#mi	E	F#	G#mi	A#°

Ex.3

1.（由上而下，由左至右）Ab,E ,Emi,G°,D#mi,F#mi,Bmi,Gmi,Gmi,B,C°,F

2.F major, Ab major, E major, D major, Bb major, A major

3.D major, Gb major, E major, B major, Db major, Ab major

Ex.4

1.C-F-G-C; F-Bb-C-F; G-C-D-G

2.Bb-Gmi-Cmi-F;D-Bmi-Emi-A;Eb-Cmi-Fmi-Bb

3.A-C#mi-F#mi-D;Ab-Cmi-Fmi-Db; E-G#mi-C#mi-A

Ex.5

1.I-IV-V-I

2.I-VImi-IV-V

3.I-VImi-IImi-V

4.I-IIImi-VImi-IV

5.IIImi-VImi-IImi-V

Ex.6

1.I-V-VImi-IV-VII°-IIImi-IImi-V;

　C-G-Ami-F-B°-Emi-Dmi-G

2.IV-I-V-VImi-IV-IIImi-IImi-V;

　F-C-G-Ami-F-Emi-Dmi-G

3.IIImi-IV-I-V-VII°-I-VImi-V;

　Emi-F-C-G-B°-C-Ami-G

Ex.7

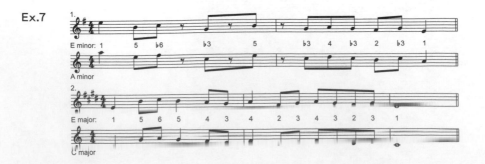

第十一章

Ex.1

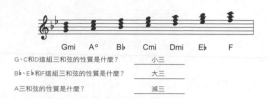

Gmi	A°	Bb	Cmi	Dmi	Eb	F

G、C和D這組三和弦的性質是什麼？ ___ 小三

Bb、Eb和F這組三和弦的性質是什麼？ ___ 大三

A三和弦的性質是什麼？ ___ 減三

Ex.2

↓ 調 ↓	Imi	II°	bIII	IVmi	Vmi	bVI	bVII
A 小調	Ami	B°	C	Dmi	Emi	F	G
D 小調	Dmi	E°	F	Gmi	Ami	Bb	C
E 小調	Emi	F#°	G	Ami	Bmi	C	D
G 小調	Gmi	A°	Bb	Cmi	Dmi	Eb	F
B 小調	Bmi	C#°	D	Emi	F#mi	G	A
C 小調	Cmi	D°	Eb	Fmi	Gmi	Ab	Bb
F# 小調	F#mi	G#°	A	Bmi	C#mi	D	E
F 小調	Fmi	G°	Ab	Bbmi	Cmi	Db	Eb
C# 小調	C#mi	D#°	E	F#mi	G#mi	A	B
Bb 小調	Bbmi	C°	Db	Ebmi	Fmi	Gb	Ab
G# 小調	G#mi	A#°	B	C#mi	D#mi	E	F#

Ex.3

1.（左半部）Fmi, C#mi, C#°, Eb, B, D;（右半部）G, Gb,E°,G#mi, Ab,Dmi

2.G minor, Bb minor, E minor, A minor, F# minor, B minor

3.E minor,Ab minor;F# minor, C# minor; Eb minor, Bb minor

Ex.4

1.Gmi-Cmi-Dmi-Gmi; Cmi-Fmi-Gmi-Cmi; Dmi-Gmi-Ami-Dmi

2.Fmi-Db-Eb-Cmi; Ami-F-G-Emi; Bbmi-Gb-Ab-Fmi

3.F#mi-A-G#°-C#mi; C#mi-E-D#°-G#mi;Bmi-D-C#°-F#mi

Ex.5

1.Imi- bVI- bIII-Vmi

2.Imi-IVmi-II°-Vmi

3.Imi- bIII- bVI-IVmi

4.Imi-Vmi- bVI- bVII

5.Imi- bVII- bIII-Vmi

Ex.6

1.Imi-Vmi- bIII-IVmi- bVII- bIII-II°-Vmi;

Ami-Emi-C-Dmi-G-C-B°-Emi

2.IVmi-Imi-Vmi- bVI-IVmi-bIII-II -Vmi;

Dmi-Ami-Emi-F-Dmi-C-B°-Emi

3.bIII-IVmi-Imi-Vmi- bVII-Imi- bVI-Vmi;

C-Dmi-Ami-Emi-G-Ami-F-Emi

第十二章

Ex.1

Ex.2

major triad	major 7th	dominant 7th	minor triad	minor 7th	diminished triad	minor 7th(b5)

Ex.5

1.C7, E7, B7, Ami7; Bmi7,Dmi7

2.Emi7, Bmi7;Gmi7, Fma7;Dbma7,Gma7

3.Fmi7,B mi; C#mi7, Dmi7(b5);G#mi7(b5),A mi7(b5)

4.Dma7,Cma7;Abma7,Cmi7; Bbmi7,Fmi7

5.Ami7, F#mi7; Dmi7, Fma7;Gma7,Dma7

6.Gmi7(b5),A#mi7(b5);Bmi7(b5),E7;G7,F#7

Ex.3

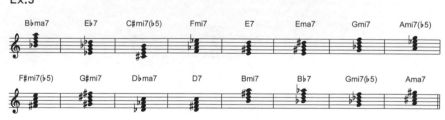

Bbma7	Eb7	C#mi7(b5)	Fmi7	E7	Ema7	Gmi7	Ami7(b5)

F#mi7(b5)	G#mi7	Dbma7	D7	Bmi7	Bb7	Gmi7(b5)	Ama7

Ex.4

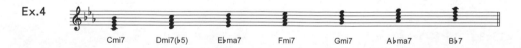

Cmi7	Dmi7(b5)	Ebma7	Fmi7	Gmi7	Abma7	Bb7

第十三章

Ex.1
E major: Ima7-IVma7-VImi7-IImi7-V7-Ima7

Ex.3
D minor: Imi7- bVII7- bVIma7-IImi7(b5)-V7-Imi7

Ex.4
E-F#mi-G#mi-A-B-C#mi; I-IImi-IIImi-IV-V-VImi

Ex.2

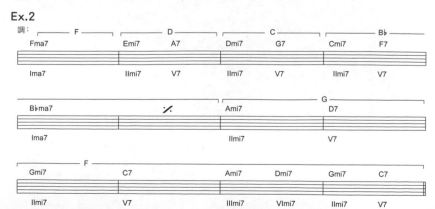

附錄II：練習解答

第十四章

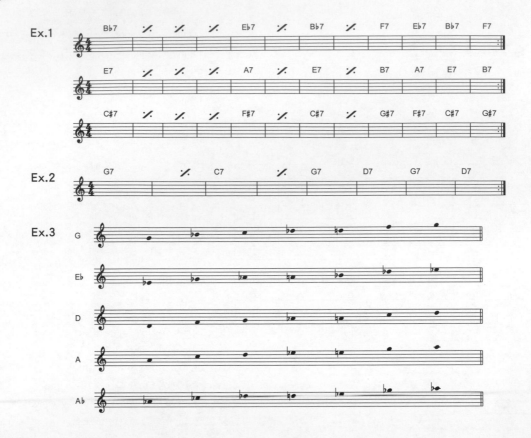

第十五章

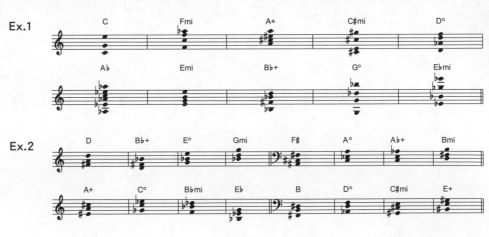

Ex.3 第一轉位：D/F♯,B♭+/D, E°/G, Gmi/B♭,F♯/A♯,A°/C, A♭+/C,Bmi/D

第二轉位：A+/E♯, C°/G♭,B♭mi/F ,E♭/B♭,B/F♯,D°/A♭ ,C♯mi/G♯, E+/B♯

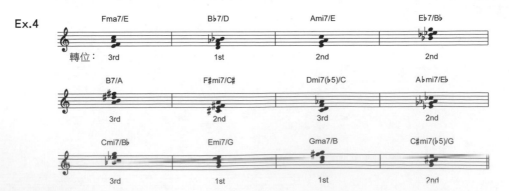

第十五章(接續上頁)

Ex.5

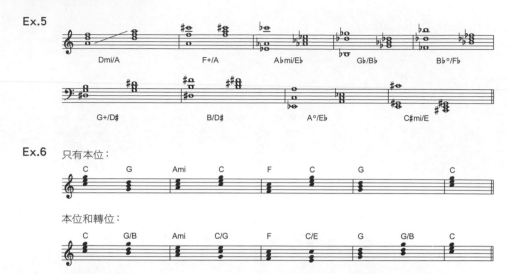

Dmi/A F+/A A♭mi/E♭ G♭/B♭ B♭°/F♭

G+/D♯ B/D♯ A°/E♭ C♯mi/E

Ex.6 只有本位：

C G Ami C F C G C

本位和轉位：

C G/B Ami C/G F C/E G G/B C

第十六章

Ex.1

m9 P11 A12 M13 m10 d12

P12 m13 M9 m9 A11 M10

Ex.2

Fmi9 D♭ma9 Ami9(♭5) F♯9 Emi9 A♭9

E♭9 Bmi9(♭5) Gmi9(♭5) Dma9 G♭mi9 B♭ma9

Ex.3

Ema9(♯11) C♯mi11(♭5) B♭9(♯11) A♭9sus E♭mi11 G7sus

F♯mi11(♭5) D9sus A7sus Bma9(♯11) C9(♯11) Fmi11

Ex.4

E♭13(♯11) Gma13(♯11) B♭13sus G♯13 E13(♯11) C13

D♭ma13 F13(♯11) Ami13 B13sus G♭ma13 Dma13(♯11)

Ex.5 （高音譜號部分）G13, B♭ma9, Ami11, Cma7(♯11), Ema9;
　　　　（低音譜號部分）F9, Dma9, E♭mi9, A♭ma7(♯11), Gmi13

附錄II：練習解答

第十七章

Ex.2 （高音譜號部分）Fsus, Dmi2, E♭6/9, E2, D♭mi6
（低音譜號部分）G5/2, B♭mi6/9 A7sus, A♭6,B5

Ex.3 Cma7, Cmi7, C9, G♭ma7

Ex.4 Cma9, Cmi11 (or C9sus), E9 (or Emi9)

Ex.5 Ami-G/A-Ami; Imi-I9sus-Imi; Emi-G/A-D, IImi-V9sus-I

Ex.6 F#mi/C, C 13($^{#11}_{♭9}$); B/C , Cma7($^{#11}_{♭9}$)

Ex.7 $\dfrac{E♭}{C}$

第十八章

Ex.1

Ex.3

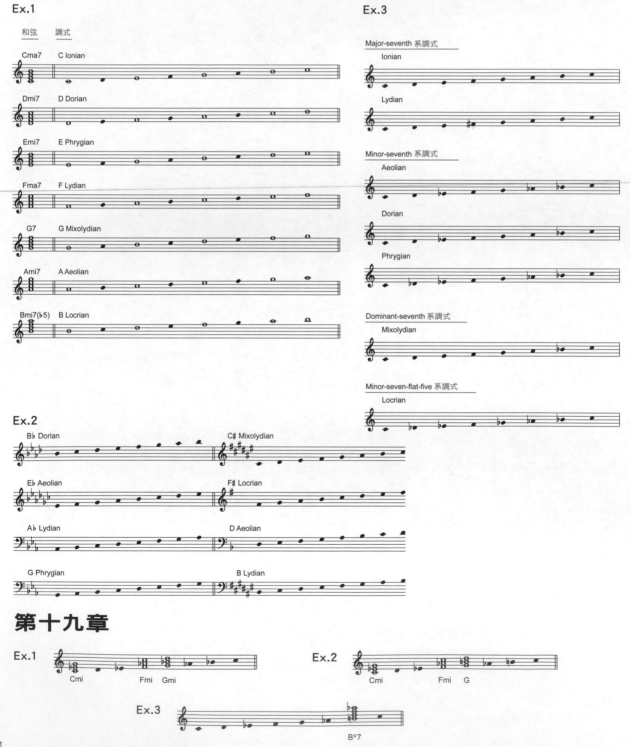

第十九章

Ex.1

Ex.2

Ex.3

第十九章(接續上頁)

Ex.4

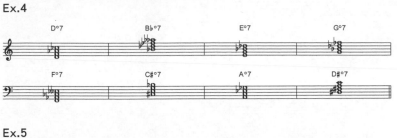

Ex.5

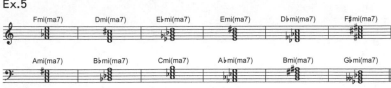

Ex.6　1. A小調：Imi-♭VII-♭VI-V7

　　　　2. C小調：♭VIma7-IVmi7-IImi7(♭5)-V7

　　　　3. E小調：Imi-♭VI-♭VII-VII°7

　　　　4. G小調：Imi-Imi(ma7)-Imi7-Imi6-♭VIma7-V7

Ex.7

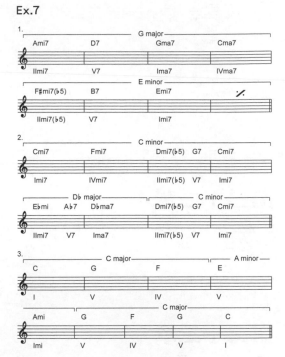

第二十章

Ex.1

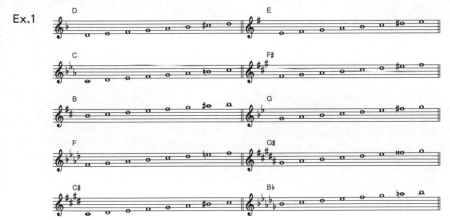

Ex.3　A Dorian: Imi-IV7-Imi-IV7-

Imi-IImi-♭III-IV7-Imi-♭VII-Imi

Ex.2

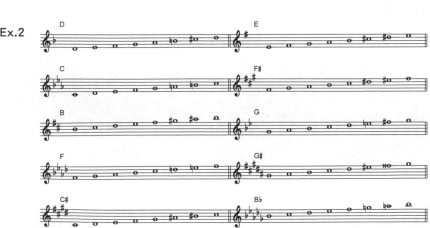

附錄II：練習解答

第二十一章

Ex.1

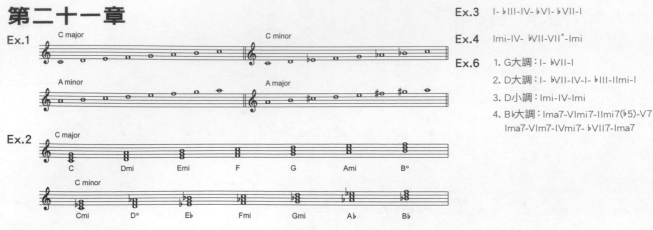

C major / C minor / A minor / A major

Ex.2

C major: C — Dmi — Emi — F — G — Ami — B°

C minor: Cmi — D° — Eb — Fmi — Gmi — Ab — Bb

Ex.3 I-bIII-IV-bVI-bVII-I

Ex.4 Imi-IV-bVII-VII°-Imi

Ex.6
1. G大調：I-bVII-I
2. D大調：I-bVII-IV-I-bIII-IImi-I
3. D小調：Imi-IV-Imi
4. Bb大調：Ima7-VImi7-IImi7(b5)-V7
 Ima7-VImi7-IVmi7-bVII7-Ima7

第二十二章

Ex.2 1. I-V7/III-IIImi-V7/II-IImi-V7-I 2.Imi-Vmi-V7/bIII-bIII-IImi7(b5)-V7-Imi 3.I-V7/IV-IV-IVmi-I 4.I-V7/V-V7-I

5.I-V7/VI-Vimi-V7-I 6.Imi-V7/bVI-bVI-V7-Imi 7.Imi-V7/bVII-bVII-bIII-bVI-IVmi-V7-Imi

Ex.3 1.I-bV-V7/II-V7/V-V7-I 2.I-V7/VI-IV-I 3.I-V7/V-IV-I

4.I-V7/IV-bIII-IV-V-I 5.I-V7/V-IImi7-V7-I-I-V7/II-V7/V 6.V7-I-I-V7/VI-VImi-V7/IV-IV-IVmi-I

第二十三章

Ex.1

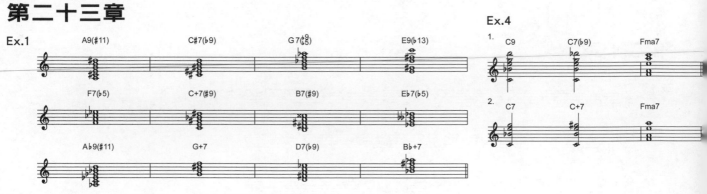

A9(#11) / C#7(b9) / G7(b9/b5) / E9(b13)

F7(b5) / C+7(#9) / B7(#9) / Eb7(b5)

Ab9(#11) / G+7 / D7(b9) / Bb+7

Ex.4

1. C9 / C7(b9) / Fma7
2. C7 / C+7 / Fma7

Ex.2 (上半部) Bb7(b5), G7(#9), Ab+9, A7(b9) (下半部) D9(b13), F9(#11), E7(b9), E 9(#11)

Ex.3 C7-C+7-F; C7-C7(b5)- F; C9-C7(#9)-Fma7; C9-C7(b9)-F; C7(#11)-Fma9; C13-C7(b13)-Fma9

第二十四章

Ex.2

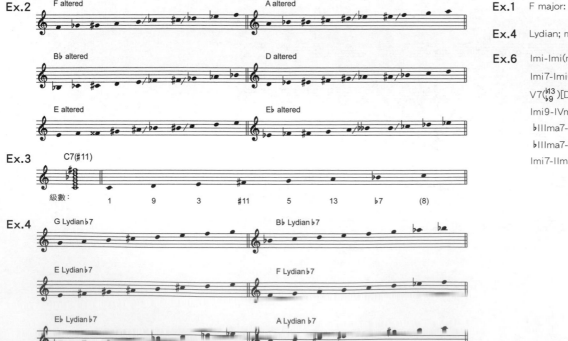

F altered / A altered / Bb altered / D altered / E altered / Eb altered

Ex.3 C7(#11)

級數： 1 9 3 #11 5 13 b7 (8)

Ex.4 G Lydian b7 / Bb Lydian b7 / E Lydian b7 / F Lydian b7 / Eb Lydian b7 / A Lydian b7

Ex.1 F major: I6/9-VImi7-IImi9-V7(b13/b9)

Ex.4 Lydian; melodic minor; Locrian

Ex.6 Imi-Imi(ma7)[G melodic minor]-
Imi7-Imi6- bVIma7-IVmi7-IImi7(b5)-
V7(b13/b9)[D altered]-
Imi9-IVmi7- bVII+7(b9)[F altered]-
bIIIma7-IVmi7-bVII+(#9) [F altered]-
bIIIma7-V7(#11)/V [AbLydian b7]-
Imi7-IImi7(b5)-V+7(b9) [D altered]

第二十五章

Ex.1

Ex.2 G7/B-C; B°7-C

Ex.3 Ima7-VII°7/II-IImi7-VII°7/III-IIImi7

Ex.4 Ima7-VII°7/II-IImi7-#II°7-I

Ex.5 Ima7-VII°7/II-IImi7-II°7-Ima7-V°7-IVma7-#IV°7-I-V°7-IImi7-VII°7-Ima7-VII°7/II-Ima7-VII°7/II-IImi7-#II°7-I

第二十六章

Ex.7 F大調音階；G全音階；G Dorian音階；C dominant diminished音階，F大調音階

附錄II：練習解答

第二十七章

Ex.1 I, 主和弦, 家; IV, 下屬和弦, 離開; I, 主和弦, 家; V, 屬和弦, 推進; I, 主和弦, 家

Ex.3 I-VImi-IIImi(主和弦), IV-IImi (下屬和弦), I-VImi (主和弦), V-VII°(屬和弦), I (主和弦)

Ex.5 Imi, 主和弦, 家; IVmi, 下屬和弦, 離開; Imi, 主和弦, 家; Vmi, 屬和弦, 推進; Imi, 主和弦

Ex.6 Imi- III-Imi- III (主和弦), VI-IVmi-II (下屬和弦), III-Imi (主和弦), Vmi- VII (屬和弦), Imi (主和弦)

Ex.2

Ex.4

Ex.7

大調的代用關係　　　　小調的代用關係

第二十八章

Ex.1

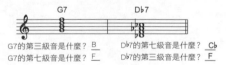

G7的第三級音是什麼？ B　Db7的第七級音是什麼？ Cb
G7的第七級音是什麼？ F　Db7的第三級音是什麼？ F

Ex.2　1. Ima7-VImi7-IImi7-bII7-Ima7　　2. IIImi7-VImi7-IImi7- bII7-Ima7

Ex.3　1. IIImi7-V7/II-IImi7-V7-Ima7

　　　　2. IIImi7-bII7/II-IImi7-bII7-Ima7

　　　　3. Imi-V7/IV-IVmi-IImi7(b5)-V7-Imi

　　　　4. Imi-bII7/IV-IVmi-IImi7(b5)-bII7-Imi

第二十九章

Ex.1　1. C 大調：I-V7-I-IVmi-I-IVmi-V7

　　　　A 大調：I-V7-I-IVmi-I-IVmi-V7-I

　　　　2. F 大調：I-IIm-V7-I-VImi-IImi-V7-I-V7

　　　　F#大調：I-IIm-V7-I-VImi-IImi-V7-I

Ex.2　1. C 大調：I-V7-I-IV-IImi-V7-IIImi（軸心和弦轉調）

　　　　D 大調：IImi-V7-I-IV-I-V7-I

　　　　2. C 大調：I-VImi-IV-V7-I-VImi（軸心和弦轉調）

　　　　E 小調：IVmi-V7-Imi-IImi7(b5)-V7-Imi

Ex.3　1. A 小調：Imi-IVmi-V7-Imi-bVII-bIII（軸心和弦轉調）

　　　　Eb小調：bVI-V7-Imi-IVmi-V7-Imi

　　　　2. E 大調：I-VImi-IV-V （直接轉調）

　　　　C 大調：I-IV-V7-I

通琴達理
和聲與樂理

發行人／簡彙杰

作者／Keith Wyatt、Carl Schroeder

翻譯／劉永康、蕭良悌

編校／蕭良悌

編輯部

總編輯　簡彙杰

創意指導／劉�盈

特約美術編輯／王建力　音樂企劃／蕭良悌　樂譜編輯／洪一鳴

發行所／典絃音樂文化國際事業有限公司

地址／台北市金門街 1-2 號 1 樓

登記證／北市建商字第 428927 號

聯絡處／251 新北市淡水區民族路 10-3 號 6 樓

電話／+886-2-2624-2316　傳真／+886-2-2809-1078

印刷工程／快印站國際有限公司

定價／每本新台幣六百六十元整（NT$660.）

掛號郵資／每本新台幣四十元整（NT$40.）

郵政劃撥／19471814　戶名／典絃音樂文化國際事業有限公司

出版日期／2022 年10月 再版

ISBN／97899866581922

7777 W. BLUEMOUND RD. P.O. BOX 13819 MILWAUKEE, WI 53213

亞洲地區中文總代理

 典絃音樂文化國際事業有限公司

電話／+886-2-2624-2316　　傳真／+886-2-2809-1078

親愛的音樂愛好者您好：

　　很高興與你們分享吉他的各種訊息，現在，請您主動出擊，告訴我們您的吉他學習經驗，首先，就從 通琴達理一和弦與樂理 的意見調查開始吧！我們誠懇的希望能更接近您的想法，問題不免俗套，但請鉅細靡遺的盡情發表您對 通琴達理一和弦與樂理 的心得。也希望舊讀者們能不斷提供意見，與我們密切交流！

● 您由何處得知 **通琴達理一和弦與樂理**？
　□老師推薦＿＿＿＿＿＿＿＿＿＿（指導老師大名、電話）　　　□同學推薦
　□社團團體購買　□社團推薦　□樂器行推薦　□逛書店
　□網路＿＿＿＿＿＿＿＿＿＿（網站名稱）

● 您由何處購得 **通琴達理一和弦與樂理**？
　□書局＿＿＿＿＿＿　　□樂器行＿＿＿＿＿＿　□社團　□劃撥

● **通琴達理一和弦與樂理** 書中您最有興趣的部份是？（請簡述）
　＿＿＿＿＿＿＿＿＿＿＿＿＿＿＿＿＿＿＿＿＿＿＿＿＿＿＿＿＿＿＿＿
　＿＿＿＿＿＿＿＿＿＿＿＿＿＿＿＿＿＿＿＿＿＿＿＿＿＿＿＿＿＿＿＿

● 您學習 吉他 有多長時間？
　＿＿＿＿＿＿＿＿＿＿＿＿＿＿＿＿＿＿＿＿＿＿＿＿＿＿＿＿＿＿＿＿

● 在 **通琴達理一和弦與樂理** 中的版面編排如何？　□活潑 □清晰 □呆板 □創新 □擁擠

● 您希望 典絃 能出版哪種音樂書籍？（請簡述）
　＿＿＿＿＿＿＿＿＿＿＿＿＿＿＿＿＿＿＿＿＿＿＿＿＿＿＿＿＿＿＿＿
　＿＿＿＿＿＿＿＿＿＿＿＿＿＿＿＿＿＿＿＿＿＿＿＿＿＿＿＿＿＿＿＿
　＿＿＿＿＿＿＿＿＿＿＿＿＿＿＿＿＿＿＿＿＿＿＿＿＿＿＿＿＿＿＿＿

● 您是否購買過 典絃 所出版的其他音樂叢書？（請寫書名）
　＿＿＿＿＿＿＿＿＿＿＿＿＿＿＿＿＿＿＿＿＿＿＿＿＿＿＿＿＿＿＿＿
　＿＿＿＿＿＿＿＿＿＿＿＿＿＿＿＿＿＿＿＿＿＿＿＿＿＿＿＿＿＿＿＿
　＿＿＿＿＿＿＿＿＿＿＿＿＿＿＿＿＿＿＿＿＿＿＿＿＿＿＿＿＿＿＿＿

● 最希望典絃下一本出版的 吉他 教材類型為：
　□技巧、速彈類　　□基礎教本類　　□樂理、理論類

● 也許您可以推薦我們出版哪一本書？（請寫書名）
　＿＿＿＿＿＿＿＿＿＿＿＿＿＿＿＿＿＿＿＿＿＿＿＿＿＿＿＿＿＿＿＿
　＿＿＿＿＿＿＿＿＿＿＿＿＿＿＿＿＿＿＿＿＿＿＿＿＿＿＿＿＿＿＿＿
　＿＿＿＿＿＿＿＿＿＿＿＿＿＿＿＿＿＿＿＿＿＿＿＿＿＿＿＿＿＿＿＿

由此用膠帶貼上

請您詳細填寫此份問卷，並剪下 **傳真至** 02-2809-1078，

或 **免貼郵票寄回** 〝典絃音樂文化國際事業有限公司〞。

廣　告　回　函
台灣北區郵政管理局登記證
北 台 字 第 8 9 5 2 號
免　貼　郵　票

TO：251
新北市淡水區民族路10-3號6樓

典絃音樂文化國際事業有限公司

Tapping Guy的 〝X 〞 檔案　　　　　　　　（請您用正楷詳細填寫以下資料）

您是 □新會員 □舊會員，您是否曾寄過典絃回函 □是 □否

姓名：＿＿＿＿＿＿＿＿ 年齡：＿＿＿ 性別：□男 □女 生日：＿＿＿年＿＿＿月＿＿＿日

教育程度：□國中 □高中職 □五專 □二專 □大學 □研究所

職業：＿＿＿＿＿＿＿ 學校：＿＿＿＿＿＿＿ 科系：＿＿＿＿＿＿＿

有無參加社團：□有，＿＿＿＿＿＿＿＿社，職稱＿＿＿＿＿＿ □無

能維持較久的可連絡的地址：□□□-□□＿＿＿＿＿＿＿＿＿＿＿＿＿＿＿＿＿＿＿＿＿＿

最容易找到您的電話：（H）＿＿＿＿＿＿＿＿＿＿＿＿（行動）＿＿＿＿＿＿＿＿＿＿＿＿

E-mail：＿＿＿＿＿＿＿＿＿＿＿＿＿＿＿＿＿＿＿（請務必填寫，典絃往後將以電子郵件方式發佈最新訊息）

身分證字號：＿＿＿＿＿＿＿＿＿＿（會員編號）　回函日期：＿＿＿年＿＿＿月＿＿＿日

CP-201210

超值套書優惠方案

吉他地獄訓練

原價1000 套裝價 NT$750元

超絕吉他地獄訓練所［叛逆入伍篇］
超絕吉他地獄訓練所

歌唱地獄訓練

原價1000 套裝價 NT$750元

超絕歌唱地獄訓練所［奇蹟入伍篇］
超絕歌唱地獄訓練所

鼓技地獄訓練

原價1060 套裝價 NT$795元

超絕鼓技地獄訓練所［光榮入伍篇］
超絕鼓技地獄訓練所

貝士地獄訓練

原價1060 套裝價 NT$795元

超絕貝士地獄訓練所［決死入伍篇］
超絕貝士地獄訓練所

貝士地獄訓練 新訓＋名曲

原價860 套裝價 NT$504元

超絕貝士地獄訓練所［基礎新訓篇］
超絕貝士地獄訓練所［破壞與再生的古典名曲篇］

超縱電吉之鑰

原價1040 套裝價 NT$728元

吉他哈農　　狂戀瘋琴

窺探主奏秘訣

原價1160 套裝價 NT$870元

狂戀瘋琴　　365日的
電吉他練習計劃

手舞足蹈 節奏Bass系列

原價840 套裝價 NT$630元

用一週完全學會　　BASS
Walking Bass　　節奏訓練手冊

晉升主奏達人

原價1060 套裝價 NT$795元

金屬主奏　　金屬吉他
吉他聖經　　技巧聖經

縱琴揚樂 即興演奏系列

原價960 套裝價 NT$672元

用5聲音階　　以4小節為單位
就能彈奏！　增添爵士樂句
　　　　　　豐富內涵的書

風格單純樂癮

原價1280 套裝價 NT$960元

獨奏吉他　　通琴達理
　　　　　　［和聲與樂理］

揮灑貝士之音

原價860 套裝價 NT$600元

貝士哈農　　放肆狂琴

飆瘋疾馳 速彈吉他系列

原價980 套裝價 NT$735元

吉他速彈入門　　為何速彈
　　　　　　　總是彈不快？

聆聽指觸美韻

原價840 套裝價 NT$630元

初心者的　　39歲開始彈奏的
指彈木吉他　正統原聲吉他
爵士入門

舞指如歌 運指吉他系列

原價840 套裝價 NT$630元

吉他·運指革命　只要猛烈
　　　　　　　練習一週！

天籟純音 指彈吉他系列

原價960 套裝價 NT$720元

39歲　　　　南澤大介
開始彈奏的　為指彈吉他手
正統原聲吉他　所準備的練習曲集

五聲悠揚 五聲音階系列

原價900 套裝價 NT$630元

吉他五聲　　從五聲音階出發
音階秘笈　　用藍調來學會
　　　　　　頂尖的音階工程

共響烏克輕音

原價759 套裝價 NT$570元

牛奶與麗麗　　烏克經典

典絃音樂文化出版品

· 若上列價格與實際售價不同時，僅以購買當時之實際售價為準

新琴點撥 ▶線上影音
NT$420.
愛樂烏克 ▶線上影音
NT$420.
MI獨奏吉他
〈MI Guitar Soloing〉
NT$660.（1CD）
MI通琴達理─和聲與樂理
〈MI Harmony & Theory〉
NT$660.
寫一首簡單的歌
〈Melody How to write Great Tunes〉
NT$650.（1CD）
吉他哈農〈Guitar Hanon〉
NT$380.（1CD）
憶往琴深〈獨奏吉他有聲教材〉
NT$360.（1CD）
金屬節奏吉他聖經
〈Metal Rhythm Guitar〉
NT$660.（2CD）
金屬吉他技巧聖經
〈Metal Guitar Tricks〉
NT$400.（1CD）
和弦進行─活用與演奏秘笈
〈Chord Progression & Play〉
NT$360.（1CD）
狂戀瘋琴〈電吉他有聲教材〉
NT$660. ▶線上影音
金屬主奏吉他聖經
〈Metal Lead Guitar〉
NT$660.（2CD）
優遇琴人〈藍調吉他有聲教材〉
NT$420.（1CD）
爵士琴緣〈爵士吉他有聲教材〉
NT$420.（1CD）
鼓惑人心I〈爵士鼓有聲教材〉 ▶線上影音
NT$480.
365日的鼓技練習計劃 ▶線上影音
NT$560.
放肆狂琴〈電貝士有聲教材〉 ▶背景音樂
NT$480.
貝士哈農〈Bass Hanon〉
NT$380.（1CD）
超時代樂團訓練所
NT$560.（1CD）
鍵盤1000二部曲
〈1000 Keyboard Tips-II〉
NT$560.（1CD）
超絕吉他地獄訓練所 ▶線上影音
NT$560.
超絕吉他地獄訓練所
一暴走的古典名曲篇
NT$360.（1CD）
超絕吉他地獄訓練所─叛逆入伍篇
NT$500.（2CD）
超絕貝士地獄訓練所
NT$560.（1CD）
超絕貝士地獄訓練所─決死入伍篇
NT$500.（2CD）
超絕鼓技地獄訓練所
NT$560.（1CD）
超絕鼓技地獄訓練所─光榮入伍篇
NT$500.（2CD）
超絕歌唱地獄訓練所
NT$500.（2CD）

■ Kiko Loureiro電吉他影音教學
NT$600.（2DVD）
■ 新古典金屬吉他奏法大解析 ▶線上影音
NT$560.
■ 木箱鼓集中練習
NT$560.（1DVD）
■ 365日的電吉他練習計劃
NT$560. ▶線上影音
■ 爵士鼓節奏百科〈鼓惑人心II〉
NT$420.（1CD）
■ 遊手好弦 ▶線上影音
NT$420.
■ 39歲彈奏的正統原聲吉他
NT$480（1CD）
■ 駕馭爵士鼓的36種基本打點與活用 ▶線上影音
NT$500.
■ 南澤大介為指彈吉他手所設計的練習曲集 ▶線上影音
NT$520.
■ 爵士鼓終極教本
NT$480.（1CD）
■ 吉他速彈入門
NT$500.（CD+DVD）
■ 為何速彈總是彈不快？
NT$480.（1CD）
■ 自由自在地彈奏吉他大調音階之書
NT$420.（1CD）
■ 只要猛練習一週！掌握吉他音階的運用法
NT$540. ▶線上影音
■ 最容易理解的爵士鋼琴課本
NT$480.（1CD）
■ 超絕貝士地獄訓練所-破壞與再生名曲集
NT$360.（1CD）
■ 超絕貝士地獄訓練所-基礎新訓篇
NT$480.（2CD）
■ 超絕吉他地獄訓練所-速彈入門 ▶線上影音
NT$520.
■ 用五聲音階就能彈奏 ▶線上影音
NT$480.
■ 以4小節為單位增添爵士樂句豐富內涵的書
NT$480.（1CD）
■ 用藍調來學會頂尖的音階工程
NT$480.（1CD）
■ 烏克經典─古典&世界民謠的烏克麗麗
NT$360.（1CD & MP3）
■ 宅錄自己來一為宅錄初學者編寫的錄音導覽
NT$560.
■ 初心者的指彈木吉他爵士入門
NT$360.（1CD）
■ 初心者的獨奏吉他入門全知識
NT$560.（1CD）
■ 用獨奏吉他來突飛猛進！
為提升基礎力所撰寫的獨奏練習曲集！
NT$420.（1CD）
■ 用大譜面遊賞爵士吉他！
令人恍然大悟的輕鬆樂句大全
NT$660.（1CD+1DVD）
■ 吉他無窮動「基礎」訓練
NT$480.（1CD）
■ GPS吉他玩家研討會 ▶線上影音
NT$200.
■ 拇指琴聲 ▶線上影音
NT$450.
■ Neo Soul吉他入門
NT$660. ▶線上影音